아빠와 떠나는 유럽
미술
여행

일러두기

_ 책 · 잡지 · 신문명은 『 』, 전시회 명은 〈 〉로, 그림 · 기사 · 영화 작품 제목은 「 」로 표기했습니다.

_ 인명, 지명 등의 외래어 표기는 국립국어연구원에서 규정한 외래어 표기법을 따랐습니다.

_ 이 책에 사용된 일부 작품은 SACK를 통해 Succession Picasso와 저작권 계약을 맺은 것입니다.
저작권법에 의하여 한국 내에서 보호를 받는 저작물이므로 무단 전재 및 복제를 금합니다.

_ 이 책에 수록된 저작권 관리 대상 미술 작품 목록은 다음과 같습니다.

ⓒ 2009 Succession Pablo Picasso – SACK (Korea)_p.281

_ 이 책에 사용된 일부 예술작품은 저작권자를 찾지 못했습니다. 저작권자를 찾는 즉시 정식 동의 절차를 밟겠습니다.

이 도서의 국립중앙도서관 출판시도서목록(CIP)은 e-CIP 홈페이지(http://www.nl.go.kr/ecip)
에서 이용하실 수 있습니다.(CIP제어번호: CIP2009002583)

아빠와 떠나는 **유럽**
미술
여행

22곳의
미술관에서
보낸
40일

강두필 지음

이 책의 시작은 2006년 10월 영국의 일간지 『가디언』의 예술 담당 기자인 조너선 존스가 가디언 예술 블로그에 발표한 「죽기 전에 꼭 보아야 할 걸작 20」을 접한 것에서 출발한다. 존스는 『가디언』이 네티즌 투표를 통해 역사상 가장 위대한 명작 50점을 선정하기로 한 것에 앞서 자신이 생각하는 20점의 명작 리스트를 만들어 가디언 예술 블로그에 발표했다. 우연히 시칠리아의 시라쿠사에서 카라바조의 「성녀 루치아의 매장」을 보고 큰 감동을 받은 그는 명작은 실제로 그 앞에 서 봐야 그 가치를 온전하게 느낄 수 있다는 생각을 하게 되었다고 한다. 그래서 반드시 실물을 보아야만 하는 명작 20점의 목록을 만들게 된 것이다. 다음은 존스의 기사 내용의 일부이다.

서울
SEOUL

여행을
시작하다

그런 예술적 성취를 이룬 작품들의 특성을 감상하려면, 직접 가 봐야 한다. 예술작품은 사람과 비슷해서, 단순한 특징뿐 아니라 좀 더 신비로운 수준까지 모두가 다 다르다. 예술에 관한 일반적인 규칙은 없다. 오로지 예술작품만이 있을 뿐이고, 그 각각을 직접 대면할 필요가 있다. 나는 수년 동안 책에 있는 이미지를 통해 예술작품을 접했는데, 그로 인해 내가 알게 된 사실은, 실물을 보면 기본적인 물리적 특징에서부터 그 모든 것이 내가 기대한 것과 완전히 다르다는 것이다. 그 차이는 아주 조잡한 수준에서 더 크거나 더 작았다. 게다가 복제된 이미지의 색상은 진짜와는 절대로 같을 수가 없다. 만약 여러분이 진정 예술작품을 알고자 한다면 대체물로 만족할 수는 없을 것이다.

그가 소개한 20점의 목록은 다음과 같았다.

파블로 피카소, 「게르니카」, 마드리드 소피아 왕비 미술관, 1937

잭슨 폴록, 「넘버 31」, 뉴욕 현대미술관, 1950

미켈란젤로, 「모세」, 로마 산 피에트로 인 빈콜리 성당, 1545년 설치

렘브란트, 「호메로스의 흉상과 함께 있는 아리스토텔레스」, 뉴욕 메트로폴리탄 미술
 관, 1654

산족의 암벽화, 케이프타운 남아프리카공화국 국립박물관

티치아노, 「다나에」, 나폴리 카포디 몬테 국립미술관, 1544~46년경

카라바조, 「성녀 루치아의 매장」, 시칠리아 시라쿠사 벨로모 궁 미술관, 1608

벨라스케스, 「시녀들」, 마드리드 프라도 국립미술관, 1656

마크 로스코, 로스코 예배당, 텍사스 휴스턴, 1956~66

한스 홀바인, 「무덤 속 그리스도의 주검」, 바젤 미술관, 1521~22

「투탕카멘의 황금가면」, 카이로 이집트 박물관, 기원전 1333~23

얀 반 에이크, 「재상 롤랭과 성모자」, 파리 루브르 미술관, 1435년경

파르테논 조각(엘긴 마블), 런던 영국박물관, 기원전 444년경

앙리 마티스, 「춤 II」, 상트페테르부르크 에르미타슈 미술관, 1910

레오나르도 다 빈치, 「동방박사의 경배」, 피렌체 우피치 미술관, 1481년경

마사초, 「천국에서 쫓겨나는 아담과 이브」, 피렌체 브란카치 예배당, 1427년경

라파엘로, 「아테네 학당」, 로마 바티칸 궁 서명의 방, 1510~11

마티아스 그뤼네발트, 「이젠하임 제단화」, 콜마르 운터린덴 박물관, 1509~15년경

페르메이르, 「델프트 풍경」, 헤이그 마우리츠하위스 왕립 미술관, 1660~61년경

폴 세잔, 「레로브에서 본 생트빅투아르 산」, 모스크바 푸슈킨 미술관, 1904~06

 명작이라면 직접 보아야 진가를 알 수 있다는 존스의 생각에 나는 전적으로 동의한다. 1992년부터 1997년 말까지 만 6년간 프랑스 파리에서 유학 생활을 하고 CF 프로덕션 회사를 운영하면서 유럽의 멋진 장소 곳곳을 누비고 다닌 나는 수많은 미술관과 박물관에서 인류 역사에 빛나는 명작들을 접할 수 있었다. 그런데 조너선 존스 기자가 제시한 리스트의 반 정도는 원본을 보지 못했던 것들이었다. 그래서 그 리스트를 따라 작품을 직접 보고 싶어졌다. 더 나아가 나만의 명작 리스트를 완성하고 싶다는 생

각도 들었다. 또한 초등학교 5학년인 아들 민석이가 정형화된 교육에서 벗어나 즐겁게 명화를 즐기며 자신의 창의력을 발산할 수 있는 동기를 얻으면 좋겠다고 생각했다.

나는 앞으로 우리나라를 이끌 차세대 지도자들, 어린이와 청소년들이 답답한 공교육 때문에 자신의 창의력을 잃어버리기 전에 문화 · 예술에 대한 흥미와 호기심을 가득 담아주고 싶다. 천재 예술가 레오나르도 다 빈치 같은 인재가 결국 21세기 전반을 책임지고 이끌어야 한다고 생각하기 때문이다. 그래서 어린 자녀를 키우는 부모님들께 영어 학원, 어학 연수, 조기 유학 등에만 신경 쓸 것이 아니라 창의력으로 문제를 해결해나갈 감각적인 코리안 다 빈치를 키워보자고 제안하고 싶다. 가족이 함께하는 '테마 여행'이라고 생각해도 좋겠다. 수많은 예술가들의 창작물을 보는 동안 분명 생각하지 못했던 즐거움과 깨달음이 있을 것이라고 확신한다. 가족 간의 두터운 사랑과 진한 연대를 만들어 주리라는 것 또한 보증할 수 있다. 여행의 끝에는, 나만의 명작 리스트를 만드는 것도 잊지 말자.

애초의 여행 계획은 이러했다. 런던에서 여행을 시작하여 「엘긴마블」을 만나고 프랑스로 이동, 파리의 루브르에서 얀 반 에이크의 「재상 롤랭과 성모자」를, 네덜란드의 헤이그에서는 페르메이르가 그린 「델프트의 풍경」, 스페인 마드리드의 프라도 미술관에서는 벨라스케스의 「시녀들」을, 프라도미술관 근처의 소피아 왕비 미술관에서 피카소의 「게르니카」를 본 후, 다시 프랑스 동쪽 국경도시인 콜마르로 이동한다. 그곳에서 마티아스

그뤼네발트의 「이젠하임 제단화」를, 스위스 바젤에서는 한스 홀바인의 「무덤 속 그리스도의 주검」을 보는 것이다. 그리고 이탈리아로 가서 피렌체 우피치 미술관에서 레오나르도 다 빈치의 「동방박사의 경배」, 브란카치 성당에서 마사초의 「천국에서 쫓겨나는 아담과 이브」, 로마 바티칸 궁 서명의 방에서 라파엘로의 「아테네 학당」, 산 피에트로 인 빈콜리 성당에 있는 미켈란젤로의 「모세」를 보기로 했다. 그 다음 나폴리로 이동하여 카포디몬테 국립 미술관에 소장된 티치아노의 「다나에」, 그리고 시칠리아 시라쿠사의 벨로모 궁 미술관에 소장돼 있는 카라바조의 「성녀 루치아의 매장」을 보는 것이다. 그러면 죽기 전에 꼭 보아야 할 걸작 20점 중 유럽에 소재한 13점은 다 보게 되는 셈이다.

이집트의 「투탕카멘의 황금가면」과 남아프리카 공화국의 「산족의 암벽화」, 미국에 있는 렘브란트의 「호메로스의 흉상과 함께 있는 아리스토텔레스」, 마크 로스코의 로스코 예배당의 유화들, 잭슨 폴록의 「넘버 31」 그리고 러시아 상트페테르부르크 에르미타슈 미술관에 있는 앙리 마티스의 「댄스 II」, 모스크바에 있는 폴 세잔의 「생트빅투아르 산」은 아쉽지만 이번 여행에서 일단 제외했다. 실은 제외했다기보다는 한 번의 여행으로 그렇게 많은 곳을 다 다닐 수 없어 미뤄둔 것이다. 하지만 아직도 더 갈 곳이, 더 볼 것이 남아 있다는 것은 왠지 모를 기대와 또 다른 여행을 꿈꾸는 설렘을 품게 한다.

서울
SEOUL

여행을
시작하다

암스테르담에서
그림 욕심을 발견하다
106

마드리드와
바르셀로나에서
스페인 역사를 보다
124

영국

프랑스

네덜란드

스페인

벨기에

스위스

이탈리아

오스트리아

다시 스페인

다시 파리

20시간으로는
부족한 런던

LONDON

출발하기 전, 공항 앞에서
영걸의 카메라 앞에 섰다.

드디어 여행 시작!

40여 일간의 유럽 미술 여행이 시작되었다. 공항에서 환전을 하고 민석의 귀 밑에 멀미약까지 붙이니 여행 갈 준비가 단단히 된 것 같다. 그런데 동행하며 사진을 찍어주기로 한 영걸이 아직 나타나지 않는다. 비행기 이륙까지 한 시간 정도 남았을 때 저 멀리서 영걸이 허겁지겁 달려왔다. 영걸은 교육 컨설팅 회사를 경영하는 CEO지만 지금도 내가 도와달라고 부탁하면 만사를 제치고 나서는 가장 든든한 제자이다. 이번 여행에서 사진이 많이 필요할 터라 영걸에게 함께 동행을 부탁했더니 기꺼이 응해주고 DSLR 카메라까지 자비로 구입하여 함께하게 되었다.

비행기 표를 급작스럽게 구한 터라 평상시 유럽을 다닐 때면 직항으로 열 시간 반에서 열한 시간이면 도착하는 거리를, 이번에는 싱가포르까지 여섯 시간 반, 싱가포르 공항에서 세 시간 그리고 런던까지 열세 시간 반을 비행해야 한다. 총 스물세 시간이 걸리는, 21세기 완행 비행인 셈이다.

비행기가 이륙하고 얼마 지나자 승무원이 민석에게 다가와 크레용을 건네주었다. 민석이 어린이로 보였는지 미취학 아동용이었다. 하지만 뭐 어떠랴. 민석과 영걸은 그걸로 그림을 그리며 지루한 비행 시간을 나름대로 즐겁게 보냈다. 나는 앞으로의 일정을 체크하면서 주도면밀한 여행이 될 수 있도록 기도했다. 그런데 마음 한쪽에서 은근한 걱정이 밀려왔다. 차 멀미하는 아이를 데리고 유럽 전체를 자동차로 여행하겠다고 나섰으니, 민석이 나중에 나를 얼마나 원망할지, 여행은 순조롭게 진행될 수 있을지 걱정이 되었다. '민석아, 미안해. 하지만 무척 재미있고 보람 있을

거야! 아빠 한번 믿어봐!'

스무 시간으로는 부족해!

스물세 시간 만에 런던에 도착했다는 기내 방송이 들렸다. 비행기 안에서 시간을 오래 보낸 탓에 낮인지 밤인지 잘 모르겠다.

원래는 영국에서 3박 4일을 머물 생각이었다. 그런데 너무 급히 스케줄을 조정하다 보니 혼선이 계속 생겨 체류할 수 있는 시간이 스무 시간으로 줄어들게 되었다. 가장 큰 이유는, 런던에서 파리로 가는 수단인 유로스타, 비행기, 이지젯을 두고 고민하던 중 영걸이 덜컥 이지젯에 돈을 지불해버렸기 때문이다. 이지젯은 환불이 불가능하다고 한다. 그래서 꼼짝없이 그걸 타야만 했다. 파리로 출발하는 이지젯은 앞으로 꼭 20시간 후에 출발한다. 죽기 전에 꼭 보아야 할 걸작 20선을 뽑은 『가디언』의 조너선 존스를 방문하여 인터뷰하는 것을 중요한 일정으로 잡고 있었지만, 주어진 시간 때문에 포기해야 했다. 미술관 세 곳을 방문한 후 정신없이 비행기를 타러 가야 하는 살인적인 일정이 우리를 기다리고 있다.

공항에서 미리 예약해 놓은 코번트가든 근처 민박까지는 유학생들의 중요 생계 유지 수단인 공항 픽업을 이용해 이동했다. 가격은 60파운드이다. 환전할 때 1파운드가 한국 돈으로 1,800원 정도 했으니 10만 8,000원인 셈이다. 런던 물가는 우리의 상상을 초월했다. 개그맨 박명수처럼 버럭 화를 내고 싶었지만 우리를 픽업하러 온 유학생은 너무도 당연하다는 표정이다. 민박집 앞에 도착한 후 스무 시간 뒤 비행기

가 뜰 루튼 공항까지 우리를 데려다줄 다음 픽업 서비스를 예약했다. 오가는 거리와 새벽 3시 반 출발이라는 점을 감안하여 이번에는 10파운드 비싼 70파운드를 지불해야 했다.

민박집에 짐을 풀고 아침 식사를 하러 집을 나섰다. 영국박물관까지 걸어서 십여 분 거리라는 말에 민석은 짐에서 에스보드를 꺼내 들고 의기양양하게 뛰어나갔다. 온몸에 휴대용 멀티미디어 플레이어PMP, 스스로 조립한 트랜지스터라디오, 시도 때도 없이 던져대는 요요까지 휴대하고서. 결국 저 모든 것이 내가 신경 써야 할 것들이라고 생각하니 머리가 슬슬 아파왔다.

아침 식사는 샌드위치와 커피, 그리고 간단한 샐러드를 먹을 수 있는 프랑스식 식당에서 했다. 민석은 식사가 맛이 없다며 주스만 마셨다. 앞으로도 이런 식이라면 식비는 대폭 줄어들겠지만 아이가 비쩍 말라서 돌아간다면 아이 엄마가 나를 어떤 눈길로 쳐다볼지 걱정이 앞섰다.

영국박물관으로 가는 좁은 길에서 민석은 계속 에스보드를 탔다. 에스보드는 스케이트보드처럼 보이지만 비교적 타기 쉬운데다 발동작이 현란해 보여 민석의 보물 1호다. 지나가는 사람들 모두 이 희한한 놀잇감에 눈을 떼지 못했다. 민석 또래의 아이들도 가까이 다가와 민석의 발동작을 보고 감탄사를 뱉었다. 민석은 잘난 척하는 표정으로 계속 전진했다.

온 세계에서 가져온 유물로 가득 찬 영국박물관

살인적인 물가를 자랑하는 런던에서 그나마 다행인 것은 박물관 입장하는 데 돈을 받지 않는다는 것이다. 영국에서 유학하고 있는 제자의 말에 따르면 유물과 예술품에 관심이 많은 사람들은 영국박물관이나 내셔널갤러리에 일주일에 한 번씩 와 자기가 보고 싶은 시대나 사조만을 천천히, 충분히 즐긴다고 한다. 입장료가 없다는 점을 잘 활용하는 것이다. 우리도 그럴 수 있으면 참 좋으련만…… 하고 감탄할 새도 없다. 남은 시간은 이제 겨우 열다섯 시간뿐. 정신없이 뛰어다녀도 시간이 부족하다.

영국박물관에는 고대부터 근대까지의 미술품들이 전시되어 있다. 널찍한 공간이 관람객의 마음을 편안하게 만든다. 그런데 어째 입장료가 없다 했더니 짐 보관소에서 보관료를 따로 받는다. 짐 한 개당 1파운드이다. 결국 우리는 가방 세 개와 민석의 에스보드까지 맡겨야 했기 때문에 4파

런던
LONDON

영국
박물관

운드를 지불했다.

영국박물관에서 가장 눈에 띄는 것은 로제타스톤이다. 이집트의 상형문자와 민간문자, 그리스어로 각각 프톨레미 5세의 법령이 새겨져 있다. 1799년 나폴레옹 원정대가 나일 삼각주에서 발견한 것이다.

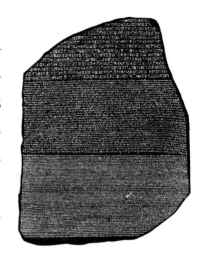

"민석아, 이게 그 유명한 로제타스톤이야. 학교 수업 때 많이 봤지?"

"아니요."

"로제타스톤을 아직 배우지 않았다고? 이건 이집트의 어떤 왕파라오의 즉위를 기념하기 위한 비석인데 나폴레옹 군대가 이집트 원정 중에 발견한 거야. 이 돌에 새겨진 그리스어와 상형문자를 비교 분석함으로써 고대 이집트 상형문자의 의미를 알아낼 수 있었고, 덕분에 고고학이 발전했지.

이집트가 영국의 식민지였을 동안 많은 유물들을 약탈당했는데, 그중에서 가장 중요한 유물 중 하나가 로제타스톤이야. 이집트 상형문자 체계를 완전히 밝히는 실마리를 제공함으로써 이집트 문명 연구에 결정적인 역할을 하거든. 그래서 이집트 고고학의 큰 자존심이란다. 그래서 요즘 이집트가 이 로제타스톤을 영국으로부터 반환받고 싶다고 전 세계에 호소하고 있어. 과거에 이집트가 힘이 없을 때 정부의 허가 없이 약탈당한 유물

이기 때문에, 반환을 요청하는 것은 당연하다는 거야."

"그럼 곧 돌려받을 수 있겠네요?"

"불가능할지도 몰라."

"왜요?"

"영국 박물관에서는 로제타스톤이 이제 세계적인 문화유산이 되었기 때문에 이집트로 반환하는 게 의미가 없다고 주장하고 있거든. 오히려 로제타스톤의 명성에 걸맞게 영국의 가장 좋은 시설에서 관리받는 게 마땅하다는 거지. 그리고 만약 로제타스톤을 이집트로 반환하게 될 경우, 다른 나라들도 유물 반환을 강력히 요구하게 될 거야. 영국박물관은 식민지였던 곳에서 가져온 유물들로 가득하니까."

"그렇게 되면 이 박물관은 문을 닫아야겠네요."

"그래. 그래서 더욱 더 반환하지 못하는 걸 거야. 이 박물관이 영국에 가져다주는 수입도 어마어마할 테니 말이야."

"영국박물관에 있으면 관리는 잘 받을 것 같지만 그래도 이집트 사람들은 억울하잖아요!"

"그래, 아빠도 그렇게 생각해."

어디로 가야 할까?

영국박물관에서 꼭 봐야 할 것은 존스 기자의 「죽기 전에 꼭 보아야 할 걸작 20」 중 하나인 엘긴마블이다. 민석에게 엘긴마블에서 '엘긴'은 만든

런던
LONDON

영국
박물관

사람 이름이 아니라 이 조각상들을 그리스 파르테논 신전에서 떼어온 사람의 이름이라고 알려주니 혀를 쭉 빼며 그래도 되느냐는 표정을 지었다.

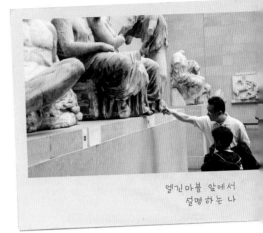

엘긴마블 앞에서 설명하는 나

이 조각을 빼앗긴 그리스 역시 엘긴마블을 반환받기 위해 여러 외교 채널을 통해 노력하고 있다고 한다. 그러나 영국박물관 측은 당시에 합법적인 절차를 거쳐 조각들을 영국으로 들여왔고 현재 관람객이 무료로 석상을 관람할 수 있다는 점과 작품의 상태를 유지하기 위해 최적의 조건을 만들어 보관하고 있음을 강조하며 반환할 의사가 없음을 분명히 밝혔다. 영국박물관은 아테네에서 각종 공해로 문화재가 위협받는 것보다는 런던에 있는 것이 훨씬 안전하다고도 했다.

어떤 면에선 문화재 파괴의 위험으로부터 고대 그리스의 유물들이 보호되고 있는 것이 사실이다. 그러나 그리스가 자의적으로 영국박물관에 자신들의 유물을 맡겨놓은 것이 아닌 이상, 유물이 있어야 할 자리가 바뀐 것은 분명하다. 이 유물들을 보고 있으니 프랑스 루브르 박물관에 보관 중인 우리의 문화유산 『직지심경』이 떠올랐다. 그래서 세계에서 가장 오래된 금속활자본인 『직지심경』을 프랑스에서 되찾아오려고 노력 중이라고

민석은 아직 그림 보다는 에스보드를 더 좋아한다.

민석에게 알려주었다. 민석은 조금 못마땅하다는 표정을 지으며 말했다.

"학교에서 영국은 신사의 나라, 프랑스는 평등과 박애의 나라라고 배웠는데……."

금세 집중력을 잃은 민석은 듣는 둥 마는 둥 하더니 박물관을 나서자마자 에스보드 위에서 신나게 발을 구른다. 아직까지 민석은 미술작품보다는 에스보드 타는 데 더 흥미가 있고 시간만 나면 한국에서 담아온 오락 프로그램을 PMP로 보고 또 보고 한다.

엘긴마블 논쟁

기원전 5세기경 조각가 페이디아스는 페리클레스의 주문을 받고 페르시아 전쟁으로 황폐해진 아크로폴리스^{파르테논 신전이 있는 아테네의 언덕}를 복원하기 위해 파르테논 신전을 세웠다. 엘긴마블은 바로 그 파르테논 신전을 장식하던 조각상이다. 그런데 엘긴마블이라는 이름은 작품을 만든 예술가나 작품 자체의 내용과는 전혀 관련이 없다. '엘긴이 가져온 마블'이라서 붙

런던
LONDON

영국
박물관

은 이름이기 때문이다.

당시의 문화와 예술을 압축해서 상징적으로 보여주는 이 조각은 크게 페디먼트, 메토프, 프리즈 등 세 부분으로 나뉜다. 고전 건축에서 페디먼트는 지붕 아래 위치한 삼각형 모양의 박공벽을 말하는데, 엘긴마블의 이 부분에는 50여 명이 조각되어 있다. 이 조각들은 그리스·로마 신화의 중요한 순간인 아테나와 포세이돈 간의 싸움, 아테나 여신의 탄생 등을 새겨 놓았다. 페디먼트는 잘 보이지 않을 정도로 높이 위치해 있어서, 작가는 이 부분에서는 인물의 인체나 얼굴의 개성을 부각시키기 위해 단순하고 대담하게 조각했다. 사실적으로 표현된 인체의 움직임과 그림자가 생길 정도로 깊게 표현된 옷 주름 등 페디먼트의 조각들은 고대 그리스 조각이 인체 묘사에서 이룬 놀라운 수준을 보여준다. 메토프는 페디먼트보다 이른 시기에 조각된, 페디먼트 아래에 위치한 네모난 벽면들이다. 메토프 조각은 라피스족과 켄타우로스의 싸움을 주제로 하고 있는데 야만인에 대항해 이긴 아테네에 관한 메시지를 담고 있다. 프리즈는 파르테논 신전 안쪽의 메인 홀을 둘러싸고 있는 띠 모양의 벽면을 말한다. 프리즈 부분에는 파르테논 신전에서 거행

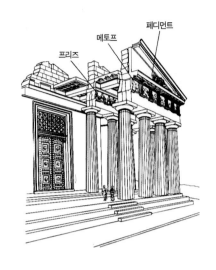

페디먼트
메토프
프리즈

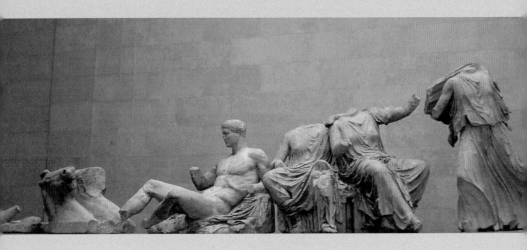

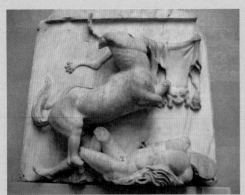 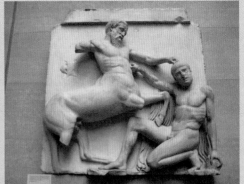

페이디아스, 「엘긴마블」, 조각, 사이즈, 기원전 5세기 경, 영국박물관, 런던
위. 파르테논 신전의 페디먼트 부분 조각
아래. 라피스족과 켄타우로스의 싸움을 새긴 메토프 조각

되었던 고대 아테네의 의식과 마라톤 전투의 승리를 주제로 한 조각이 새겨져 있다.

이 조각들이 영국박물관에 자리 잡게 된 사연은 이렇다. 19세기 영국의 대사였던 엘긴 경은 1799년에서 1803년 사이에 당시 오스만투르크가 점령하고 있던 아테네로 파견되어 우연히 아크로폴리스에 있는 파르테논 신전을 방문하게 되었다. 당시 귀족들 사이에서는 그리스 건축과 조각을 수집하는 취미가 유행했고 엘긴 경 또한 거기에 푹 빠져 있었다. 그는 그곳에서 본 대리석 조각의 모조품을 만들게 되는데, 이 과정에서 아테네 지방정부의 심한 간섭과 제재를 받게 되었다. 그는 그리스를 지배하던 오스만투르크에 도움을 요청했고, 아크로폴리스에서 측량ㆍ조사ㆍ발굴을 할 수 있는 것은 물론, 조각과 비문을 반출할 수 있다는 허가를 받아 냈다. 엘긴 경은 이렇게 '합법적'인 절차를 통하여 무려 100여 점에 달하는 조각과 벽면 등을 스물세 척의 배에 실어 영국으로 옮겼고, 후에 이것들을 영국의회에 팔았다. 그 후로, 엘긴마블은 영국박물관의 그리스 문명을 대표하는 중요한 유물로 자리 잡게 되었다.

한편, 그리스는 엘긴마블을 되찾기 위하여 2004년 아테네 올림픽을 기점으로 조각 반환운동에 박차를 가하였다. 그리스 정부는 파르테논 신전의 주변환경을 깨끗이 하기 위해 노력하면서, 조각들은 원래 위치에 있어야 진정한 아름다움을 발할 수 있다고 주장하고 있다. 반면 영국박물관은 여러가지 반론을 제시하며 그리스 정부에 맞서고 있다.

현재 영국박물관과 그리스의 입장이 팽팽히 맞서는 가운데 법적 공동 소유, 공동 관리, 영구 임대 등 세 가지 대안이 논의되고 있다. 그러나 엘긴마블이 누구의 소유가 되더라도, 예술작품은 그 자체만으로 최고의 가치를 지닌다는 점은 분명하다.

런던
LONDON

영국
박물관

내셔널갤러리에서
명작의 향연을
즐기다

트라팔가르 광장 뒤쪽에 위치한 내셔널갤러리는 점차 규모를 확장하여 이제는 프랑스의 루브르 박물관처럼 여러 개의 관으로 이뤄져 있다. 입장료는 무료이지만 짐 보관료를 지불해야 한다. 입장료나 짐 보관료나 결국은 거기서 거기인데 무료 입장이라는 것이 문화적인 대우를 받는 것처럼 느껴진다. 이곳은 영국박물관과 달리 사진촬영이 금지되어 있어서 카메라는 맡기고 들어가야 했고 꿈같은 걸작들 앞에서 그저 눈만 끔뻑이며 볼 수밖에 없었다. 그래도 책에서만 보던 대가들의 원작들을 직접 확인하게 되니 그저 감격스럽기만 하다. 이래서 걸작들은 직접 보아야 하나 보다.

이쪽에서만 볼 수 있어!
독일 초상화의 대가인 한스 홀바인의 「대사들」 그림 속 주인공들 앞에는

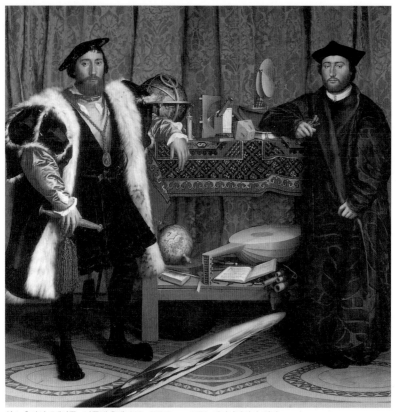

한스 홀바인, 「대사들」, 나무에 유채, 207×209.5 cm , 1533, 내셔널갤러리, 런던

이상한 형상이 숨겨져 있다. 이것은 상을 왜곡시키는 '왜상화법' 으로 그려

진 것이다. 왜상화법이란 물건을 일그러지게 그려서 특정한 방향에서 봤

을 때만 바로 보이는 일종의 숨은 그림을 그려 넣는 것인데, 「대사들」의 경

우 옆에서 그림을 보면 신기하게도 숨어 있던 해골 형상이 입체적으로 나

타난다. 그림 앞에 선 민석은 다른 사람들처럼 옆으로 다가가 곁눈질도 하고 아래에서 올려다 보기도 하면서 해골이 보이는지 여러 번 실험했다. 숙소에 돌아가 저녁에 민석이 일기를 쓸 때 슬쩍 보니, "해골바가지가 둥글게 나

타나는 걸 보고 너무 깜짝 놀랐다"고 했다.

그냥 초상화가 아니야

「아르놀피니 부부의 초상」은 이탈리아 루카 출신의 조반니 아르놀피니가 신부 조반나 체나미와 결혼선서 하는 모습을 그린 것으로 알려져 있다. 그림을 직접 보니 그동안 책에서 보며 상상했던 것보다 크기가 훨씬 작아서 깜짝 놀랐다. 그러나 그림 앞에 다가가 세밀하게 묘사된 것을 육안으로 직접 확인해보니, 얀 반 에이크가 쌀알 위에도 글자를 몇십 개나 써 넣을 수 있을 정도로 정밀묘사의 대가라는 평이 왜 났는지 알 것 같았다.

아르놀피니는 프랑스의 부르고뉴 공작과 거래하던 부유한 포목상으로, 훗날 왕의 시종장 직위까지 올랐던 인물이다. 부르고뉴 공작의 전속 화가였던 얀 반 에이크가 그들의 초상화를 직접 그려주었다는 것을 보면

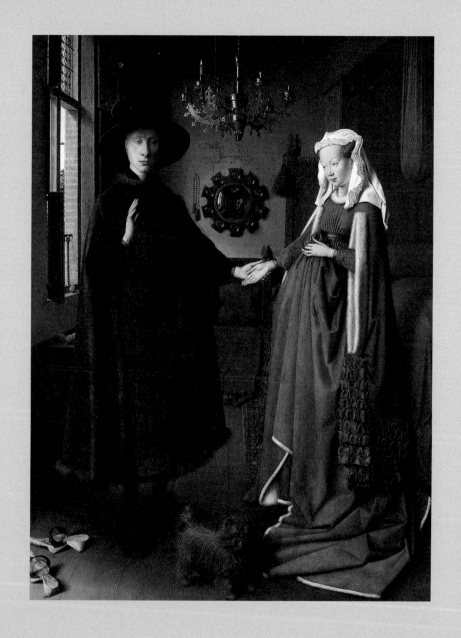

얀 반 에이크, 「아르놀피니 부부의 초상」, 유채, 82×60 cm, 1434, 내셔널갤러리, 런던

이 부부가 당시 상당한 영향력을 가졌음을 알 수 있다. 이 초상화에서 아르놀피니는 아내의 손을 잡고 선서의 표시로 그의 오른팔을 들어 올린 채 서 있다.

"그냥 그림인데, 이게 유명한 이유가 뭐예요?"

민석은 그림을 뚫어져라 보며, 고개를 갸우뚱했다.

"미술사가들은 이 그림을 두고, 부부 침실에 걸리던 초상화 이상의 의미는 없다고 보

「아르놀피니 부부의 초상」 부분,
거울 위에는 "나, 얀 반 에이크는 이곳에 있었다" 라는
문구가 씌어 있다.

지만, 전형적인 15세기 가족 초상화와는 꽤 다른 형식을 취하고 있거든."

나는 이 부분을 민석에게 설명해야겠다고 생각했다.

"일단 이 그림을 결혼식 장면으로 받아들이고 보게 된다면 방 안은 결혼을 상징하는 물건으로 가득 차 있다는 것을 알 수 있어. 그림의 배경이 대낮임에도 불구하고 정교하게 만들어진 샹들리에에 촛불 하나가 켜져 있는 게 보이지? 이것은 신의 축복을 받은 결혼식에 임한 성령의 상징이거나, 전통적으로 갓 결혼한 부부 침실에 첫날밤을 지내는 동안 밝혀두던 촛

불을 상징한다고 보는 시각이 많아. 또 어떤 사람들은 이 한 자루의 촛불이 만물을 꿰뚫어 보는 그리스도를 나타낸다고도 하지. 샹들리에의 아래쪽 바닥에는 붉은 슬리퍼가 보이고, 그림의 앞부분에는 나막신이 아무렇게나 놓여 있지? 부부가 벗어놓은 이 신발들은 서 있는 이 순간과 이 자리의 신성함을 암시하고 있는 것이란다. 당시 성스러운 서약을 할 때는 신발을 벗는 풍습이 있었대. 뒤편 의자 위에 있는 작은 조각상은 여성의 출산을 관장하는 성인, 성 마가렛이란다. 티 없이 깨끗한 거울은 순결한 신부의 상징이야. 그림 아래쪽에 있는 털 하나까지 자세히 표현된 강아지는 부부간의 헌신과 정절을 나타내고 있는 것이고."

"그냥 초상화일 뿐인데 무슨 상징이 이렇게 많아요!"

민석은 얼른 그림에서 눈을 돌려 다른 곳으로 가려는 것 같았다. 나는 최대한 민석과 마주보려고 애쓰며 말을 이었다.

"부인 체나미의 불룩한 배를 좀 봐. 얼핏 보기에 임신을 한 것 같지? 그런데 이 여성의 모습에서 당시의 패션을 엿볼 수 있어. 부인 체나미가 입은 배가 불룩 튀어나오는 이 드레스는 당시의 가장 유행하던 여성복의 한 양식이란다. 고급스러운 질감의 무겁게 늘어진 드레스와 화려한 머리 장식은 이 여인이 얼마나 부자인지를 나타내주기도 하지. 당시 이러한 옷차림을 통해서 자신들의 지위가 높다는 걸 나타내기를 바랐던 것 같아. 그런데 어떤 학자들은 실제로 임신한 모습을 그렸다고도 해."

민석은 다시 그림에 눈을 돌려 설명한 것을 되뇌이는 듯 그림을 한참

런던
LONDON

내셔널
갤러리

처다보더니 질문을 던졌다.

"근데, 이 그림은 내용도 많고 상징도 많은데, 엄청 깨끗하네요! 왜 번지지 않아요?"

"이렇게 세밀한 묘사가 가능했던 것은 이 그림이 유화로 그려졌기 때문이야. 얀 반 에이크는 유화의 창시자로 알려져 있지만, 이는 사실과 달라. 기름을 용매로 사용하는 기법은 얀 반 에이크가 태어나기 이전부터 있었거든. 하지만 더 질 좋은 기름에 대한 지식과 다른 종류의 기름을 섞는 방법은 15세기가 되어서야 플랑드르^{벨기에 서부를 중심으로 네덜란드 서부와 프랑스 북부에 걸쳐 있는 지방. 르네상스 시대 음악과 미술의 중심지}에 알려졌고, 얀 반 에이크는 바로 이 기술의 선구자였어."

얀 반 에이크는 1422년 10월에 네덜란드의 백작인 바이에른 요한의 '명예 시종 겸 화가'로 있었다고 기록되어 있다. 그는 1425년 백작이 죽을 때까지 계속 헤이그 궁전에서 일했으며 그 뒤 잠깐 브뤼주에 머물다가 그해 여름에 플랑드르에서 가장 강력한 통치자이자 중요한 예술 후원자인 부르고뉴의 선량공 필리프의 부름으로 릴로 가서 1441년에 죽을 때까지 그를 위해 일했다. 그는 브뤼주에 있는 생도나티앙 교회에 묻혔다. 얀 반 에이크는 플랑드르 화가로서는 처음으로 자신의 작품들에 서명을 남겼다. 그가 그린 그림의 대부분에는 '요하네스 데 에이크'라고 당당히 서명되어 있으며, 몇 점의 작품에는 '최선을 다해^{Als ich chan}'라는 그의 좌우명이 쓰여 있다. 그는 재질감과 빛, 그리고 자연의 공간 효과를 충실히 묘사하는 기

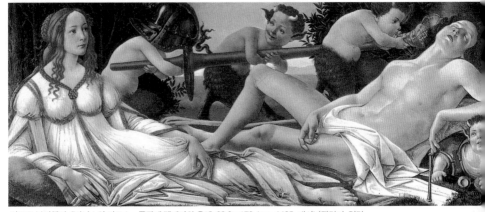

산드로 보티첼리, 「비너스와 마르스」, 목판에 템페라와 유채, 69.2×173.4cm, 1485, 내셔널갤러리, 런던

법을 완성했다. 당시 그의 사실주의 기법을 능가하는 화가는 거의 없었다
고 한다.

보티첼리를 바꾼 그림

산드로 보티첼리가 그린 「비너스와 마르스」에서 인물을 묘사한 세밀한 선
은 요즘 청소년들이 좋아하는 일본 만화와 비슷한 느낌을 주었다. 이 그림
은 당시 피렌체의 명문가 베스푸치 가문의 결혼을 축하하기 위해 그린 것
으로 추측되고 있다. 베스푸치는 보티첼리에게 그의 명작 중 하나인 「봄」
을 그려달라고 의뢰했던 사람이다. 보티첼리는 이 그림을 그린 후 이탈리
아의 종교 개혁자 사보나롤라의 비판을 듣고 자신의 예술 주제를 그리스
신화에서 기독교 모티프로 바꾸게 되었다고 한다.

런던
LONDON

내셔널
갤러리

민석의 첫 숙제

루브르 미술관에도 한 점이 전시되어 있는 「암굴의 성모」는 얼핏 보면 같은 그림이라고 착각할 정도로 서로 비슷하지만 마리아의 손동작, 세례 요한의 십자가를 들고 있는 모습들이 루브르에 걸려 있는 것과 차이가 있다. 의뢰자가 루브르의 「암굴의 성모」를 마음에 차지 않아 하여 몇 가지를 수정해서 다시 납품한 것이 내셔널갤러리에 있는 것이다. 민석에게 이 「암굴의 성모」와 앞으로 루브르에서 보게 될 암

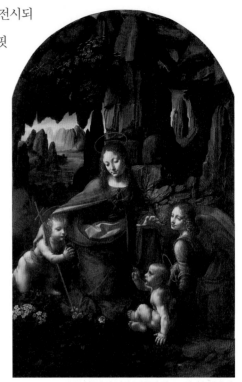

레오나르도 다 빈치, 「암굴의 성모」, 캔버스에 유채,
199×122cm, 1483~85, 내셔널갤러리, 런던

굴의 성모의 차이점을 이야기해주고 잘 비교해 보라고 숙제를 내주었다. 민석은 자신이 해야 할 일이 생기자 자신 있다는 듯 고개를 끄덕이며 특유의 잘난 척하는 표정을 짓는다.

그림 위에 옷이 있네!

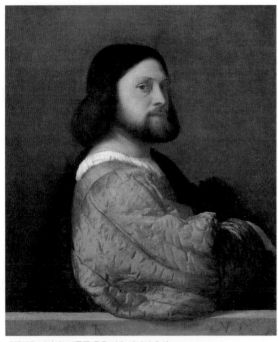

베첼리오 티치아노,「푸른 옷을 입은 남자의 초상」,
캔버스에 유채, 81,2×66,3cm, 1510, 내셔널갤러리, 런던

이탈리아의 대가 티치아노가 그린 「푸른 옷을 입은 남자의 초상」혹은, 「남자의 초상」이라는 작품이 민석의 눈길을 끌었다. 오른손을 난간에 걸친 남자가 비스듬히 곁눈질로 우리를 바라보고 있다. 그림에 바짝 다가가서 바라보니 정말 듣던 대로 풍성한 파란색 옷감의 질감이 거의 실제처럼 느껴진다. 그림이 아니라 마치 그림위에 옷감을 입힌 것처럼 생생한 묘사였다. 민석은 이 그림을 '진짜 옷'이라고 부르는 것이 더 나은 것 같다고 했다.

성인이 평범해 보이는 이유

빛과 그림자의 두드러진 대조가 특징인 카라바조의 「엠마오의 저녁식사」 앞에도 사람들이 북적였다. 카라바조는 그림의 극적인 효과를 위해 주인 공의 주변 인물들도 섬세하게 표현해낸, 자신만의 철학이 뚜렷한 화가였 다. 이런 카라바조의 특징들을 한눈에 볼 수 있는 작품이 바로 「엠마오의 저녁식사」다. 이 작품은 로마 체류기에 완성된 작품들 중 가장 완성도가 높은 그림으로 꼽힌다. 예수를 하느님의 아들로 표현하기보다 일반 서민 처럼 묘사한 것과 수염이 없는 젊은이의 모습으로 그린 것, 또 후광이 비 치는 대신 예수의 뒤로 이방인의 그림자를 묘사해 넣음으로써 당시 사람 들을 경악하게 했다. 당시에는 거의 구현되지 않던 사실적인 묘사를 보면 서 과연 1601년에 그려진 작품이 맞는지 놀라울 따름이었다.

"민석아, 카라바조의 진짜 이름이 뭔지 알아?"

민석은 대답 대신에 고개를 좌우로 흔들었다.

"미켈란젤로 메리시야. 카라바조는 이탈리아 밀라노 근처의 '카라바 조'라는 마을에서 태어났는데, 그가 살았던 당시에는 사람들의 출생지를 따서 이름을 부르는 풍습이 있었대."

"근데, 카라바조는 약간 어두컴컴한 느낌이에요."

"그렇게 느꼈니? 사실 카라바조는 어렸을 때 아버지와 어머니를 여의 었어. 아무도 생계를 책임질 사람이 없어서 혹독한 굶주림과 가난에 시달 렸지. 그래서 거리에서 초상화를 그려 팔거나, 이름 없는 화가들 조수로

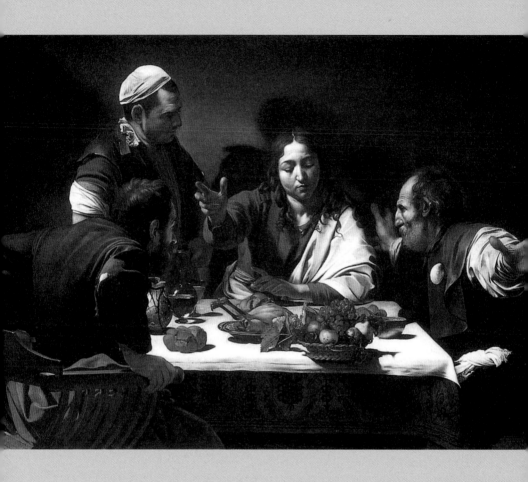

미켈란젤로 메리시 다 카라바조, 「엠마오의 저녁식사」,
캔버스에 유채, 139×195cm, 내셔널갤러리, 런던

그림을 그려주며 약간의 돈을 받으며 살았다고 해. 그런데도 밥을 먹는 때
보다 굶는 때가 훨씬 많았다는 거야. 그러던 어느 날, 카라바조에게 행운
이 찾아왔어. 델 몬테 추기경님이 카라바조의 후원자가 되겠다고 찾아온
거야. 당시에 화가에게 후원자가 있다는 건, 그 화가의 모든 의식주, 즉 먹
고사는 문제가 해결되는 것이었지. 그렇게 카라바조의 삶에도 살기 좋은
날들이 찾아오는가 싶었지만, 점점 행실이 험해져서 실수로 사람을 죽이
게 되었어. 그리고 도망을 갔단다. 하지만 그 와중에도 카라바조는 붓을
놓지 못하고 당시 기사 수도회의 총회장의 초상화와 「일곱 가지 자비로운
행동」을 그렸어.”

“그 다음에는 어떻게 되었어요? 잡혔어요? 자수했어요?”

민석은 카라바조의 삶에 대해 더 궁금해하는 듯 보였다.

“그 뒤로도 나쁜 일에 많이 관련되어서, 얼굴도 모르는 적들이 생겨났
다더구나. 그래서 불행한 삶을 살다가 세상을 떠났대.”

민석은 안타깝다는 표정을 지으며 다른 그림이 있는 곳으로 걸음을 옮
겼다.

전부 다 상징이라고?

브론치노의 「알레고리 비너스, 큐피드, 어리석음과 시간」 앞에 왔다. 수많은 상징물이
그려져 있어서 그림을 좋아하는 내가 보기에도 조금 어지러웠다. 그림은
아는 만큼 보이는데, 민석은 어떨지 궁금해졌다.

"민석아, 이 그림 어때?"

"사람이 되게 많고, 분위기가 조금 이상해요. 약간 무서운 것 같기도 하고……."

민석은 아직 그림 읽는 것이 어려운 듯했다.

"요상하지? 브론치노의 「알레고리」는 많은 상징들로 이루어져 있어. 그래서 한 그림 안에 온갖 인물과 동물, 물건 들이 나오는 거야. 큐비드와 비너스의 관계가 아들과 어머니인 것으로 알고 있지? 하지만 이 그림에선 둘의 관계를 오히려 에로틱하게 표현했어. 욕망으로 가득 찬 사랑이 얼마나 위험한지 그림으로 보여주려 했기 때문이야. 그래서 브론치노의 「알레고리」는 다양한 상징들을 통해서 말을 하고 있단다."

"그럼, 저 할아버지도 상징이에요?"

"응. 자세히 보면 할아버지 어깨 위로 모래시계가 보이지? 이 할아버지는 시간을 다스리는 신이야. 푸른 천을 덮어씌우려는 어떤 인물을 막고 있는데, 그 인물은 '망각'이란다. 그래서 얼굴만 있고 뒤통수가 없는 거야. 사랑에 빠지면 눈에 콩깍지가 씌인다는 말 들어봤니? 망각은 바로 그런 일을 하는 존재이고, 시간은 나중에 콩깍지를 벗기는 인물이지. 두 사람은 상반된 성격을 가지고 있어."

"그럼 꽃을 던지려는 저 아이는 뭐에요?"

"손에 꽃을 쥔 아이의 표정이 조금 웃기지? 저 아이가 들고 있는 건 장미꽃이야. 왜 장미인 줄 아니? 장미는 아름답고 향기로운 꽃이지만 가시

런던
LONDON

내셔널
갤러리

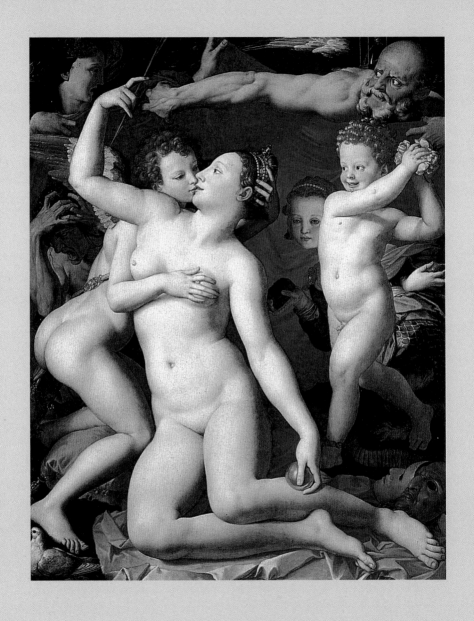

브론치노, 「알레고리(비너스,큐피드, 어리석음과 시간)」,
나무판에 유채, 146×116cm, 1545, 내셔널갤러리, 런던

가 있어서 상처를 주기도 하는 양면성을 가지고 있거든. 사랑처럼 말이야. 또 꽃은 화려하게 피어났다가 금세 시들어버리지. 이것 역시 사랑을 상징적으로 보여주고 있는 장면이야."

이야기를 다 들은 민석은 한참을 쳐다보다가 "에이, 이게 도대체 뭐야?" 하고 얼굴을 찡그리며 항복한다. 사랑이라는 주제가 아무래도 초등학교 5학년짜리에게는 어려운 것 같았다. 사랑과 위선의 가면에 대하여 복잡하게 엉켜 있는 이야기를 다 해줄 수는 없었지만, 르네상스 거장들이 우뚝 세운 고전주의에 대한 반동으로 매너리즘이 탄생했으며, 매너리즘의 거장인 브론치노가 길쭉길쭉하게 인체를 묘사하며 자신의 솜씨를 맘껏 발휘했다는 이야기는 대강 알아들은 것 같았다. 이 그림이 피렌체의 코시모 1세가 프랑스 국왕의 환심을 사려고 준비한 선물이라서 일부러 도발적으로 그려졌다는 이야기도 해주었다.

여신은 되고, 여자는 안 돼
내셔널갤러리에서 우리들을 강력하게 끌어당겼던 작품은 디에고 벨라스케스의 「거울 앞의 비너스」였다.

벨라스케스가 살았던 시대에는 가톨릭의 영향으로 여성의 나체를 그리는 것이 엄격하게 금지되어 있었다. 심지어 여성의 누드를 그린 것이 적발될 시, 화가에게 1년의 유배형이라는 엄벌을 내릴 수도 있었다. 게다가 가톨릭교는 토속신앙의 잔재인 신화를 없애는 데 주력하고 있었다. 그런

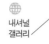

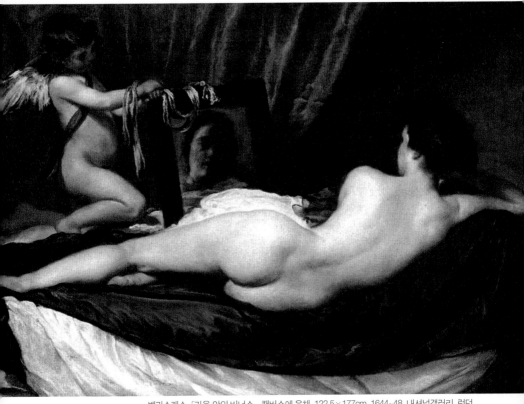

벨라스케스, 「거울 앞의 비너스」, 캔버스에 유채, 122.5×177cm, 1644~48, 내셔널갤러리, 런던

상황에서 벨라스케스는 여신을 나체로 표현했던 것이다. 실제로 벨라스케

스의 누드 그림들은 소각되어버린 것이 많다고 한다. 그중 운 좋게 살아남

은 작품이 바로 「거울 앞의 비너스」다. 엄격한 가톨릭의 권위에 당당하게

맞섰던 벨라스케스가 그린 비너스 그림은 우리가 흔히 보는, 정면을 응시

윌리엄 호가스, 「결혼 직후」, 캔버스에 유채, 70×91cm, 1743, 내셔널갤러리, 런던

하는 나신이 아니다. 큐피드가 들고 있는 거울을 바라보며 자신에게 빠져드는 비너스의 뒷모습을 풍성하고 살아 있는 붓 터치로 묘사한 작품이다. 민석은 그동안 봐온 비너스 그림들 중「거울 앞의 비너스」가 주는 느낌이 가장 좋다고 했다.

결혼한 것 맞아?

윌리엄 호가스의 '당대의 결혼 풍속' 연작 중「결혼 직후」라는 작품 앞에서 나는 걸음을 멈추었다. 앞서서 걷던 민석을 불러 이 그림에 대해 설명해줘야겠다고 생각했다.

"큭, 저 남자는 피곤한가 봐요."

민석은 그림 속에서 다리를 축 늘어뜨린 남자를 보며 말했다.

"응, 당시에는 가난한 귀족과 부유한 평민이 돈과 신분을 거래하느라 마음이 없는 결혼을 했는데, 그런 모습을 풍자적으로 그린 여섯 점의 작품 중 하나야. 윌리엄 호가스의 유머와 섬세함이 돋보이는 그림이지. 사랑 없이 결혼했던 부부들은 과연 어떤 모습으로 살았을까 상상해보렴. 호가스 특유의 유머로 그려 낸「결혼 직후」를 보면 잘 알 수 있을 것 같구나. 남편은 부인이 있는 테이블에서 멀찍이 떨어져 피곤한 듯 두 다리를 쭉 뻗고 경망스러운 자세로 앉아 있지? 게다가 주머니에서 삐져나온 하얀 레이스 모자는 그가 전날 밤 다른 여자와 함께 있었다는 것을 암시한단다. 그럼, 부인은 어떨까? 결혼한 사람 앞에서 아무렇게나 기지개를 켜고 있는 모습

은 조심스러움이 부족하다는 느낌을 주지. 바닥에 내팽개쳐진 의자와 잡동사니들 사이에서 각종 청구서를 집어 들고 있는 집사의 표정도 어딘가 불만스러운 얼굴이고."

　민석은 그림을 보면서 요즘 보는 웹페이지의 카툰이나 시사만화 같다며 인물들의 표정을 열심히 살폈다.

절대로 빌려주지 않을거야

나는 윌리엄 터너의 「전함 테메레르」라는 그림 앞에 한참 동안 우뚝 서 있었다. 그림의 강렬한 색채와 묵직한 존재감은 1840년대의 작품이라기보다는 1970~80년대의 추상화에 가까운 세련된 느낌이다. 이 그림은 트라팔가르 해전에서 승리하여 유명해진 테메레르 호가 그 수명을 다하고 해체되기 위해 템스 강으로 예인되는 모습을 그린 것이다.

　터너의 작품은 시간이 지날수록 추상적인 분위기가 강해졌는데, 이 그림은 그 추상적 과정 마지막 단계에 들어선 지 얼마 되지 않은 60대에 그려졌다. 느슨한 붓질과 두꺼운 물감으로 표현된 하늘과 세밀하게 묘사된 테메레르 호, 화면 좌측의 차가운 색채와 우측의 따뜻한 색채 등 이 그림에는 그가 좋아했던 대조적인 요소가 가득하다.

　이 그림을 무척 사랑했던 터너는 "돈을 주거나 누가 부탁을 한다 해도 사랑하는 이 그림을 다시 빌려주지 않을 것"이라고 말했다. 그의 그림을 좋아하는 나에게는 이 그림이 소장하고 싶은 그림 중 하나이지만 원화를

런던
LONDON

내셔널
갤러리

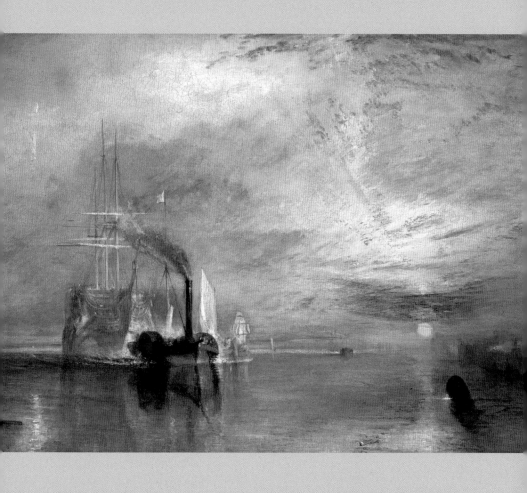

윌리엄 터너, 「전함 테메레르」, 캔버스에 유채, 91×122cm, 1839, 내셔널갤러리, 런던

소장하기는 불가능하기 때문에 결국 내셔널갤러리를 나서며 기념품 매장에서 이 그림이 새겨진 직소 퍼즐을 10파운드나 주고 구입했다. 앞으로 40일 동안 여행을 하면서 무거운 짐을 들고 다녀야 하는데 첫날부터 커다란 퍼즐박스를 사다니. 이것을 어찌 들고 다닐 것인지 조금 걱정되었지만 도저히 안 살 수 없었다. 은근히 눈짓을 주고받는 영걸과 민석을 모른척하고 먼저 저벅저벅 걸어 나왔다. 절대 기념품을 사서는 안 된다고 영국박물관에 들어가기 전부터 신신당부하던 내가 첫날에 그 약속을 스스로 깨버린 것이다. 어이없다는 표정으로 나를 바라보는 그들의 시선이 등 뒤에서 느껴졌다. 딱 한 번만 봐주라. 미안하다, 사랑한다.

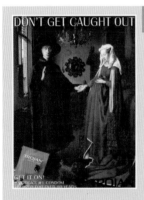

art in ads 1 ★ 잡히지 마세요!

당시에 가장 정밀한 기법으로 그려진 「아르놀피니 부부의 초상」이 오늘날의 광고에 패러디되었다. 이 그림을 광고에 사용한 것은 미국의 콘돔회사 트로얀Trojan이다. 이 광고에서 아르놀피니의 발치에 콘돔을 놓고 "잡히지 마세요DON'T GET CAUGHT OUT"라는 카피를 붙여놓았다. 이 그림이 결혼식을 그린 것이라는 점과, 부인의 배가 블록한 것을 빗대 콘돔을 사용하지 않기 때문에 이들이 결혼하게 되었다는 익살을 부리고 있는 것이다. 부부와 콘돔이라는 절묘한 조합으로 아이디어를 낸 이 광고는 집행된 후 많은 반향을 불러일으켰다. 이렇듯 얀 반 에이크의 그림은 지금도 지대한 관심을 끌고 있으며 그 뛰어난 기교도 여전히 높이 평가받고 있다.

런던
LONDON

내셔널
갤러리

작지만 알찬
코톨드갤러리

내셔널갤러리를 나와 큰길에서 에스보드를 타는 민석을 앞장세우고 소규모 미술관인 코톨드갤러리로 이동했다. 그곳은 국립 박물관이 아니라서 입구에서 입장료를 받고 있었다. 그래도 민석은 어린이라고 무료로 입장했다. 이곳을 방문한 이유는 「폴리베르제르의 술집」이라는 마네의 마지막 걸작을 보기 위해서였다. 그런데 르누아르, 고흐, 고갱, 세잔 등의 그림을 무더기로 보게 되는 행운이 이곳에 숨어 있었다. 더구나 고흐의 그 유명한 「귀 잘린 자화상」을 보는 순간, 로또 맞은 듯한 기분이었다.

그런데 1, 2, 3층을 다 찾아보아도 우리가 보려고 했던 마네의 그림이 보이지 않았다. 결국 관리 직원을 찾아가 문의했더니, 아무렇지도 않게 "그 그림은 현재 다른 나라에 전시 나갔다"고 한다. 그 그림을 보기 위해 그토록 먼 길을 왔건만 이럴 수가……. 좌우간 런던에서는 무언가 잘 들

어맞지 않는다. 앞으로의 여정에 먹구름이 끼는 듯한 불길한 예감이 강하게 엄습했다. 앞으로 남은 40여 일간 이런 일들이 반복되면 큰일인데. 아마도 아픈 매를 먼저 맞은 것이겠거니. 실망하지 않은 척하는 민석의 뒷모습을 보며 긍정적인 사고방식을 가지려고 노력했다.

마네의 마지막 걸작

폴리베르제르는 상류층 사람들이 자주 찾는, 파리에서 가장 큰 유흥가 중 하나였다고 한다. 술집 여급 뒤에 있는 거울을 통해 반사된 모습은 정확한 묘사와는 거리가 멀다. 바의 여급은 그림 중앙에 서 있고, 그림을 그리는 사람의 시점에서 보면 거울에 비친 여급의 뒷모습은 그녀 자신의 몸에 가려져서 그림에 나타날 수 없다. 하지만 마네는 거울에 반사된 그녀의 모습을 의도적으로 비스듬히 오른쪽에 옮겨 그렸다. 이러한 불명확한 구도는 묘사에 통용되는 표준, 혹은 선입견에 도전하려는 의도라고 볼 수 있다. 마네는 이 그림을 완성시킨 후 1년 뒤 매독으로 죽게 되어, 결국 이 그림이 그의 마지막 걸작이 되고 말았다.

민석은 다리가 아파서 더 이상 에스보드를 탈 수 없다며 결국 그 무거운 것을 나에게 맡겼다. 양복을 입은 나는 어울리지 않게 에스보드를 등에 메고 긴 그림자를 끌며 걸어갔다. 영걸은 새로 산 카메라에 적응하기 위해 1초에 네다섯 번씩 연속 셔터로 사진을 찍었는데, 확인해보면 무엇을 찍었는지 알 수 없는 것이 대부분이었다. 서서히 걱정되기 시작했다. 이런

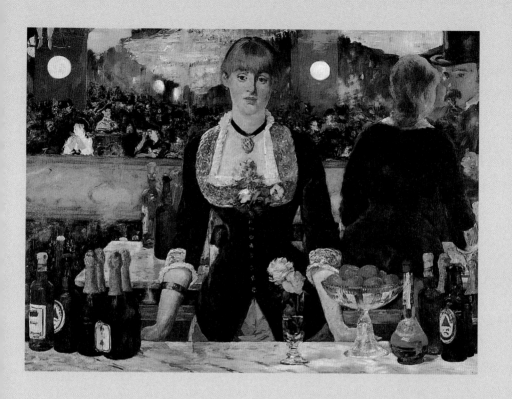

마네, 「폴리베르제르의 술집」, 캔버스에 유채, 96×130cm, 1882, 코톨드갤러리, 런던

식으로 모든 사진이 심령사진처럼 나온다면 나중에 민석이가 이번 여행을
자세히 기억할 수 있을까? 조금 막막한 기분을 안고 숙소에 돌아갔다.

　이미 예약해놓은 런던 발 파리 행 이지젯 출발 시간이 오전 6시라서 공
항에 4시 반까지 도착하려면 새벽 3시 반에 일어나야 한다. 과연 일어날
수 있을까 하는 걱정에 셋 중 한 사람은 깨어 있는 것이 좋을지도 모른다
고 생각했지만, 이미 시차와 어지럼증에 제정신이 아닌 우리 셋은 침대에
눕자마자 옷을 입은 채 잠이 들었다. 그러나 시차가 꼭 나쁘지만은 않았
다. 새벽 2시 한국시간으로 아침 11시에 가장 나이가 많은 내가 먼저 일어났다. 전
쟁 때 피난 가는 사람들처럼 조용히 하나씩 흔들어 깨우고, 짐을 질질 끌
며 우리는 새벽 3시 반에 민박집 앞에 서서 픽업할 차가 오기를 기다렸다.
　루튼 공항에 도착한 것은 새벽 4시 40분경. 산더미 같은 배낭을 짊어
진 전 세계의 여행객들로 와글와글 북적이고 있었다. 이것이 바로 소문으
로만 듣던 2, 3만원으로 유럽 어디든지 갈 수 있다는 저가 항공의 대명사
이지젯의 위력인가 보다! 영걸이 왜 이지젯에 덜컥 돈을 지불했는지 알
것 같았다. 워낙 저렴한 비행기라 1인당 짐 하나씩만 부칠 수 있다는 이야
기에 우리는 큰 짐만 부치고, 나머지 자잘한 것들은 피난민처럼 끌고 갈
수밖에 없었다. 민석의 에스보드와 영걸의 카메라가 걱정이었는데, 다행
히 에스보드는 따로 부치는 창구가 있었고 카메라는 그냥 들고 타도 문제
가 없었다.

런던
LONDON

루튼
공항

기내는 정말 동네 야유회처럼 번잡했다. 기장의 환영 멘트는 재미난 농담으로 시작되었다. 느닷없이 "방콕으로 가는 비행기에 탑승한 것을 환영한다!"며 폭소를 끌어내더니 날씨에 관한 농담, 파리의 뉴스를 우스갯소리로 계속 알려준다. 대부분 그 농담을 다 알아듣고 신나게 웃어댔지만, 잘 알아듣지 못한 우리는 혹시나 중요한 정보를 놓칠까봐 걱정이 이만저만이 아니었다. 귀를 쫑긋 세우고 띄엄띄엄 듣고 있었는데, 사람들 표정을 살펴보니 중요한 정보는 아닌 것 같다. 민석은 이내 잠이 들어서 가늘게 코를 골기 시작했다. 승무원들이 카트를 끌고 다녔다. 그런데 음료수는 서비스하는 게 아니라 판매용이란다. 나는 들었던 손을 슬쩍 내렸다.

영국

프랑스

네덜란드

스페인

벨기에

스위스

이탈리아

오스트리아

다시 스페인

다시 파리

그림 읽는 재미를
열어준 파리

PARIS

그래도 하루는 놀아야지!

런던에서 바쁘게 시간을 보낸 탓인지 어느새 눈을 떠 보니 샤를 드골 3공항에 도착해 있다. 파리 근교 누아지 르그랑에는 내 여동생이 살고 있다. 스물세 시간 비행, 스무 시간의 런던 체류, 한 시간이 걸린 이지젯 비행 후 드디어 앞마당 같은 파리에 도착했다.

1992년 1월부터 97년 10월까지, 만 6년 동안 파리에서 유학생활을 했기 때문에 나에겐 파리가 아주 편한 곳이다. 짐 정리 후 민석이 그토록 원하고 원하던 파리 남쪽에 있는 아쿠아 블루바르 수영장에 가기로 했다. 런던에서 그토록 헉헉거리며 미술관을 다녔으니 하루쯤 쉬어도 좋겠다는 생각에 오후 1시부터 밤 10시까지 모두들 어린아이처럼 신나게 소리까지 치며 물놀이에 빠졌다. 사실 수영을 했다기보다는 워터슬라이드 타는 데 시간을 쏟았다. 결국 그 매력에 완전히 매료된 영걸과 민석은 전체 일정을 마치고 시간이 남게 되면 꼭 한 번 다시 오자는 얘기를 거듭했다.

지하철에서 내려 루브르까지 민석과 손을 잡고 걸어갔다. 민석이 파리에서 태어난 후 3살이 되던 해까지 파리에서 살았는데 그때는 이렇게 민석이와 손잡고 루브르에 가게 될 것이라고는 생각하지 못했다. 그런데 어느덧 아이가 자라 그림을 보러 루브르에 함께 가다니 가슴이 뿌듯했다.

루브르에 도착하자마자 멋진 유리 피라미드 앞에서 일단 설명을 시작했다.

"이 유리 피라미드는 얼마 전 「다빈치 코드」라는 영화에서 보았지?"

"응! 재작년에 엄마랑 왔을 때도 봤어요."

"그래? 이 유리 피라미드는 미국의 건축가 페이라는 사람이 1989년에 만들었는데 603개의 다이아몬드형 유리와 70개의 삼각형 유리로 이루어져 있어. 이것 자체가 현대미술 작품이지. 고전과 현대를 조화시킨다는 뜻

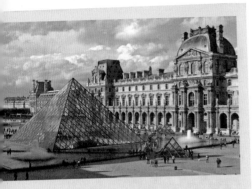

루브르의 유리 피라미드
photo© Horn Player

으로 설계했다고 하더구나."

민석은 다 안다는 듯이 고개를 까딱이며 이 안에 「반지의 제왕」에 나오는 호빗족이 살고 있을 것 같다고 자꾸 장난을 쳤다.

"까불지 말고 자세히 봐. 모양만 멋진 것이 아니고 루브르의 입구와 내부를 연결하는 절묘한 통로가 된다구."

"저기로 들어가는 거죠?"

내가 대답을 하기도 전에 민석은 벌써 유리 피라미드 안으로 들어섰다.

오랜만에 찾은 루브르는 어딘가 달라진 것 같다. 사람들이 작품 앞에서 플래시를 터뜨려가며 사진을 찍어도 아무도 제재를 하지 않는다. 사연은 이러했다. 루브르의 관리직원들이 박물관 측에 증원을 요청했으나 받아들여지지 않자, 노동조합 결정에 따라 근무는 하되 그림에 피해를 주는 관람객의 행위를 제지하지 않고 바라만 보는 이색파업 중이었다. 그림들에게는 정말 안 된 일이지만 「모나리자」 앞에서 마음 놓고 사진을 찍어본 것은 이번이 처음이었다.

점심시간에는 밖으로 나가 맥도날드에서 식사를 하고 다시 루브르로 들어와 관람을 계속했다. 입장권에는 날짜가 찍혀 있는데, 하루 동안은 자

유로이 왕래하며 관람할 수 있도록 되어 있어서 이렇게 들락날락해도 전혀 문제가 없다.

「모나리자」를 둘러싼 끝없는 추측

「모나리자」는 루브르에 온 관광객이 기념사진을 찍기 위해 가장 많이 모여드는 그림이다. 관리직원이 민석을 귀엽게 봤는지 앞으로 나와서 보라고 민석을 부르는 손짓을 했다. 민석은 「모나리자」의 바로 코앞까지 다가가 사진을 찍더니 무척 흥분한 목소리로 말했다. "아빠, 우리 학교에 모나리자의 미소를 이렇게 가까이서 본 아이들은 거의 없을걸요?" 민석의 어깨에 힘이 들어간다.

레오나르도 다 빈치라는 이름만큼이나 유명한 「모나리자」는 은은한 미소와 우아한 자태가 내뿜는 아름다움뿐 아니라 풀리지 않는 비밀들 때문에 더욱 주목받는 작품이다. 그래서 전 세계 미술작품 중 가장 유명하다고 해도 과언이 아닐 것이다.

이 그림을 놓고 수많은 추측들이 난무했고, 영화와 소설은 이 그림에 끝없는 상상력을 불어넣고 있다. 이렇게 추측들이 난무하는 이유는 이 그림에 대한 명확한 기록이 전해지지 않기 때문이다. 여러 정황과 자료를 종합하여 인정받는 정설이 나오기까지 수많은 사람이 모나리자의 미소에 빠져 공상의 나래를 펼쳐왔던 것이다.

「모나리자」는 유부녀를 뜻하는 이탈리아어 '모나'와 사람 이름인 '리

자'가 합쳐진 것이다. 어쩌면 제목 그대로 리자라는 여자의 평범한 초상화일 수도 있다. 그러나 이 초상화는 사람들의 호기심을 자극하는 요소를 수없이 가지고 있다. 그중 하나가 그림 속 여인에게 눈썹이 없다는 것이다. 여기에 관해서는 몇 가지 설이 있다.

"민석, 너 모나리자에 대한 여러 가지 가설이 있다는 것 알고 있어?"

"예쁘게 보이려고 눈썹 밀었다는 것 외에는 잘 모르는데⋯⋯."

민석은 말끝을 흐리며 모르는 것은 물어보지 말아 달라는 눈빛을 보냈다.

"응, 맞아. 한 가지는 당시 넓은 이마를 미의 기준으로 삼았기에 일부러 눈썹을 뽑는 것이 유행이었다는 거야. 최근에 등장한 설은 레오나르도는 눈썹을 그렸지만 나중에 누군가의 실수로 지워졌다는 것이고. 프랑스의 유명한 엔지니어 파스칼 코트는 과학 전문 웹진 '라이브사이언스닷컴'에서 「모나리자」 왼쪽 눈 위에 흰 붓 자국이 있는데, 이것이 눈썹을 그려 넣은 흔적이며, 누군가 그림을 닦다가 실수로 눈썹을 문질러 지운 것이라고 주장했어. 실제로 모나리자의 눈 주위에 보이는 미세한 금들은 큐레이터나 그림 복원가가 눈 주위를 부주의하게 닦았다는 증거일 수 있단다. 그러나 두 주장 중 어느 것이 사실인지는 확실하지 않아."

민석은 머리를 긁으며 고민하는 표정을 지었다. 아무래도 그림 가까이에서 사진을 찍고 온 직후라 마음이 들떴다가 다시 그림을 보며 생각을 하려니 집중이 잘 안 되는 모양이다.

파리
PARIS

루브르
박물관

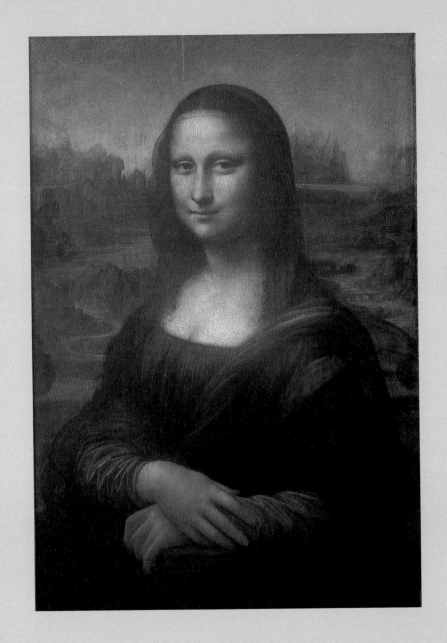

레오나르도 다 빈치, 「모나리자」, 나무에 유채, 76.8×53.3cm, 1503~05, 루브르 박물관, 파리

"「모나리자」에 관해 떠도는 또 다른 설은 그림의 모델이 레오나르도 다 빈치 자신이라는 거야. 「모나리자」와 레오나르도의 자화상을 각각 반으로 잘라 붙이면 자연스럽게 이어진다는 것이 그 소문의 근거로 제시되고 있어. 두 그림에 그려진 얼굴의 골격과 근육이 정확하게 일치하고, 모나리자의 표정이 레오나

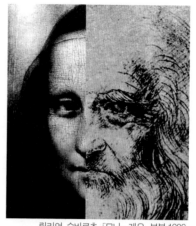

릴리언, 슈바르츠, 「모나—레오」 부분, 1986.

르도 자신의 얼굴을 여성적으로 표현한 것처럼 보이기 때문이지."

언젠가 미술사 책에서 레오나르도의 자화상과 「모나리자」의 얼굴을 반씩 합성한 그림을 본적이 있는 민석은 모나리자가 레오나르도 자신의 자화상일지도 모른다는 가설이 사실이라는 쪽으로 부쩍 기우는 것 같았다.

"그리고 루브르 박물관의 「모나리자」가 사실은 최초의 모나리자가 아니라는 주장도 있어. 런던 아일워스 갤러리에 있었던 「아일워스 모나리자」가 사실은 최초로 그려진 모나리자라는 추측이 돌고 있지. 이 주장에 대한 근거는 이렇단다. 1504년경 라파엘로 산치오가 다빈치의 작업실에서 처음 모나리자를 보고 감동을 받아 모나리자를 스케치해 갔어. 훗날 자신만의 스타일로 모나리자를 모사한 작품 「외뿔 송아지를 안은 여인」을 그리게 되고 이 그림을 통해 최초의 모나리자에 대한 정보를 유추할 수 있

게 되었던 거야. 「외뿔 송아지를 안은 여인」 그림에선 배경의 왼편과 오른편에 기둥이 서 있는 것을 볼 수 있는데, 이 두 기둥이 나타나있는 그림이 바로 「아일워스 모나리자」야.

이렇게 불리는 이유는 제1차 세계대전 직전에 영국 출신의 미술 수집가인 휴 블레이커가 어느 귀족의 집에서 그림을 발견해서 싼 값에 사들인 후 런던 아일워스에 있는 자신의 작업실에 보관했기 때문이라고 하지. 실제로 이탈리아의 화가였던 바사리는 모나리자를 본 후 자신의 저서에 '정교한 붓솜씨로 그려진 눈썹이 놀라울 정도'라고 기록했어. 바로 이 기록 때문에 아일워스 모나리자가 최초의 모나리자일 것이라는 가능성이 제기되는 거지. 그런데 만일 루브르에 있는 「모나리자」의 눈썹이 지워진 거라면, 이야기는 달라질 수 있어. 어쩌면 두 여인이 동일 인물일 가능성도 있

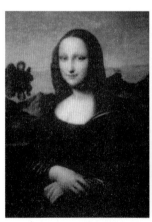

(좌) 아일워스 모나리자 (우) 외뿔 송아지를 안은 여인

고. 아름다운 한 여인의 젊은 시절과 중년의 모습을 그린 것일 가능성도 배제할 수는 없는 일이야. 이토록 여러 가지 의문들이 제기되는 것을 보면 「모나리자」가 정녕 신비롭고 매력적인 그림임에는 틀림이 없구나."

민석은 모나리자 그림을 이쪽저쪽에서 살피더니, 그림이랑 계속 눈이 마주치는 것 같다며 내 뒤로 숨었다.

art in ads 2 ★ 이젠 마음 놓고 웃어요!

대단한 유명세 덕분에 「모나리자」만큼 광고에서 패러디가 많이 된 명화도 없을 것이다. 2001년 후지필름의 디지털 카메라 광고는 '이 디지털 카메라로 「모나리자」 못지않은 걸작을 만들어낼 수 있다'고 했다. 또한, 콜게이트 치약 광고에서는 모나리자의 도무지 속을 알 수 없는 알듯 말듯 한 미소를 빗대어, 실은 모나리자가 그런 표정을 지은 것은 '웃을 수 없었기 때문'이라고 새롭고 재밌는 이야기를 만들어냈다. 하지만 이 치약만 있다면? 다시 하얘진 아름다운 치아를 드러낼 수 있다!

아름다움을 위해서라면!

장 오귀스트 도미니크 앵그르는 역사상 소묘 실력이 가장 뛰어난 화가로 손꼽힌다. 정확한 소묘를 바탕으로 한 앵그르의 예술에는 비례, 균형, 조화라는 고전적인 원칙들이 우아하게 담겨 있다.

앵그르가 그린 「그랑 오달리스크」의 여인은 터키의 궁녀이다. 머리에 터번을 두르고 비스듬히 누워 있는 여인의 주변에는 두터운 갈색 모피가

파리
PARIS

루브르
박물관

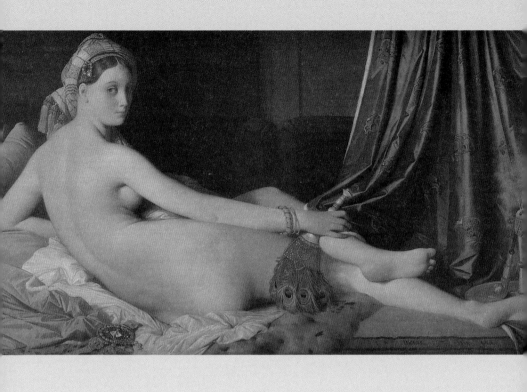

장 오귀스트 도미니크 앵그르, 「그랑 오달리스크」, 캔버스에 유채, 91 × 162cm, 1814, 루브르 박물관, 파리

깔려 있고, 여인의 오른쪽에 이국적인 청색 커튼이 걸려 있다. 발 근처에는 화려한 빛깔의 긴 담뱃대와 향로가 보인다. 19세기 초 프랑스는 터키 지역까지 세력을 뻗어나갔다. 이때 터키의 물품이 프랑스에 전해졌고 앵그르는 그림을 통해 터키 물건에 대한 관심을 표현했다. 그림 속 여인이 누워 있는 공간은 금기의 장소로서 외부로부터 단절돼 있다. 그래서 열린 바깥세상을 물끄러미 바라보는 여인의 모습이 더욱 신비롭고 관능적으로 느껴진다. 영화 「스캔들―조선 남녀상열지사」를 보면 도입부에 오달리스크의 자세를 취한 기생이 등장한다. 오달리스크가 여인의 아름다움을 대표하는 하나의 상징이 되었기 때문에, 영화 초반에 관능적인 이미지를 관객에게 전달하기 위해 그 자세를 가져온 것이 아닐까.

그러나 그림 속 여인의 허리와 오른팔은 보통 사람들보다 훨씬 길게 묘사되어 있고 접힌 왼팔은 상대적으로 짧다. 어디에 붙어 있는지 알 수 없는 왼쪽 다리와 뒤틀린 척추 뼈, 부자연스러운 목 등을 가만히 보고 있던 민석은 신화에 나오는 괴물 같다고 말했다. 소묘 실력이 뛰어나기로 명성을 날렸던 앵그르는 왜 오달리스크의 모습을 이상하게 그려놓았을까?

언젠가 앵그르는 "예술가는 예술미를 위해서 자연을 수정한다"고 이야기했다. 그의 말을 바탕에 깔고 다시 그림을 보면 「그랑 오달리스크」에서 여인의 허리와 팔이 길게 표현된 것은 작가의 의도적 왜곡이다. 그는 여인의 관능미를 한껏 표현하고자 한 것이다. 이 작품이 파리 〈살롱〉에 공

파리
PARIS / 루브르
박물관 /

개되었을 때 사람들은 앵그르의 의도를 이해하지 못하고 혹평을 퍼부었다. 하지만 앵그르는 사람들의 이런 반응에 상관하지 않고 자신의 화풍을 발전시켰다.

앵그르는 1780년 8월 29일 프랑스에서 태어났다. 아카데미에서 정식으로 그림을 배운 그는 바이올린도 배웠는데, 2년 만에 툴루즈 시립교향악단의 제2바이올리니스트로 일하게 될 정도로 실력이 뛰어나 사람들을 놀라게 했다. 아마추어 음악가의 뛰어난 솜씨를 뜻하는 '앵그르의 바이올린'이라는 말은 이 일화에서 나온 것이다. 아카데미를 졸업하게 된 그는 다비드의 조수가 되어 그림을 배웠다. 이후, 로마대상ᐟ프랑스 예술 아카데미에서 해마다 회화·조각·건축·판화·음악 콩쿠르의 1등에게 주는 상. 루이 14세가 예술 보호 정책의 일환으로 제정했다을 타낸 그는 나폴레옹의 특명으로 병역 면제를 받게 되고, 로마로 유학 갈 기회를 얻었다.

그는 유학 기간 4년을 포함해 22년을 로마에서 보냈다. 나폴리의 카롤린 뮈라 여왕이 그의 중요한 후견인이었는데, 프랑스 세력권에 있던 나폴리 왕실이 나폴레옹의 실각과 함께 쇠퇴하면서 그도 경제적 궁핍에 빠지게 되었다. 이 시기에 그려진 그림이 바로「그랑 오달리스크」다. 이 그림에서 그는 실력을 백분 발휘했다. 머리 부분만 그린 밑그림은 지금도 몇 장이나 남아 있고, 같은 포즈의 오달리스크도 네 작품이나 존재한다.

나폴레옹의 몰락은 앵그르뿐만 아니라 프랑스 미술계에도 영향을 미쳤다. 나폴레옹이 지원하던 다비드파가 나폴레옹과 함께 몰락하며 고전파가

눈에 띄게 쇠퇴해버린 것이다. 프랑스 정부는 이 문제를 해결하고자 앵그르를 조국으로 다시 초청해 미술학교 교수로 임명했다. 그는 이곳에서 백여 명의 제자들을 가르치다 로마 프랑스 아카데미의 원장 자리까지 오르게 되었다. 화가의 신분으로 그처럼 권력의 비호를 받은 사람은 아마 거의 없었을 것이다. 시대가 영웅을 만든다는 말처럼, 그때의 상황이 앵그르를 독보적인 자리에 올려놓았다. 그러나 무엇보다도 그 자신만의 노력으로 정상의 길을 향해 걸어갔기에 그 모든 것들이 가능했다. 200년 전에 그려진 그림 속 여인의 아름다움이 앵그르의 바이올린 선율처럼 울리고 있다.

비밀의 주문, 콘트라포스토

「밀로의 비너스」로 잘 알려진 조각상 비너스를 제작한 사람은 누구일까? 제목에 포함된 '밀로'를 이 조각상의 제작자라고 생각하는 사람이 있겠지만 밀로는 사람 이름이 아니라 그리스 에게 해의 키클라데스 군도에 위치한 밀로스 섬 또는 멜로스섬을 말하는 것이다. 이 섬의 아프로디테 신전 근처에서 밭을 갈던 한 농부에 의해 발견된 이 비너스상은 「멜로스의 아프로디테」로 불리기도 한다. 이 조각상이 발견됐을 때, 조각상의 기단이 되는 밑 부분에 아가산드로스, 혹은 알렉산드로스라는 이름이 새겨져 있었다고 한다. 조각가의 이름일 것이라는 추측은 있으나 정확한 기록이 없어서 이 아름답기 그지없는 「밀로의 비너스」는 작자 미상으로 남아 있다. 1821년 밀로스 섬에 정박 중이던 프랑스 해군이 이 조각상을 입수하여 루이 18세

에게 헌납했고, 왕녕으로 루브르 박물관이
소장하게 되었다.

　"한국의 성형외과 의사들은 이「밀로의
비너스」가 아름다운 가슴의 이상적인 형태
를 가졌다고 평가했대. 사실 이 조각상은
가슴뿐만 아니라 아름다운 몸매로도 유명하
단다. 가장 아름다운 비율인 황금분할^{1:1.6}에
맞추어서 조각되었기 때문이야, 허리와 엉덩
이 라인 역시 훌륭한 곡선을 그리고 있기 때
문에 매력적인 부분으로 손꼽힌단다. 민석
이 너의 눈에도 멋진 작품으로 보이니?"

　"네, 특히 서 있는 모습이 모델 같기도 하
고……."

　민석에게 이 조각상이 상체와 하체를 따로
만들어서 붙인 것이라고 설명해 주었다. 그리고
비너스의 자세인 '콘트라포스토'에 대해서 설명
해 주었다.

　"「밀로의 비너스」는 어느 쪽에서 봐도 아
름다운 곡선이 만들어지는 포즈를 취하고 있
어. 그 비밀은 한쪽 발에 몸의 중심을 두고 몸을 살

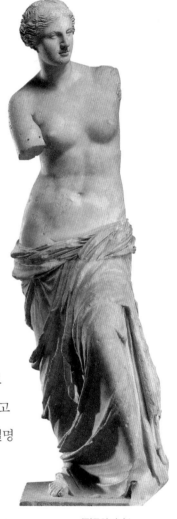

「밀로의 비너스」,
조각, 202cm, 기원전 100년경,
루브르 박물관, 파리

짝 틀었기 때문이야. 이 자세를 '콘트라포스토'라고 하는데, 체중을 한쪽 다리에 싣고 반대쪽 다리는 마치 막 움직이려는 듯이 살짝 구부리면 몸 전체에 S자를 좌우로 뒤집어놓은 것 같은 리듬감을 주게 되거든. 엉덩이가 움직이는 듯하지? '콘트라포스토'는 몸의 균형과 조화를 통해 생생하게 살아 움직이는 듯한 조각을 만들어 낸 비밀의 주문이란다."

이후 민석은 사진 찍을 때마다 상대방에게 "콘트라포스토!"하며 다리를 슬쩍 구부려 달라고 주문했다. 배운 것은 바로 바로 써먹어야 자신의 것이 된다고 생각하는 민석이다.

"OK, 콘트라포스토!"

"그래, 콘트라포스토. 근데 고만 좀 하자. 아빠 허리가 너무 아프다."

그런데 모든 사람들이 당연한 것으로 받아들이는 「밀로의 비너스」는 과연 우리가 아는 비너스 여신이 맞긴 한 걸까? 이 조각상의 높이는 202 센티미터로 일반적인 인간의 키보다 훨씬 크다. 고고학자나 미술사가 들에 의하면 고대 그리스 사람들은 신에 대한 경외감으로, 오직 신만을 인간의 실제 크기보다 크게 만들었다고 한다. 또한 이 시기에는 정숙함이 강조되어 여인의 나체를 형상화한다는 것은 상상할 수도 없는 일이었다. 그러나 이 조각상의 주인공이 '여신'이기 때문에 이렇게 나체로 표현하는 것이 가능했다. 오귀스트 로댕은 "이 고대 조각은 모방하는 것조차 두렵다. 비너스의 동체에는 영혼이 깃들어 있는 것 같다. 음영이 그 위에서 살아 움직이고 있지 않은가!"라며 「밀로의 비너스」를 예찬했다.

파리
PARIS

루브르
박물관

처음에 비너스상은 다른 조각품들과 함께 전시되어 있었다고 한다. 그런데 관람객들이 「밀로의 비너스」 주위에만 몰려들어서, 결국 홀로 전시되게 되었다. 혼자 있을 수밖에 없는, 그러나 혼자 놔둘 수 없는 「밀로의 비너스」는 루브르에서 사람들의 사랑을 한껏 받고 있다.

art in ads 3 ★ 생활에 스며든 예술작품

"가전제품이 아니라, 예술". 주방가전 업체 쿠스한트의 광고에 「밀로의 비너스」가 패러디 된 적이 있다. 예술작품과 자사 제품의 예술성이 동등하다는 것이 콘셉트였다. 조각 자체에는 전혀 손대지 않고 그저 갖다 놓기만 하는 것으로도, 곁에 놓인 가전제품까지 예술작품처럼 느껴지게 하는 이 「밀로의 비너스」는 사람들에게 친숙한 걸작 중 하나다.

완벽한 테크닉, 철저한 상징

얀 반 에이크의 작품은 이미 런던 내셔널갤러리에서 「아르놀피니의 결혼식」을 통해 익히 알게 되었지만 루브르에 소장된 「재상 롤랭과 성모자」의 대단한 정밀 묘사는 또 한 번 우리를 놀라게 했다. 많은 관람객들이 박물관의 가이드에게 실명을 듣고 한 사람씩 그림에 가까이 다가가 그의 세밀한 표현을 눈으로 확인하고 있었다.

"와, 화가가 창밖 모습까지 엄청 꼼꼼하게 신경 썼네요! 다리 위에 사

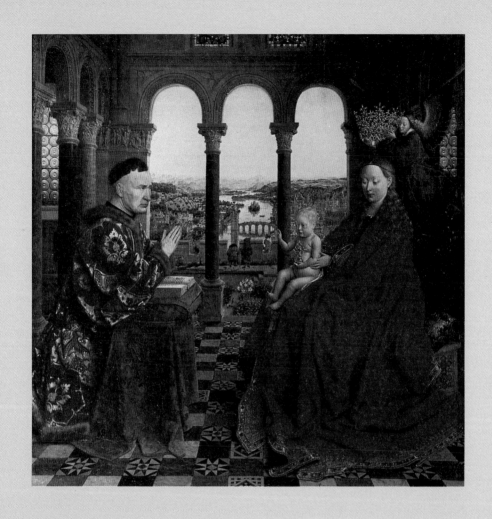

얀 반 에이크, 「재상 롤랭과 성모자」, 나무판에 유채, 66×62cm, 1434, 루브르 박물관, 파리

람도 있고, 포도밭 일꾼들도 보여요!"

민석은 그림 가까이 다가가서 최대한 눈을 크게 뜨고는 그림 이곳저곳을 살폈다.

이 그림은 부르고뉴의 재상 니콜라 롤랭이 성모 마리아와 축복을 내리는 듯한 아기예수 앞에서 기도하는 모습이다. 부르고뉴 공국의 고위 재상이었던 롤랭이 오텡 대성당의 추기경으로 추대된 그의 아들을 위해 주문 제작하여 성당에 봉헌한 작품으로 알려져 있으며, 1805년부터 파리의 루브르 박물관에서 전시되고 있다.

니콜라 롤랭은 서민 출신이었지만 출중한 능력으로 40년 동안이나 부르고뉴의 재상을 지냈다. 롤랭은 1445년 프랑스 본에 병원을 설립하는 등 자선사업도 활발히 벌였다. 그는 그곳에 봉헌할 「최후의 심판」이라는 제단화를 얀 반 에이크의 경쟁자였던 판 데르 베이던에게 주문했던 적도 있다.

"아빠, 그런데 롤랭과 성모 마리아, 아기예수가 꼭 가족처럼 보여요. 부부가 마주 앉아 있는 것처럼요. 롤랭이 입도 꾹 다물고 있고 눈도 매서워 보여서 그런가? 성모자 앞에 있는 사람인데도 화려해 보이고요."

민석은 롤랭의 모습에서 눈을 떼지 못했다. 이 그림에서 우리 부자의 눈에 가장 먼저 들어온 것은 역시 롤랭이었다. 그의 옷과 표정은 너무나 화려하고 강건해 보여서 신 앞에 머리를 조아리기보다는 오히려 자신을 당당하게 드러내고자 한 것 같다. 성모는 가장자리가 보석으로 장식된 붉은 망토를 걸치고 있으나 화려해 보이지 않고, 무릎 위의 아기예수는 롤랭

에게 축복을 내리고 있다.

"아빠, 이 그림은 제목 없이 보면 분위기가 색다른 가족 초상화처럼 보이는데, 그림 속 여자가 성모 마리아라는 것은 어떻게 알아요?"

민석은 고민하는 듯했다. 나는 민석의 양 어깨에 손을 올려놓고 그림 앞에 민식을 조금 더 가까이 다가가게 했다.

"성모의 뒤를 잘 보렴. 꽃처럼 생긴 왕관을 들고 오는 천사가 보이지? 가톨릭에서 성스러운 인물임을 나타내는 상징이라고 볼 수 있어. 그리고 그림을 가까이에서 보면 성모 마리아라는 것이 더 확실해지는데, 성모의 망토 안쪽에는 미사에서 낭독되었던 구절이 금색으로 쓰여 있거든."

내 설명을 듣던 민석은 고개를 좀 더 앞으로 빼서 그림 이곳저곳을 살폈다. 나는 말을 이었다.

"이 그림은 세부묘사가 특징인데, 그 세밀함이 신기하게도 구성의 통일성을 흐트러뜨리지 않고 있어. 네가 좀 더 그림을 많이 보면 느끼게 되겠지만, 얀 반 에이크는 플랑드르의 다른 화가들에게 큰 영감을 주기도 했지. 바깥 풍경과 실내의 형상 사이에도 조화를 이루어서 세밀함과 안정감이 돋보이는 그림이란다."

"그나저나, 이 사람은 진짜 대단했나 봐요. 직접 성모 마리아랑 아기예수가 축복해주잖아요!"

민석은 아기예수의 손이 축복을 하는 손 같기도 하고 인사를 하는 것 같기도 한데 그 표정이 아기의 표정 치고는 근엄하고 우아한 것 같다고

했다.

「재상 롤랭과 성모자」를 자세히 보면 우리의 시선은 원근법으로 정리된 타일을 따라 아치형 기둥을 관통한 후 흉벽 너머 저 멀리 햇볕 아래 반짝이는 강가에 도달하게 된다. 얀 반 에이크는 이 작품에서 사물의 정밀한 세부묘사와 빛의 조절로 뛰어난 사실성과 공간감을 이뤄내 격찬을 받았다. 멀리 다리 위의 사람들과 오른쪽 성당 앞 광장의 사람들을 1만분의 1로 확대해서 보아도 그 자세가 구분된다고 하니 놀라울 따름이다. 상세한 묘사가 돋보이는 그의 분석적 화법과 완벽한 테크닉은 플랑드르 화파뿐 아니라 15세기 유럽 회화에 커다란 영향을 미쳤다. 배경에 보이는 마을 풍경은 실제로 존재하는 장소들을 이어 붙여 구성한 것이다. 그리고 인물과 배경을 의도적으로 구분해서 현세와 천계를 한 화면에서 보여주었는데, 이것은 화면 중앙의 아치형 다리를 통해 두 세계를 연결하려는 상징적인 의미를 가지고 있다. 제작연대가 확실하게 밝혀져 있지는 않지만, 그림이 그

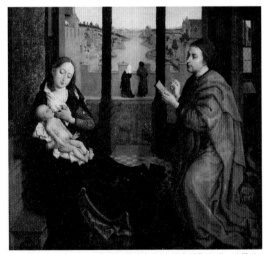

판 데르 베이던, 「성모의 초상을 그리는 성 루가」,
나무에 유채, 1520~25, 82x109.5cm, 빈 미술사 박물관, 비엔나

려질 당시 롤랭의 나이가 쉰 살이었다는 기록, 작품에 나타난 양식, 작품 속의 롤랭의 외모를 바탕으로 유추해보면 대략 1435년경에 그려졌다고 추측할 수 있다.

이탈리아 남부에서 르네상스가 화려하게 꽃을 피우고 있을 무렵, 북쪽에서는 얀 반 에이크가 그를반의 북부 르네상스 미술을 선도한다. 얀 반 에이크와 치열한 경쟁 관계였던 판 데르 베이던이「재상 롤랭과 성모자」와 거의 유사한 구도인「성모의 초상을 그리는 성 루가」를 그렸다는 점은 얀 반 에이크의 지대한 영향력을 설명해주는 대목이다.

자연에 신화를 담아

저 멀리 아름다운 건물 위로 연기가 구름처럼 뭉게뭉게 피어오르고 있다. 나룻배를 타고 고기를 잡는 사람들, 목욕하기 위해 강가로 나온 여인들, 저 멀리 따사로운 햇볕을 쬐고 있는 사람들. 그저 평범한 일상 같다. 그리고 그 사이에 오르페우스가 바위 위에 앉아 리라^{하프의 일종으로 고대 그리스의 현악기}를 연주하고 있다. 오르페우스는 음악의 신인 아폴론과 아홉 뮤즈 중 연장자인 칼리오페 사이에서 태어났는데, 그는 아버지로부터 리라 솜씨를 물려받았다. 그의 리라 솜씨는 매우 뛰어나서 연주를 시작하면 사나운 짐승도 조용히 귀를 기울였고 나뭇가지들도 그를 향해 휘어졌다고 한다. 그의 노래는 사람을 유혹하는 세이렌의 신비한 노랫소리마저 제압할 정도였다.

그림 속 인물들이 그를 바라보며 조용히 리라 소리에 귀를 기울이고

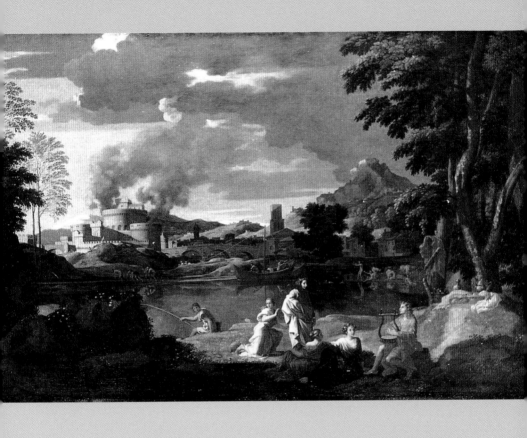

니콜라 푸생, 「오르페우스와 에우리디케가 있는 풍경」,
캔버스에 유채, 120×200cm, 1649~51, 루브르 박물관, 파리

있다. 그런데 한 여인이 공포에 질린 자세로 무언가를 피해 달아나고 있다. 그녀가 바로 에우리디케다. 달아나는 그녀의 시선 끝에는 뱀이 보이지만, 뱀은 이미 고개를 돌린 채 풀숲으로 도망치고 있다. 에우리디케는 이미 뱀에게 물린 것이다. 그녀의 비명에 강에서 낚시하던 사람이 놀라서 뒤를 돌아본다. 조용히 서서 음악을 듣는 것처럼 보이던 결혼의 신 히메나이오스는 에우리디케의 비극을 상징하듯 그들 사이를 갈라놓고 있다. 오르페우스의 뒤쪽 언덕에 술과 음식이 보이는데, 이는 에우리디케와 오르페우스가 결혼식을 올리던 행복한 순간을 의미한다. 그림 왼쪽의 앙상한 나무는 오른쪽의 울창한 나무와 비교되는데 이 울창한 나무도 그 오른쪽 가지가 반대쪽과 다르게 상처 난 채 부러져 있다. 이 모든 것들은 죽어가는 에우리디케와 이 세상에서 노래를 즐기고 있는 오르페우스를 상징한다.

"에우리디케를 잃은 오르페우스는 죽음의 신 하데스를 찾아가 직접 에우리디케를 데리고 오기로 결심했어. 신들의 안내로 하데스 앞에 서게 된 오르페우스는 리라를 연주하며 자신의 처지를 노래했지. 그 애절하고 아름다운 음악에 감동받은 하데스는 에우리디케를 지상으로 데리고 가도 좋다고 허락했는데, 거기엔 조건이 하나 있었어. 에우리디케가 햇빛 속으로 들어설 때까지는 아무리 궁금해도 절대로 뒤를 돌아봐서는 안 된다는 거야. 드디어 멀고 험한 길을 지나 햇빛에 들어선 오르페우스는 에우리디케를 볼 수 있다는 생각에 기뻐하며 뒤를 돌아보았어. 그런데 에우리디케는 아직 햇빛에 들어서지 못했기에 그녀는 다시 지하의 나락으로 떨어지게

되었단다."

푸생은 오르페우스와 에우리디케의 신화 중 앞부분만을 그림으로 표현해 이 두 남녀의 불운한 앞날을 암시한다. 그는 고대 로마의 산탄젤로 성의 고요한 풍경 속에 인물을 넣는 것만으로도 신화를 생생하게 재현했다. 화면의 구성이나 뒤에 숨어 있는 상징물들은 그가 얼마나 깊게 신화를 생각하며 그림을 그렸는지 알 수 있게 해주었다.

특히나 민석은 에우리디케가 다시 지하로 떨어진 다음 어떻게 되었는지 궁금하다며 계속 이야기를 해달라고 졸랐다. 조금 잔인한 부분이 있긴 하지만 이왕 시작한 것이니, 오르페우스의 신화이야기를 끝까지 이야기해주기로 했다.

"빛 속에 들어설 때까지 절대 아내를 보아서는 안 된다던 하데스의 명령에도 불구하고, 뒤를 돌아보는 실수를 하고 만 오르페우스는 망연자실해서 혼자 지상으로 돌아왔어. 그리고 하루하루 절망에 빠져 비탄의 노래를 부르는데 이 노랫소리가 얼마나 심금을 울리며 아름다웠는지, 수많은 요정들이 오르페우스와 사랑에 빠지게 되어 구애를 할 정도였대. 그러나 잃어버린 아내를 제외하곤 그 어떤 여자도 오르페우스를 사로잡을 수가 없어서 그를 사랑했던 요정들의 마음은 곧 분노와 증오로 뒤바뀌어버렸어. 그를 찢어죽이는 끔찍한 짓마저 저지르고 말았지. 오르페우스의 시신과 리라는 강에 버려졌고 그의 어머니인 칼리오페가 아들의 머리와 부서진 리라를 찾아내어 묻어주었단다. 하늘로 올라간 오르페우스는 별자리거

문고자리가 되었지."

　민석은 왜 요정들이 오르페우스를 죽였는지 이해가 안 되는지 마음에
안 든다는 듯 고개를 절래절래 흔들었다. 아직 민석은 큰 주제보다는 자그
마한 부분에 집착하곤 한다.

　"그래 민석아, 나도 해피 엔드가 좋아."

그림에서 역사를 읽다

오랜 역사를 자랑하는 파리 노트르담 대성당에서 황제 나폴레옹의 대관식
이 진행되고 있다. 스스로 황제의 관을 쓴 나폴레옹이 자신의 부인 조세핀
에게 황후의 관을 씌우고 있고, 그들에게 형형한 빛줄기가 비쳐 아름답고
위엄 있는 모습이 연출되었다. 의자에 앉아 있는 교황, 대관식을 주관하고
있는 사제들, 나폴레옹 황실의 여인들과 프랑스 고관들, 어둠 속에 서 있
는 근위병들. 이들 모두가 대관식의 영광스런 순간을 지켜보듯 가로 10미
터, 세로 6미터 정도의 거대한 그림 속에서 실물과 거의 비슷한 크기로 자
리를 지키고 있다. 이 작품을 그린 다비드는 대관식이 열렸을 때 2층 테라
스에서 이들을 지켜보며 스케치 했다고 한다.

　"우와, 이 그림은 정말 큰데요!"

　민석은 세밀하게 그려진 작품 속의 인물들을 하나씩 살펴보며 말했다.

　"응, 그래. 등장인물들을 대관식 전에 미리 스케치 해두었고, 참석했던
사람들을 불러 직접 모델이 되어달라고 요청하기도 했다더구나. 사람들은

루브르에서 관람객들이 돌처럼 서서 구경하는 작품 중 하나가 「니케의 여신상」이다. 어디론가 힘차게 날아가는 듯 뒤로 꺾인 날개는 승리를 알리고 용기를 북돋는 여신의 당당한 모습을 부각시킨다. 민석에게 나이키라는 스포츠 브랜드의 이름과 로고가 니케의 날개에서 탄생한 것이라고 말하자 입을 딱 벌렸다. 이번엔 정말 놀라긴 놀랐나 보다.

"우와, 정말이야 아빠?"

"응. 민석아, 나이키 로고가 현재 어느 정도의 가치가 있는지 알아?"

"그것도 돈을 받아요? 신발 값도 아닌데?"

"그럼. 나이키 신발 한 컬레의 원가는 사실 얼마 안 돼. 거기에 로고가 붙으면서 열 배는 비싸게 받는 거지."

"로고가 얼만데요?"

"스우시|swoosh라고 부르는 이 로고는 나이키 창업자의 옆집에 살았던 캐롤라인 데이비슨이라는 대학생이 단돈 35달러에 만들어준 거야. 바로 이 니케의 날개를 표현한 거지. 그런데 현재 이 로고 가치는 85억 달러래. 한국 돈으로 8조 1,000억 원 정도지. 너무 큰돈이라 가치가 어느 정도나 되는지 잘 모르겠지? 아빠도 실은 잘 몰라."

롤스로이스 자동차 보닛에 달려 있는 장식도 니케 여신의 날개가 그 기원임을 알려주자 민석은 그제야 인류의 멋진 조각과 작품들이 시간을 초월하여 많은 곳에 적용되고 사용된다는 것을 알게 된 것 같았다.

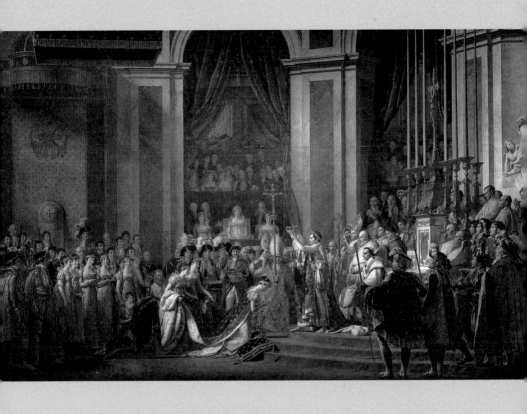

다비드, 「나폴레옹 1세의 대관식」, 캔버스에 유채, 610×931cm , 1806~07, 루브르 박물관, 파리

기꺼이 그의 모델이 되어주었지. 대관식 때 입었던 옷까지 보내주어 작품을 더욱 세밀하게 그릴 수 있게 해준 사람들도 있다고 해. 다비드는 나폴레옹의 구미를 맞추기 위해 노트르담 대성당을 고대의 웅장한 신전처럼 느낄 수 있게 했고, 대관식 때는 없었던 나폴레옹의 가족을 1층 테라스에 그려 넣었지. 조세핀의 옷을 잡고 있는 여인들은 실제 키에 비해 작게 그렸는데, 이는 키 작은 나폴레옹이 조세핀에게 관을 씌워주는 모습을 좀 더 부각시키기 위해서일 거야. 교황 옆에 있는 추기경도 나폴레옹의 가족처럼 등장하는데, 실제로는 대관식에 참여하지 못했고 터키 대사는 대관식에 참여했지만 이슬람교도인 탓에 정작 그림에서 빠지게 되었다는구나."

민석은 나폴레옹에 대한 이야기를 들으며 세계사에 흥미를 갖게 된 눈빛이다. 더불어 명작들을 실제로 보면서 서서히 그 재미를 느끼기 시작한 것 같다. 이제 그림 읽는 재미를 알게 됐을까?

1804년 12월, 나폴레옹의 수석 화가로 임명된 다비드는 대관식을 기념하는 대작 네 점을 맡게 되었고 두 점만 완성시켰는데, 이는 그림 대금을 공식적으로 지불할 정도로 나폴레옹의 자금 사정이 여유롭지 못하다는 것을 알고 있었기 때문이라고 한다. 그리고 완성된 작품 중 하나가 바로 「나폴레옹 1세의 대관식」이다.

자크 루이 다비드는 1748년 프랑스 파리에서 태어났다. 다섯 번의 도전 끝에 로마대상을 차지했고, 그의 스승 비앵을 따라 로마로 유학을 떠났다. 그 후에는 실력을 인정받아 화가로서 큰 명성을 떨쳤다. 황제 나폴레

옹은 「나폴레옹 1세의 대관식」을 보고 이렇게 칭찬했다.

"이건 작품이 아닙니다. 사람이 이 작품 속으로 걸어 들어갈 수 있습니다. 선생이 내 생각을 알고 있었고 날 프랑스의 기사로 만들었군요. 다비드 선생에게 경의를 표합니다."

자크 루이 다비드는 그림을 통해 한 시대의 예술과 정치를 좌우했다. 프랑스혁명 중에도 활발히 활동했고, 나폴레옹 시절엔 그의 수석화가가 되어 인생의 황금기를 맞았다. 그러나 나폴레옹의 몰락과 함께 그도 몰락하게 되었다. 로마로 망명을 원한 그를 교황이 거부했고, 프랑스도 루이 16세의 죽음에 찬성한 그를 받아들이지 않았다. 결국 브뤼셀로 망명한 그는 쓸쓸히 죽음을 맞았다.

민석, 숙제를 마치다

레오나르도 다 빈치. 예술가, 과학자, 음악가, 해부학, 군사 전문가……. 이런 식으로 나열하면 몇 줄을 써도 그를 다 표현하기 쉽지 않을 것이다. 그는 모든 방면에 최고의 지식과 재능을 가지고 있었다. 어쩌면 그의 완성작이 얼마 되지 않는 이유 또한 그 다재다능함에 있는지도 모른다.

「암굴의 성모」는 암굴 앞에서 천사 우리엘의 보호를 받고 있는 아기예수와 어린 세례자 요한 그리고 성모의 모습을 표현한 것이다. 이 삼각형 구도에서 중심이 되는 것은 성모 마리아이며 마리아의 역할이 이들의 보호자라는 것은 아기예수의 머리 위에 있는 왼손과 무릎 꿇은 세례자 요한

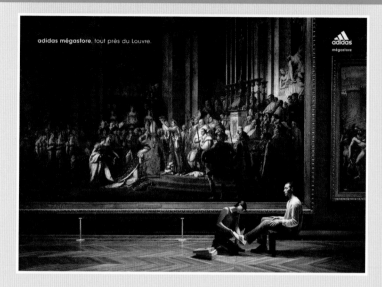

작품 속 인물들에 대한 다비드의 세심한 배려는 그림에 웅장함을 더해 주었다. 유명 브랜드 아디다스가 이 웅장한 이미지를 패러디해 광고를 만들었는데, 여자가「나폴레옹 대관식」앞에서 남자에게 아디다스 신발을 신겨주고 있는 모습이 나폴레옹이 조세핀에게 황후의 관을 씌워주는 모습과 겹쳐 보인다. 광고 문구는 다소 싱겁게도 "아디다스 매장, 루브르 바로 옆adidas megastore, tout près du Louvre"이다. 그리고 그 매장은 루브르 바로 옆에 아직도 있다.

을 감싸 안은 오른손을 통해 알 수 있다. 하지만 아기예수 머리 위에 펼친 손이 위압적으로 보인다는 이유로 첫 번째 작품의 의뢰자는 납품을 거절했으며 이에 레오나르도는 몇 가지를 고쳐 두 번째「암굴의 성모」를 납품

했다. 루브르에 있는 그림이 납품이 거절되었던 작품이며, 런던 내셔널갤러리의 것이 두 번째 작품이다.

민석과 함께 지난번 내셔널갤러리에서 본 그림과 비교를 해보았다. 민석은 내셔널갤러리의 그림을 완벽하게 기억할 수가 없어서 책에 실린 그림을 보고 지난번 숙제를 떠올리며 두 점의 작품에 어떤 차이가 있는지 확인했다.

"어때? 내셔널갤러리의 「암굴의 성모」와 다른 점을 찾았니?"

"네. 영국의 내셔널갤러리의 암굴의 성모에서는 천사 우리엘이 그냥 요한을 바라보고만 있었는데, 루브르의 그림에는 요한을 손가락으로 가리키고 있어요. 내셔널갤러리에서는 아기 예수와 마리아, 요한의 머리 위에 천사 표시도 있었고요."

"천사 표시? 아, 그건 후광이라고 하는 거야. 후광이 생겨서 세 사람이 더 눈에 띄지? 작품 속에서 중요한 인물들을 부각시키는 효과뿐 아니라, 신성한 존재라는 의미도 있단다."

"아빠, 그리고 한 가지가 더 있어요. 예수님이 십자가를 갖고 있었는데 없어졌어요."

"오, 그런 착각을 할 수도 있겠다. 하지만 내셔널갤러리에서 십자가를 들고 있었던 사람은 요한이란다."

"왜 요한이 십자가를 가지고 있어요? 십자가는 예수님을 상징하는 거잖아요."

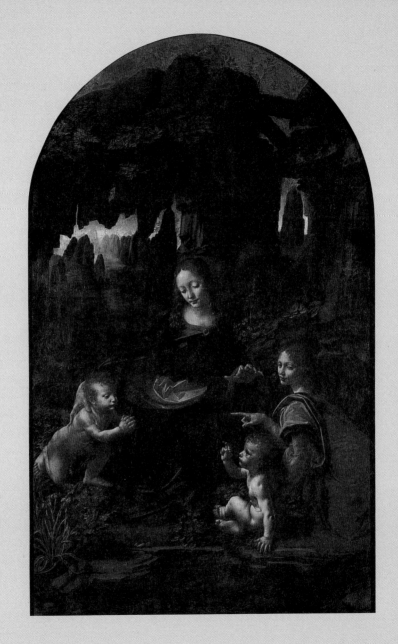

레오나르도 다 빈치, 「암굴의 성모」, 나무에 유채, 200×122cm, 1483~85, 루브르 박물관, 파리

"예수님이 십자가를 가지고 있을 땐 보통 고통의 의미로서 쓰인 거야. 그런데 그림에서 가느다란 나무로 십자가를 만들어 가지고 다니는 사람이 나온다면, 그 사람은 백발백중 요한이야. 요한은 그리스도가 임하실 것을 전하는 역할을 하거든. 그 역할의 상징으로 이렇게 이 지팡이 같은 십자가를 가지고 다니는 거야."

"오호, 그렇구나!"

그림을 열심히 보았다는 흔적을 민석의 눈빛과 목소리를 통해 느낄 수 있어서 기특했다. 민석도 스스로가 대견했는지, 입가에 미소가 번졌다.

루브르를 나와서 센 강의 예술인의 다리로 이동했다. 햇살을 받으며 마치 파리 젊은이들처럼 털퍼덕 주저앉아 사진도 찍고, 아이스크림도 사 먹었다. 영걸이 민석에게 자신의 카메라를 맡기자 DSLR 카메라를 처음 만져보는 민석은 사진작가 폼을 흉내 내며 정신없이 셔터를 눌렀다. 지나가는 사람들이 이 작은 아이를 재미있다는 듯 구경했다. 우리는 민망해서 민석을 달래 자리를 옮겼다. 나중에 보니 쓸만한 사진은 한 장도 없었다.

파리
PARIS

루브르
박물관

차분하게
인상주의 미술을
감상할 수 있는
오르세 미술관

나에겐 오르세가 루브르보다 훨씬 더 멋진 곳이다. 내가 좋아하는 인상주의, 후기 인상주의 화가들의 그림으로 가득 채워진 곳이기 때문이다. 언제와도 로비에서부터 은은한 베이지 빛 감성이 온몸으로 부드럽게 몰아치는 그런 곳. 루브르가 화려함과 웅장함에 비견될 수 있다면, 오르세는 수수하지만 강직하고 차분한 예술의 오로라를 느낄 수는 곳이다. 공간 그 자체로 온화한 권위를 발산하며 진정한 예술의 세계로 모든 사람들을 포용한다. 다른 어떤 미술관보다도 입구에서부터 이렇게 넉넉하고 따뜻한 느낌으로 관람을 시작할 수 있는 곳은 아직 보지 못한 것 같다. 오르세미술관 역시 사진을 자유롭게 찍을 수 있었다. 우리는 속으로 '만세, 비브 라^{Vive la} 노조파업!' 이라고 외쳤다.

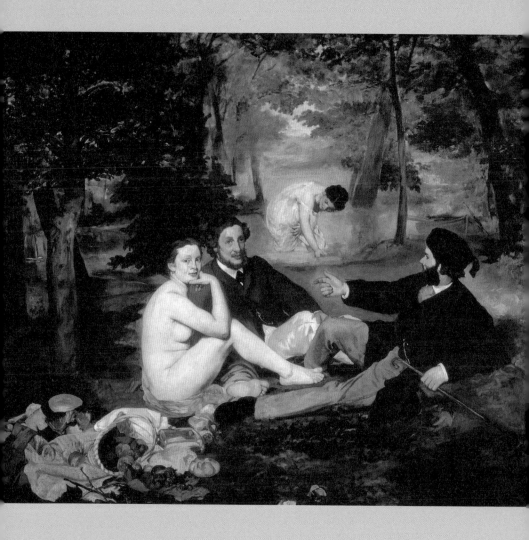

마네, 「풀밭 위의 점심」, 캔버스에 유채, 208×264cm, 1863, 오르세 미술관, 파리

현대회화의 시작

미술에 조예가 깊은 방송인 조영남씨는 『현대인도 못 알아먹는 현대미술』 2007에서 마네의 「풀밭 위의 점심」이라는 작품을 통해 현대미술에 관심을 가지게 되었다고 밝혔다. 현대미술의 아버지로 피카소, 세잔, 칸딘스키, 뒤샹 등이 자주 거론되지만, 그는 벌건 대낮에 풀밭 위에 앉은 두 신사와 나체의 여인을 그린 이 그림이야말로 현대미술의 시작을 알린 작품이라고 이야기했다. 내 생각도 그렇다. 패러다임 시프트paradigm shift! 이 그림으로 인해 미술의 판도는 영원히 바뀌어버렸다.

「풀밭 위의 점심」은 마네를 세상에 알린 작품이다. 그는 이 작품을 계기로 작업을 발전시켜 나가는 데 탄력을 받을 수 있었고, 세상을 향해 하고 싶었던 이야기를 할 수 있었다. 그의 탁월한 표현기법과 빛을 표현하는 뛰어난 감각 그리고 사회에 전하고자 하는 분명한 메시지로 인해 이 작품은 오늘날까지도 그 의미가 끊임없이 논의되고 있다. 200여 년 동안 나체의 모습으로 당당하게 앉아 있는 여인은 지금도 오르세 미술관에서 우리들의 가식적인 모습에 뚫어져라 질타의 시선을 던지고 있다.

"여자가 되게 하얗고 빛이 나는 것 같아요. 꼭 저를 빤히 보는 것 같기도 하고…… 보는 사람이 무안해지는 것 같아요."

민석은 그림 속 여자에게 가장 먼저 시선이 간 것 같았다. 그림의 구도와 채색 면에서도 벌거벗은 모습으로 앉아 정면을 뚫어지게 쳐다보는 이 여인이 가장 먼저 눈길을 사로잡았다. 정장을 차려 입은 파리의 상류층 남

자들과 대비되는 여인의 도발적이고 당당한 시선은 당시 남성과 이 작품을 보고 있는 우리에게 무언의 시위를 하고 있는 듯했다.

"마네가 자신의 메시지를 더욱 부각시키기 위해 의도적으로 밝게 표현한 것일 거야."

「풀밭 위의 점심」은 1863년 프랑스 〈살롱〉에서 낙선한 작품들을 모아서 열린 전시회 〈낙선〉전에 출품된 작품이다. 당시 쉽게 볼 수 있는 일상적 풍경에 나체의 여인을 등장시킨 마네의 대담함은 외설적이라는 비난을 불러일으키며 큰 파장을 낳았다. 신화나 성서에 나오는 우아하고 성스러운 여성이 아닌 향락적이고 도발적인 분위기를 풍기는 여성을 나체로 표현했기 때문이다. 19세기 프랑스 화단에서 요정이나 천사가 아닌 여성을 나체로 표현한다는 것은 용납될 수 없는 일이었다. 이 작품 속 여인은 당시의 시대상을 풍자한 것으로 추측된다. 마네가 활동했던 19세기 후반 프랑스 파리는 도시 재개발 사업 때문에 향락적이고 퇴폐적인 모습으로 변해갔다. 당시 파리의 상류층 남자들은 낮에는 신사처럼 지냈지만, 밤이 되면 향락을 즐기는 위선적인 이중생활을 즐겼다고 한다. 이 그림 속 신사들은 잘 차려입었지만 오히려 벌거벗은 여인이 당당히 관객을 바라보며 질문을 던지는 듯하다. "당신은 얼마나 도덕적이신가요?"

이 그림의 가치는 다른 곳에서도 찾을 수 있다. 마네는 정물화를 회화의 시금석이라고 했다. 그림을 잘 그리기 위한 바탕이 정물화를 그리는 데에서 나온다는 의미이다. 이 작품에서도 마네의 뛰어난 정물화 실력을 볼

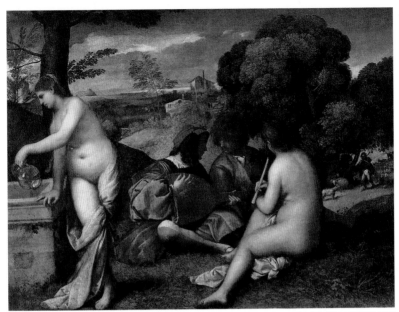

티치아노, '선원 교향곡」, 캔버스에 유채, 105×137cm, 1510년경, 루브르 박물관, 파리

수 있다. 나체의 여인 아래로 보이는 빵과 과일 바구니, 물병의 세부묘사
는 매우 뛰어나다. 또 마네는 라파엘로의 「파리스의 심판」과 티치아노의
「전원 교향곡」을 모티프로 하여 그림의 구도와 인물들의 포즈를 완성했고
이것을 〈살롱〉에 제출했다. 이는 마네가 오래된 거장들의 작품에도 조예
가 깊었으며, 고전과 근대를 연결하는 중계자의 역할을 수행했다는 증거
이다.

　「풀밭 위의 점심」「올랭피아」등의 그림은 당시 화단을 벌집 쑤시듯 요

동치게 만들었다. 자신들의 실제 음란한 생활을 그대로 들킨 것에 대한 당혹감에서일까? 당시의 관객들은 너나없이 그림에 욕설을 퍼부어서 결국 작품 위치를 외진 구석으로 옮기기까지 했다고 한다. 홀로 옷을 벗고 앉아 있어서 문제를 일으킨 모델이 「올랭피아」에서 도발적인 포즈로 관객들을 빤히 바라보던 빅토린 뫼랑이라는 전문 모델이라는 점도 재미있다.

　　마네가 살았던 19세기의 프랑스는 혼란스러운 시기였다. 산업이 발달하고 정치적으로도 소요가 끊이지 않는 등 프랑스 사회는 격변하고 있었다. 하지만 사회 모든 분야가 그 변화 속도를 따라잡고 있는 것은 아니었다. 미술도 마찬가지로 고대 그리스 · 로마 신화나 성경 속의 이상적인 세계와 인물들이 가득한 아카데미즘 미술이 주류를 이루었다. 설사 여성의 나체화를 그린다 해도 신화 속의 인물로 포장하여 논란을 피해갔다. 이런 아카데미즘의 전환점을 마련한 화가가 바로 마네다. 그래서 마네의 그림들이 현대회화의 싹을 틔우기 시작했다고 해도 무리가 아니다.

　　오르세 미술관에는 이 그림 이후 꽃을 피운 인상주의 화가들의 수많은 작품들도 우리를 반기고 있었다. 항상 나를 기분 좋게 만드는 르누아르의 따뜻하고 풍성한 색채의 그림들과 드가의 독특한 구도와 재빠른 스케치의 그림들이 마치 오래된 친구처럼 늘 그 자리를 지키며 반겨주었다.

특유의 병 모양을 주위의 모든 환경에 대입시키는 앱솔루트 보드카 광고는 이미 창의력과 감각적인
연출을 인정받았다. 일상적인 것에서부터 깊은 인상을 주는 것까지 다양한 소재를 사용한 앱솔루트
보드카가 「풀밭 위의 점심」을 놓치지 않고 광고 소재로 사용했다.

또한 프랑스의 패션 브랜드 이브생로랑은 「풀밭 위의 점심」의 상황을 뒤집어서 나체의 두 남자와 정
장 차림을 한 여성이 앉아 있는 패션 광고를 만들기도 했다.

마네의 「풀밭 위의 점심」은 강력한 이미지와 메시지로 광고 제작자들에게 번쩍이는 영감을 주어
복잡한 머릿속을 시원하게 해주는 듯하다.

그림 속 인물들은 누구일까?

귀스타브 쿠르베의 대작 「화가의 아틀리에」 앞에서 한참을 머물렀다. '7
년 동안 나의 예술적·도덕적 삶을 결산하는 우의화' 라는 긴 부제를 가
진 이 그림은 풍경화를 그리는 쿠르베를 중심으로 왼편과 오른편에 두 부
류의 사람들이 나뉘어 있다. 왼쪽 그룹이 쿠르베가 그림 대상으로 삼은
모든 사회계층의 사람들이라면 오른쪽의 사람들은 조르주 상드, 샤를 보

들레르, 피에르 프루동 등 쿠르베의 친구와 지지자이다. 자신의 그림을 인정하고 지원하는 사람들과, 자신이 그림을 그리는 대상들에 대한 이야기를 하나의 화면에 압축해 표현한 것이다. 그의 표현에 의하면 한쪽은 생명을 먹고 사는 사람들, 즉 쿠르베의 양식적 혹은 사상적 혁명을 지지했던 인물들이다. 그리고 다른 한편은 "평범한 사람들로, 일반 대중, 야비한 자들, 가난한 자들, 부유한 자들, 착취당하는 자와 착취하는 자, 죽음을 먹고 사는 사람들"이다.

"민석아 '아틀리에^{atelier}'는 불어로 '예술의 공간'이라는 뜻이야. 그래서 쿠르베는 「화가의 아틀리에」에 자신의 모든 것을 담으려고 했어. 그림의 오른쪽과 왼쪽으로는 자신에게 영향을 주었던 사람들을 그렸고, 화가는 중앙에서 자신의 고향을 그리고 있단다. 그리고 쿠르베 옆에 서 있는 아름다운 여자가 보이지?"

"벌거벗은 여자요?"

"응, 이 여자는 실존하는 인물이 아니라 쿠르베에게 상상력과 예술의 혼을 불어넣어주는 뮤즈^{Muse}라는 상징적 존재야. 예술가에게는 자기만의 뮤즈가 있거든."

"뮤즈가 이 여자 이름이예요?"

"아니, 뮤즈는 사람이 될 수도 있고, 예술가의 애정을 듬뿍 받는 다른 존재일 수도 있는 어떤 존재를 가리키는 거야. 예술가에게 끊임없이 영감을 주는 존재지."

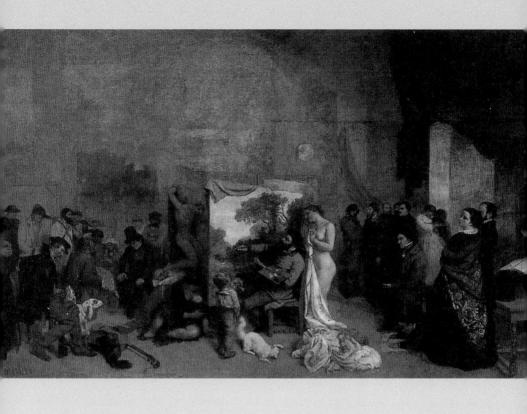

귀스타브 쿠르베, 「화가의 아틀리에—7년 동안 나의 예술적·도덕적 삶을 결산하는 우의화」,
캔버스에 유채, 361×598cm, 1854~55, 오르세 미술관, 파리

민석은 시큰둥하게 고개를 끄덕이고는 걸음을 옮겼다. 아무래도, 뮤즈 자체를 이해하기에는 조금 어려운 모양이다.

비너스는 누구를 보고 있을까?

1863년 〈살롱〉에 출품된 카바넬의 「비너스의 탄생」에 대해 동시대의 소설가 에밀 졸라는 "분홍색과 하얀색으로 맛 좋게 빚어놓은 매춘부"라고 했다. 실제로 이 작품에 그려진 비너스는 성聖스러움보다는 성性스러움을 강하게 풍긴다. 그녀는 실오라기 하나 걸치지 않은 채 다리만 살짝 비틀어 은밀한 부위를 가리고 있다. 주변에는 푸토 기독교의 아기천사 이미지와 고대 그리스 신화의 에로스 이미지가 복합된 토실토실하게 살찐 발가벗은 어린아이 뿐인데도 비너스는 누군가의 시선을 의식하는 것처럼 의도된 자세를 취하고 있다. 비너스가 의식하고 있는 '누군가'는 누구일까? 바로 이 그림을 보게 될 관객이나. 얼굴을 가리고 있는 팔 밑으로 보이는 눈을 자세히 보면, 비너스는 우리에게 은근한 눈길을 보내고 있다.

"아빠, 이 그림도 마네의 그림처럼 엄청 비난 받았겠네요."

"그럴 것 같지만, 실제로는 그렇지 않았다더구나."

"어, 왜요? 이 여자도 나체인데요?"

"응, 카바넬의 비너스는 「풀밭 위의 점심」에 등장하는 여자보다 훨씬 관능적이고 유혹적이라고 생각해. 그러나 이 그림 속 여자는 '여신'이고, 팔로 얼굴을 살짝 가리는 '수줍음'을 보였기 때문에 이 그림이 당시 대중

파리
PARIS

오르세
미술관

알렉상드르 카바넬, 「비너스의 탄생」, 캔버스에 유채, 130×225cm, 1863, 오르세 미술관, 파리

에게 용납될 수 있었던 것 같다."

알렉상드르 카바넬의 「비너스의 탄생」은 1863년 파리의 〈살롱〉에서 마네의 「풀밭 위의 점심」이 혹독한 평가를 받으며 한쪽 끝으로 자리를 옮겨갈 때 평단과 대중에게 압도적인 찬사를 받았고 나폴레옹 3세가 구입하기까지 했다. 아주 사실적으로 여인의 관능미를 묘사한 그림인데도 공중에서 춤을 추는 어린 천사들의 모습이 삽입되면서 불경스럽다는 비난을 벗어날 수 있었다. 당시 사람들에겐 고전적인 분위기로 장식된 아름다운 누드를 부끄러워하지 않고도 얼마든지 볼 수 있도록 한 카바넬의 작품이 낯 뜨거운 마네의 「풀밭 위의 점심」보다 훨씬 편하고 고마웠을 것이다.

설명을 듣고 있던 민석은 왼쪽에서 네 번째 푸토의 눈초리를 가리키더

니 "무슨 천사가 저런 눈으로 쳐다 봐!" 하며 깔깔 웃었다.

카바넬이 이 그림을 발표한 이후부터 카바넬과 마네는 평생 동안 서로 적대하게 되었다. 카바넬은 과거의 예술에서 최선이라고 여겨지는 양식들을 모아 절충하는 방법인 절충주의를 대표하는 화가이고, 마네는 빛이나 밝기의 변화에 따라서 달라지는 자연의 순간적인 모습을 포착하여 그려내는 양식인 인상주의의 문을 연 화가이다. 마네는 새로운 화풍의 그림을 시도하며 끊임없이 격렬한 비판을 받았다. 그는 인상주의의 아버지라고 불리고 있지만, 그 당시에는 인상파와 동일시되는 것을 대단히 꺼리면서 아카데미즘의 공인을 기다렸다고 한다. 이에 반해 마네보다 아홉 살이 많았던 카바넬은 일찌감치 아카데미의 회원이 되어 오랫동안 아카데미의 원장이 되는 영광을 누렸다. 마네가 카바넬을 시기하지 않을 수 없었을 것이다. 마네는 죽음을 앞두었을 때에도 "카바넬 저 인간은 아직도 건강하군"이라며 씁쓸해했다고 한다.

그러나 지금은 오히려 당시의 주류였던 카바넬보다 비주류였던 마네가 훨씬 더 잘 알려져 있다. 카바넬의 「비너스의 탄생」과 마네의 「풀밭 위의 점심」을 모두 소장하고 있는 오르세 미술관의 팜플렛에는 "카바넬의 그림은 누구든 그릴 수 있지만, 마네의 그림은 이제 누구도 그릴 수 없을 것이다"라고 적혀 있다. 그만큼 마네의 그림이 혁신적이었다는 뜻이다. 그러나 개성 없고 낡아빠진 아카데미즘일지언정 카바넬 정도의 기법과 숙련성은 아무에게서나 찾을 수 있는 것은 결코 아니다. 그래서 당시 카바넬

파리
PARIS

오르세
미술관

의 작품은 많은 이들의 극찬을 받았고 그의 아카데미즘의 엄격함과 형식성, 기법, 숙련성 등에서 여전히 사람들의 사랑을 받고 있다.

사진 같은 회화

에드가 드가가 가장 선호하는 주제는 발레리나의 움직임이었다. 특히 「발레 수업」이라는 그림은 예전에 1,500피스 퍼즐을 완성하여 액자에 넣어 거실에 걸어 놓은 적이 있어서 내게는 더욱 반갑고 친근한 작품이다. 나는 명화 직소퍼즐 맞추기를 좋아하는데, 퍼즐을 맞추면서 그림의 작은 부분까지 주의 깊게 볼 수 있어서 그림을 감상하는 좋은 방법 중 하나라고 생각한다. 민석도 퍼즐을 통해 오랫동안 보아온 드가의 그림에 친숙함을 느끼고는 내 설명에 더 집중하며 고개를 끄덕였다.

"아빠, 「발레 수업」을 보고 있으면 진짜 발레 구경 온 것 같은 생각이 들어요."

"그게 바로 이 「발레 수업」이 매력적인 이유야. 인물들이 생생하게 살아 있거든. 그런데 여기에는 드가만의 비결이 있어. 드가는 사진 같은 느낌을 주는 구도를 사용했단다. 자신이 구석에서 대상들을 바라보는 시점으로 관객의 시야에서 배경을 배제시키는 굉장히 독창적인 구도지. 또 발레리나들의 아름다운 몸짓도 그냥 그려진 게 아니고 사실은 과학적인 시선으로 꼼꼼하게 관찰한 결과물이란다. 어때, 멋있지?"

"화가들도 과학자들만큼이나 열심히 관찰하나 봐요."

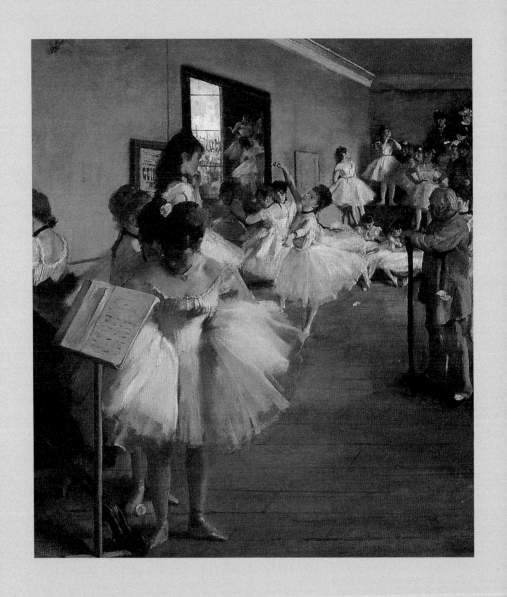

에드가 드가, 「발레 수업」, 캔버스에 유채, 75 × 85cm, 오르세 미술관, 파리

"그럼. 끝없는 관찰력이 예술가들에게 새로운 시도를 가져다주니까."

오르세를 나와 우리는 기차표 예매를 위해 몽파르나스 역으로 이동했다. 예매 과정이 복잡하고, 준비해온 유레일패스 이외에 좌석 예매요금을 추가로 내야하는 상황이라 우선 암스테르담행 열차 좌석 표만 구매했다. 암스테르담에서의 일정은 이제까지보다는 좀 더 여유가 있으면 좋으련만!

art in ads 7★ 드가의 화풍으로 그려낸 퍼실의 세제 광고

토리 차르톱스키의 저서 『현대인이 꼭 알아야 할 브랜드 이야기-세계 500대 브랜드 사전 The Most Well-know 500 Brands of the World』에 포함되어 있는 독일계 회사 헨켈HENKEL사의 세탁세제 브랜드인 퍼실Persil은 전 세계 70개국에서 판매될 만큼 세계적인 제품이지만, 아직 국내에서는 만나기가 어렵다. 무인산염 세제로 친환경적인 세제라는 평을 듣는 퍼실은 세계 각지에서 재치 있는 광고를 제작하는 것으로도 유명하다. 이런 퍼실이 드가의 화풍을 빌려 광고의 이미지로 사용한 적이 있다. 광고 이미지에 발레수업 후 누군가가 학생들의 발레복을 세탁한 듯, 새 하얀 발레복들이 줄 위로 가지런히 널려 있다. 그리고 한 귀퉁이에는 "드가 부인이 퍼실로 하얗게 빨래함Persil whites by Mrs. Degas"이라고 쓰여 있다. 드가의 부인이 퍼실 세제로 세탁했기에 드가가 새하얀 옷을 입은 발레리나를 보며 아름다운 그림을 그릴 수 있었다는 유머가 돋보인다.

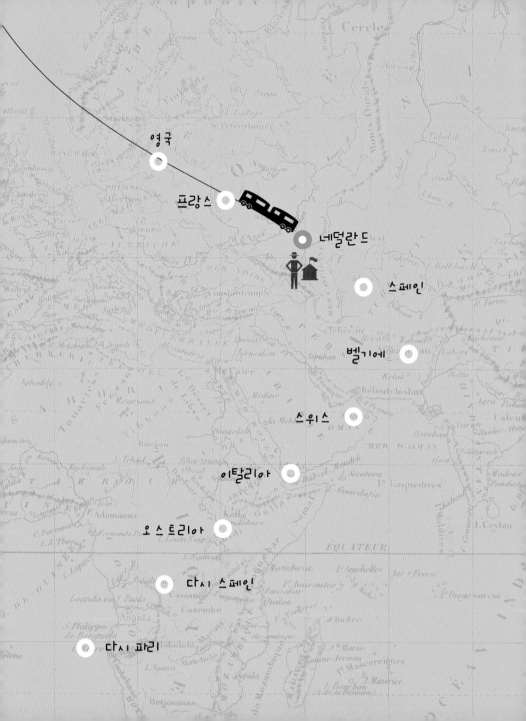

영국

프랑스

네덜란드

스페인

벨기에

스위스

이탈리아

오스트리아

다시 스페인

다시 파리

암스테르담에서
그림 욕심을
발건하다

AMSTERDAM

암스테르담으로

기차 출발 5분 전에 간신히 몽파르나스 역에 도착했다. 유레일패스 여행이 처음인 우리는 티켓에 본인이 직접 날짜를 기입해야 한다는 것을 몰랐다. 그동안 유럽에서 여행할 때 자동차로만 다녔기 때문에 유레일패스를 실제로 본 것도 나로서는 이번이 처음이었다. 기차 안에서 차장은 한참 동안 못마땅한 눈으로 우리 티켓을 째려보다가 결국 자신이 개시 날짜를 직접 기재해 주었다. 나중에 알고 보니 유레일패스에 날짜를 기입하지 않고 기차에 탔다가 발각되면 엄청난 벌금을 물어야 한단다.

암스테르담 역에 도착하자마자 영걸은 자판기에서 2유로짜리 햄버거를 사서 민석에게 주었다. 무척 배가 고팠는지 민석은 손에 든 햄버거를 음료수 마시듯 재빨리 먹어치웠다. 그러고는 '천국의 햄버거'라는 별명을 붙이며 극찬했다. 그때부터 아주 멋진 것을 보면 우리는 '천국의'라는 말을 붙였다.

암스테르담 역 안에 교통편과 박물관의 예매를 미리 해주는 곳이 있어서 시를 통과하는 국철인 트램 티켓, 국립미술관 티켓을 미리 구입하였다. 민석은 잘 불지도 못하는 휘파람까지 불며 암스테르담 국립미술관 티켓을 만지작거린다. 연신 웃고 있는 모습이 기특하다. 좀 컸나?

사진 촬영 금지!
암스테르담
국립미술관

트램을 타고 암스테르담 국립미술관으로 이동했다. 미리 티켓을 구입했던 우리는 줄을 서지 않고 바로 입장할 수 있었다. 민석과 영걸은 프랑스에서 마음껏 사진 찍던 습관대로 박물관 안에서 자연스럽게 사진을 찍고 있었다. 그런데 곧 관리직원이 달려와 사진을 찍지 말라며 주의를 주었다. 민석은 굉장히 실망하는 얼굴이다. 나는 플래시를 터뜨리지 않고 찍으면 안 되겠냐고 이야기해 보았지만 그는 친절한 표정에 단호한 눈빛을 실어 안 된다고 대답했다. 민석은 이 많은 그림을 언제 다시 볼 수 있겠느냐며 내게 한 번만 더 부탁해보라고 애절하게 나를 바라봤다. 영걸이 나서서 이야기해 보았지만 역시나 소용없었다. 영걸은 아쉬움을 감추지 못하는 민석의 표정을 살피며 카메라를 가방에 넣었다.

"아빠, 왜 안 된다는 거예요?"

"미술관이나 박물관에 있는 작품들은 플래시에서 나오는 광선 때문에 손상될 수 있거든. 햇빛을 오래 쏘인 간판이나 비닐봉지 색이 바랜 것을 본 적 있지? 같은 이치란다. 그리고 촬영이 잘 된 사진이 다른 곳에서 저작권에 위배되는 용도로 잘못 쓰일 수도 있어. 그래서 주의하는 거지. 사진 한 장 때문에 모작模作이 생길 수도 있고……. 안타깝지만 어쩔 수 없구나."

민석은 고개를 끄덕끄덕하면서도 아쉬운 마음 때문에 발걸음을 쉽게 떼지 못했다.

미술관 한쪽에 영상 메일을 보낼 수 있는 컴퓨터가 있었다. 민석은 엄마에게 손짓 발짓을 하며 영상 메일을 보냈다. 나중에 한국에 와서 확인해 보았는데 그럭저럭 재미난 추억이 되었다. 그런데 이것이 우리가 유럽 여행 중에 갖게 된 유일한 영상 기록이었다. 여행객들 손에서 종종 볼 수 있는 캠코더를 준비하지 못해서 우리는 동영상 파일을 하나도 남기지 못했다. 디지털 기계가 보급되면서 이제는 어딜 가든 흔적을 남겨야 한다는 강박에 사로잡힌 것 같아 씁쓸했다.

어두움이 낳은 오해

그림 속 사실과는 다르게 300년이 넘는 긴 시간 동안 「야경夜警」이라는 이름으로 불린 그림이 있다. 바로 렘브란트의 「행군을 준비하는 프란스 반닝 코크 대장의 민병대」이다. 아직까지도 '야간 경비대'라는 뜻을 가진

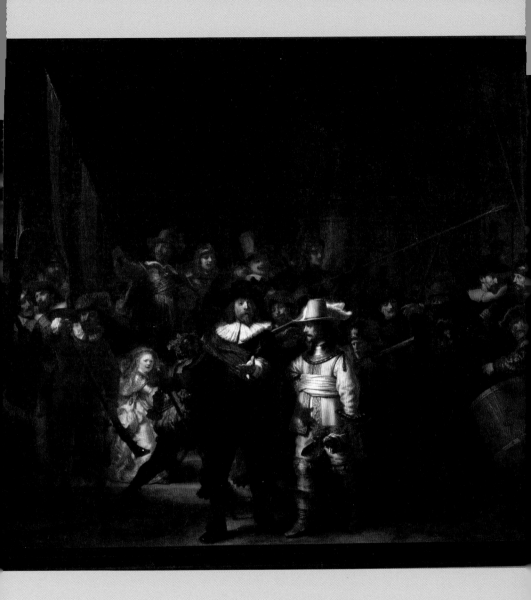

렘브란트, 「야경」, 캔버스에 유채, 363×437cm, 1642, 암스테르담 국립미술관, 암스테르담

「야경」이 더 익숙한 이유는 그림의 어두운 배경 때문이다. 그런데, 렘브란트가 처음 이 작품을 그릴 때는 지금처럼 어두운 색감이 아니었고 오히려 대낮의 풍경을 담은 것이라고 한다. 그림에 덧칠한 바니시가 산화하면서 그림이 검게 변해서 이 그림을 「야경」이라고 부르게 된 것이다. 이 그림은 '야간 순찰대' 혹은 '프란스 반닝 코크 부대의 행군 준비' '프란스 반닝코크 대장이 윌리엄 반 루이덴브르크 중위에게 출동명령을 내리다' 등 여러 가지로 불린다.

"아빠, 화면 중앙에 있는 여자는 키가 작은 걸로 봐선 소녀 같은데, 얼굴은 좀 나이가 많아 보여요. 누구예요?"

"글쎄, 인물들에 대한 정확한 정보는 잘 모르겠지만 이 그림을 완성시키던 해에 결핵으로 죽은 렘브란트의 아내와 닮았다는 이야기가 있더구나."

「야경」은 렘브란트의 가장 유명한 작품으로 불리기에 손색이 없다. 이 작품은 기존의 틀을 깨는 구성을 가졌다는 점에서 회화적 의의를 지니고 있다. 민석은 그림의 어마어마한 크기에 압도된 것 같다. 이 그림을 그린 17세기 네덜란드에서는 캔버스 하나에 여러 인물을 그리는 집단 초상화가 유행했는데, 모든 사람이 정면을 바라보고 모두 같은 크기로 그려지는 등 하나같이 고정된 틀 안에 인물들이 인위적으로 배치돼 있었다. 그러나 「야경」에는 인물 열여섯 명이 각기 다른 크기와 모습으로 그려졌고, 서로 다른 일을 수행하는 것처럼 생동감 있게 표현되어서 집단 초상화의 새로

운 발전을 이끌어냈다는 평가를 받고 있다.

설명을 듣던 민석은 고개를 끄덕이면서 신선하긴 한데, 초상화 느낌이 나는 것 같지 않다고 말했다. 민석의 말처럼 렘브란트는 자신의 모습이 제대로 나오지 않은 암스테르담 민병대원들의 원성을 사게 되었다. 그가 극적인 화면 구성을 위해 몇몇 사람들을 옆모습 또는 뒷모습으로 그려 넣었고, 그마저도 주변 사람들의 팔이나 그늘 등으로 가려 놓았기 때문이다. 사람들은 렘브란트의 새로운 시도를 쉽사리 받아들이지 못했다. 이 그림을 그린 후 렘브란트에겐 더 이상 그림의뢰가 들어오지 않았고 그의 경제 사정은 점점 더 악화되었다. 그는 대부분의 재산을 아들에게 양도한 뒤, 1669년 죽을 때까지 세계에서 가장 유명한 화가답지 않게 가난한 삶을 살았다고 한다.

「야경」에서 눈여겨볼 부분은 작품에 등장하는 흰 옷을 입은 소녀이다. 이 소녀는 그림에서 가장 밝게 표현되었는데, 소녀가 위치한 자리를 논리적으로 살펴 보면 주위 사람들에게 가려 전혀 빛을 받을 수 없는 곳이다. 바로 그렇기 때문에 소녀의 존재가 더욱 강조된다. 렘브란트가 왜 이 소녀를 이처럼 강조했는지는 알려지지 않았다. 또 하나 재미있는 점이 있다. 바로 소녀의 허리춤에 거꾸로 매달려 있는 닭 한 마리다. 이 그림을 의뢰한 암스테르담 민병대의 정식 명칭이 '클로베니에르Kloveniers' 라는 것과 허리춤의 닭을 통해 이 소녀가 누구인지 짐작만 할 뿐이다. '클로베니에르' 는 '무기' 를 뜻하는 네덜란드어로, '날카로운 발톱' 또는 '갈퀴' 라는 뜻을

가지고 있다. 이러한 의미를 종합해볼 때 어린 소녀가 민병대의 수호신일 것이라는 추측이 가능하다. 그 진위 여부가 어떻든 그림 속 소녀의 모습은 이 작품을 더욱 빛내고 있다.

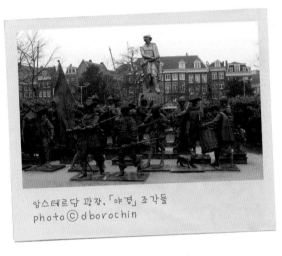
암스테르담 광장, 「야경」 조각들
photo ⓒ dborochin

렘브란트의 걸작 「야경」은 그 유명세 때문인지 영화의 소재로도 종종 사용되었다. 1995년 데이비드 잭슨 감독이 유엔반범죄기구 요원이 도난당한 명화 「야경」을 추적하는 과정을 그린 영화 「나이트워치」를 제작했고 2000년에는 「야경」 모조작을 둘러싼 음모와 사건을 그린 「인코그니토」가 제작되기도 하는 등 렘브란트의 이 거대한 작품은 영화인들의 끊임없는 러브콜을 받고 있다. 네덜란드 암스테르담 거리 렘브란트 광장에는 렘브란트의 동상뿐 아니라 실제 크기로 「야경」을 조각한 작품도 있다. 관광객들은 그림 「야경」 속의 인물들을 그대로 배치해 놓은 이 조각들 사이를 걸어 다니며 사진을 찍기도 하고 당시의 모습을 상상하는 듯했다.

암스테르담
AMSTERDAM

암스테르담
국립미술관

고흐의 10년을
그대로 담아낸
반 고흐 미술관

조금 더 걸어 반 고흐 미술관에 도착했다. 박물관 안은 촬영이 금지돼 있었고 입장권을 사기 위해 줄을 서는 동안 고흐의 대표적인 작품들을 사진으로 확대해 기념 촬영할 수 있는 포토존이 보였다. 1층에는 고갱, 로트레크, 밀레를 비롯한 사실주의, 인상주의, 후기인상주의의 그림들이 있었다. 2층부터는 고흐의 작품들이 연대순으로 전시되어 있었다. 3층에서는 고흐의 옛날 스케치북, 그의 편지 등 희귀한 자료도 볼 수 있었다. 서른일곱 살의 나이로 요절하기 전까지 그림을 그린 햇수가 겨우 10년에 불과한 고흐지만 대담한 색채와 구성으로 자신만의 작품 세계를 완성시켰다는 게 놀라웠고, 평생 딱 한 점의 그림만을 팔며 걸인에 다름없는 생활을 했다는 것도 놀라웠다. 민석은 반 고흐의 그림이 익숙해서인지 작품에 대한 이해가 평소보다 빠른 것 같았다. 무척 들뜬 표정으로 그림을 감상하는 모습을

보니 여기까지 함께 오기를 잘했다는 생각이 들었다.

고흐를 닮은 구두

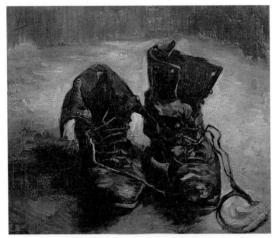

빈센트 반 고흐, 「구두 한 켤레」, 캔버스에 유채, 37.5×45cm,
반 고흐 미술관, 암스테르담

우리는 고흐에 대해서 많은 것을 말해주는 그림으로 향했다. 바로 그가 동일한 주제로 여섯 번이나 그림을 그린 「구두 한 켤레」 중 한 점이다. 고흐의 대표작으로도 손꼽히곤 하는 이 작품은 그가 파리로 처음 온 해에 그린 것이다. 고흐는 벼룩시장에서 구입한 구두를 심하게 닳을 때까지 신고 다녔는데, 그 구두를 모티프로 하여 여러 장의 작품으로 남겼다.

　민석은 이 그림을 보면서 마음이 찡하다고 했다. 어둡고 음울한 색채로 그려진 그의 신발은 그의 삶처럼 어딘가 힘겨워 보인다. 특히 「구두 한 켤레」라는 제목이 고독했던 고흐의 삶을 그대로 표현해 주는 듯하다.

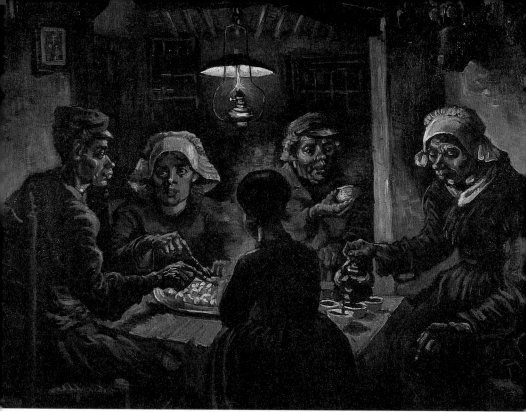

빈센트 반 고흐, 「감자 먹는 사람들」, 캔버스에 유채, 82×114cm, 1885, 반 고흐 미술관, 암스테르담

고흐의 첫 번째 그림?

반 고흐 미술관에서 빼놓을 수 없는 작품이 있다. 바로 「감자 먹는 사람들」이다. 고흐는 이 작품을 완성하며 비로소 '작품'이라고 일컬을 만한 첫 번째 그림을 그렸다고 이야기했다. 반 고흐는 이 작품을 치밀한 준비 과정을 거쳐 완성해냈다.

"이 그림은 고흐가 처음으로 시도한 대규모 구성작품이었어. 1884년에서 다음 해로 넘어가는 겨울 동안 누에넌에 머물면서 시골 농부 40여 명의 얼굴을 그렸지. 그 후, 봄부터 「감자 먹는 사람들」의 구성과 스케치에 본격적으로 착수했는데 고흐는 이 작품을 통해 자연과 인간의 관계, 그리고 노동으로 스스로의 삶을 꾸려나가는 농부들의 모습을 표현하고 싶었다고 해."

"제 생각엔 그림 속에서 농부들의 얼굴과 손 그리고 감자가 노란 불빛을 받는 것이 중요한 부분 같아요."

"그래, 고흐는 그렇게 함으로써 노동을 통해 얼마나 정직하게 음식을 수확했는지 강조하려고 한 거야. 특히 여기 다섯 명의 인물들이 자연스러워 보일 수 있도록 고흐는 치밀하게 구도를 짰어."

어둠 속에서 식사를 하는 이 장면은 마치 레오나르도의 「최후의 만찬」에서 볼 수 있는 정적과 신성함을 떠오르게 한다. 연약한 조명 아래라 공간은 불안정해 보여도, 비교적 생생한 느낌이 든다. 인물들은 함께 식사하고 있어도 서로 시선이 마주치지 않아 고립된 것처럼 보이기도 한다. 그래서 보는 이로 하여금 인물 한 명 한 명의 표정을 살피게 한다. 이 그림에서는 고흐가 그토록 원했던 경건한 삶이 물씬 느껴지는 듯하다.

푸른 하늘에 그린 사랑

다음으로 우리는 고흐가 조카의 출생을 축하하기 위해 그린 「활짝 핀 아

빈센트 반 고흐, 「활짝 핀 아몬드나무」, 캔버스에 유채, 73×92cm, 1890, 반 고흐 미술관, 암스테르담

몬드나무」를 보았다. 고흐가 그린 작품들 중에는 따뜻하고 부드러운 느낌을 풍기는 얼마 안 되는 작품 중 하나이다. 테오에게서 힘든 고비를 넘기고 건강한 아들을 출산했다는 소식을 듣고 고흐의 마음이 기쁨으로 피어났음을 한눈에 알 수 있다. 테오는 고흐에게 보내는 편지에 자신의 아들 역시 파란 눈을 가졌다고 썼다. 그래서 고흐는 아이의 방을 꾸밀 수 있도록 아이의 눈을 닮은 푸른색의 하늘을 배경으로 아몬드나무의 하얀 꽃

이 피어나는 그림을 그렸다. 고흐는 아몬드나무를 평면적으로 표현하면서도 그림 안에서 색깔을 다양하게 구사했고, 평화와 희망의 메세지를 담았다. 새하얀 꽃잎이 보석처럼 푸른 하늘에 박혀 있는 듯한 「활짝 핀 아몬드나무」 앞에서 우리는 잠시 할 말을 잃고 바라만 보고 있었다.

생애 첫 작업 공간

사람들에게 잘 알려진 작품 중 하나인 「고흐의 침실」은 다양한 색조로 완전한 휴식을 표현하고 싶었다는 고흐의 마음이 잘 담겨 있는 그림이다. 고흐는 생활이 궁핍하여 자신만의 작업 공간이 없었다. 그래서 카페, 식당, 길거리 그리고 동생 테오의 집을 전전하며 그림을 그렸다. 예술가로서 작업 공간을 가질 수 없었던 것이 얼마나 큰 고통이었을까. 고흐는 동생 테오의 도움으로 아를에 노란 집의 방 하나를 임대할 수 있게 된다. 비록 그 집에서 반 년도 채 살지 못했지만, 그는 자신만의 거주지를 갖게 됨으로써 정서적 충만함과 안정을 얻을 수 있었다. 정신병원에 머무는 동안 자신의 방을 두 번이나 더 그렸으니, 생애 첫 작업 공간에 대한 그리움과 소중함을 느낄 수 있다. 이 방에서 고흐는 홀로 살았지만, 그림 속에는 베개, 의자, 액자 등을 두 개씩 짝지어 그려 넣었다. 외로웠던 고흐의 마음이 반영되어 있는 것 같다.

반 고흐는 1888년에 처음으로 「고흐의 침실」을 그렸고 1889년에 병원에서 두 번 더 같은 그림을 그렸다. 벽에 걸려 있는 그림과 초상화의 인물

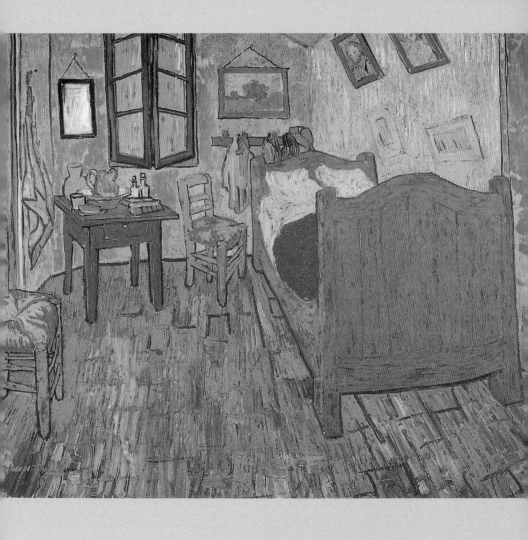

빈센트 반 고흐, 「고흐의 침실」, 캔버스에 유채, 72×90cm, 1888, 반 고흐 미술관, 암스테르담

이 바뀌었고, 전체적인 색감에도 변화가 있다. 그래도 여전히 그림에는 따뜻하고 밝은 색상과 고요함이 스며 있어서 평온함을 느낄 수 있다.

암스테르담의 운하는 대단히 인상적이었다. 우리는 파리로 돌아가기 전까지 기차 시간이 넉넉히 남아 큰 마음 먹고 운하에서 유람선을 타보기로 했다. 유람선의 선원으로 보이는 사람이 반가운 얼굴로 "재패니스?" 하고 친근하게 물었다. 민석은 단호하게 "노. 코리안!"이라고 대꾸했다. 이때부터 민석은 자신이 외국어에 재능이 있다고 믿기 시작한 것 같다. 이후로 거침없이 외국인들에게 웃으며 "하이, 위 아 코리안! 헬로!" 하고 말을 걸기 시작했다. 이탈리아의 베네치아 외에는 물의 도시가 거의 없을 것이라고 생각했는데, 암스테르담도 운하로 연결된 물의 도시다. 유람선을 타고 이동하면서 눈에 띈 예쁘다 못해 앙증맞은 집들, 배가 지나면 열리는 개폐교, 자전거로 다니는 사람들이 정말 볼만했다.

"예스, 히딩크, 사커…"

두 아저씨가 바깥 풍경에 눈이 휘둥그레진 동안 민석은 단 세 마디로 옆의 관광객들과 대화를 하고 있었다. 우리는 그런 민석을 경이로운 눈길로 쳐다보았다.

암스테르담
AMSTERDAM

반 고흐
미술관

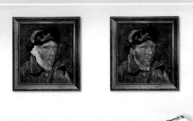

"만약 고흐가 정신질환을 앓지 않았다면 고흐의 자화상은 어떤 표정을 하고 있을까"라는 아이디어에서 출발한 재미있는 광고가 있다. 미국 제약회사 파이저Pfizer의 우울증·정신질환 치료제 젤독스Zeldox의 광고다. 흰 벽에 두 개의 고흐 자화상이 걸려 있다. 하나는 귀가 잘린 모습의 원래 자화상이고, 다른 하나는 귀가 멀쩡히 붙어 있는데다, 만면에 웃음을 띤 고흐의 자화상이다. 어찌나 흐뭇해 보이는지 보고 있는 사람마저도 같이 웃음 짓게 만들 정도다. 바로 아래에는 젤독스가 덩그러니 놓여 있다. 약 효과 톡톡히 보았나 보다.

영국

프랑스

네덜란드

스페인

벨기에

스위스

이탈리아

오스트리아

다시 스페인

다시 파리

마드리드와 바르셀로나에서 스페인 역사를 보다

MADRID,
BARCELONA

정신없이 뛰어다닌 마드리드

파리의 아침은 여느 때와 같이 정신없었다. 민석의 사촌 누나, 사촌 동생, 그리고 민석이 목청을 높이며 온 집안을 뛰어다녔다. 이제는 시차도 적응 되었는데, 계속 일찍 일어나서 사촌들을 깨우고 방에서 축구를 하고 에스 보드를 가르쳐야 한다며 요란을 떨었다. 덕분에 아침 잠 깨워줄 자명종이 필요 없게 되었다.

컴퓨터를 켜서 이탈리아 밀라노에서 「최후의 만찬」 예약이 완료 되었다는 메일을 확인했다. 우리는 「최후의 만찬」을 보기 위해 다른 여행객들의 충고대로 미리 예약 사이트에 입금을 하고 날짜를 확인받았다.

오후 3시 50분에 파리 오스테를리츠 역에서 기차가 출발하기 때문에 집에서 넉넉하게 2시쯤 집에서 출발했다. 역에서 내려 기차 탑승구 쪽으로 천천히 걸어가고 있었다. 출발 시간까지 40분 정도가 남아 있던 터라 서두를 필요는 없었다. 그런데 민석이 조금 전부터 기분이 좀 이상하다며 잃어버린 것은 없는지, 표는 잘 챙겨왔는지 확인하자고 했다. 우리는 그제야 기차표를 꺼내보았다. 아, 이럴수가! 나는 여태까지 출발역이 오스테를리츠일 것이라고 굳게 믿고 단 한 번도 표를 꺼내보지 않았다. 표에는 여기서 환승하는 것을 포함해 열두 정거장을 더 가야하는 몽파르나스 역이 출발 장소라고 적혀 있었다. 여행하는 사람이 이런 실수를 하다니……. 황급히

지하철을 타고 몽파르나스 역으로 향했다.

숨이 턱까지 차오를 정도로 정신없이 뛰어 겨우겨우 몽파르나스 역에 도착했다. 그러나 역무원은 기차가 조금 전에 떠났다고 했다. 현기증이 밀려오는 것 같았다. 가쁜 숨을 진정시키고 기차표를 바꾸기 위해 매표소로 향하는데 조금 이상한 것이 보였다. 집에서 몽파르나스 역까지 오는 동안 한 번도 열어본 적 없는 민석의 배낭 지퍼가 활짝 열려 있는 것이다. 그것도 상당히 넓게 열려 있었고 그 위로 옷이 약간 삐져나와 있었다. 불현듯 소매치기에게 당했다는 생각이 들었다. 민석은 서글픈 마음에 길바닥에 털썩 주저앉아서 배낭을 열어 아끼고 아끼던 PMP가 없어진 것이 아닌지 하나씩 물건을 꺼내보았고, 자신이 소매치기 당하는 줄도 몰랐다는 게 억울해서 계속 주먹으로 손바닥을 내려쳤다. 그런데 바닥에 뭔가 딱딱한 게 잡혔다. 오! PMP다. 아마도 소매치기가 조금 뒤지다가 아이 옷과 노트, 필통만 나오니 포기했나 보다. 이런 고마운 놈, 바보 같은 놈. 우리는 앞으로 보안에 더욱 신경쓰기로 했다.

밤 11시 14분에 출발하는 야간침대차로 표를 바꾸었다. 그동안 여행에 필요한 정보를 검색하고 「최후의 만찬」 티켓을 출력했다. 마드리드에서 묵을 곳을 알아보고 솔 광장 부근에 있는 호텔을 예약했다.

드디어 이룬프랑스에서 이탈리아로 넘어가는 노선의 마지막 역 이름까지 가는 야간열차를 탔다. 출발까지 15분 정도 남았는데, 아직까지는 우리가 들어온 6인용 침대칸에 다른 사람이 들어오지 않았다. 어쩌면 우리끼리 갈 수도 있겠다는 기대에 가슴을 졸이

며 시계만 보았다. 기차가 드디어 움직였고 결국 바라던 대로 우리끼리 방 하나를 독점했다. 민석이 노래를 고래 고래 부르며 침대 여섯 개 중 네 개만 펼쳐서 공간을 넓게 확보하고 재미난 이야기를 시작했다. 넓은 침대칸을 독점한 것이 그렇게 좋았나 보다. 아이들 수학여행 가듯이 우리도 밤늦도록 수다를 떨다 잠이 들었다.

여기가 이룬이야 아니야?

시계를 보니 아침 7시였다. 이룬 역에 도착하기까지 30분 정도의 시간이 남아있었다. 세면과 정리를 마치고 역에 도착하기만을 기다리고 있는데, 갑자기 기차가 어떤 역에서 멈추더니 다시 출발할 생각을 하지 않았다. 정신이 잠깐 몽롱해진 사이에 시간이 이룬 역 도착 시간인 7시를 훌쩍 지나버렸다. 영걸이 나가서 상황을 살피고 오겠다고 했다. 그는 역 이름을 확인했다면서 이곳은 확실히 이룬 역이 아니라고 했다. 지금 있는 곳은 S로 시작하는 역이라는 것이다. 우리는 어떻게 해야 할지 몰라서 허둥대다가 기차에서 내렸다. 그러나 영걸이 확신했던 S로 시작하는 그 역 이름이란 출구^{Salida}라는 뜻의 스페인어였다. 다행스럽게도 우리가 내린 그 역이 바로 이룬이었다. 안도의 한숨을 내쉬고 정신을 차려보니 이번에는 갈아탈 열차를 놓쳐버렸다.

　간신히 마드리드의 차마르탱 역에 도착한 뒤 지하철로 이동했다. 깨끗한 역사에 도착해서 기분이 좋았는데, 지하철 티켓을 구매할 수 있는 창구가 보이지 않아서 금세 마음이 답답해졌다. 한국이나 프랑스와는 달리 스페인에는 역내에 유인창구

가 하나도 없다. 매표 기계로 이동하여 10회권 티켓을 사려고 하는데, 이번에는 기계 어디에도 지폐 넣는 곳이 없었다. 민석은 다시 기차역으로 되돌아가 매점에서 "Change the money!" 라는 간단한 회화로 동전을 바꿔 왔다. 아직까지 민석은 같은 문장을 영어와 불어로 이야기하는 것 정도만 할 수 있을 뿐이다. 예를 들면 이렇다.

"잔돈 좀 바꿔주세요" 라고 이야기 할 때는 영어로 "Change the money!" 그리고 불어로는 "Changez le momet!" 이라고 말한다. 화장실이 가고 싶을 때는 영어로 "Where is the toilette?", 불어로는 "Ou sont les toilette?" 라고 말하는 것이다. 이렇게 보면 말할 수 있는 문장은 딱 두 가지뿐인데, 자신이 외국어를 잘 한다며 우쭐해 있다. 그런데 그 자신감이 재미있고 유쾌했다. 그래, 나보다 네가 낫다. 점차 조금씩 보디랭귀지가 늘면서 손을 들고 웃으며 지나가는 사람들에게 "Hello!" 혹은 "Allo!" 하며 친한 척도 하기 시작했다. 제법 여행이 익숙해진 모양이다.

지하철 1호선을 타고 마드리드의 가장 중심역인 아토차 역에 도착했다. 역사 안에는 식물원이 있었다. 기차를 기다리는 사람들이 마음껏 초록을 보며 쉬게 하자는 의도 같았다. 21세기에 필요한 창의력이란 바로 이런 것이 아닐까?

민석은 식물원 안을 이리 저리 구경하며 입술을 쭉 내밀고 거만한 표정으로 "괜찮은데?" 한다.

스페인 왕가의
소장품을 중심으로
만들어진
프라도 미술관

　프라도 미술관에서는 짐을 맡길 때 직원들이 공항 검색대처럼 일을
엄중하게 처리해서 우리는 꽤히 긴장했다.

　'프라도'라는 말은 스페인어로 '목장'이라는 뜻이다. 이곳은 1819년
스페인 왕가의 소상품을 중심으로 건립되었다. 소장품 수가 3,000여 점이
넘을 정도로 규모가 크다. 이곳 프라도에서 우리는 스페인의 국민 화가라
불리는 고야의 그림을 지칠때까지 보게 되었다.

전쟁의 잔인함

"프랑스의 폭군에 맞선 스페인의 숭고하고 영웅적인 행동을 그림으로 그
려 영원히 남기고 싶습니다."

　1814년 5월 2일 마드리드에서 열릴 1808년 참상을 추모하는 기념식

마드리드
MADRID

프라도
미술관

을 며칠 앞두고, 고야는 세비야의 고위 관료에게 위와 같은 제안을 했다. 결국, 이 그림 「1808년 5월 3일」 추모식에서 그 모습을 드러낸다. 고야는 프랑스의 점령 기간 중엔 정치적 성향을 분명하게 드러내지 않았지만 이후 전쟁의 극악무도함을 그림으로 그려 후세에 남겼다. 이 그림은 프랑스 군대의 점령에 분노한 마드리드 시민들이 1808년 5월 2일에 봉기를

프라도 미술관 앞 산책로에서
민석은 요요를 열심히 하고 있었다.
아직까지는 그림보다
가지고 온 물건이 더 재미있는 것일까?

일으킨 다음 날 프랑스 군대가 시민봉기 가담자들을 처형하는 장면을 담은 것이다. 자신의 별장 창문 너머로 숨죽이며 참사를 목격한 고야는 사격이 멈추고 난 후 현장으로 달려가 희생자들의 시체에 등불을 비추며 현장을 꼼꼼히 스케치했다고 한다.

땅 위에는 피에 젖은 시체가 뒹굴고 양팔을 들고 서 있는 수도사와 몇 명의 시민들이 자신의 운명을 기다리고 있다. 그 옆으로는 또 다른 사형수들이 줄을 이어 차례를 기다리고 있다. 그림의 중심에 못 자국이 보이는 손바닥을 활짝 펴고 예수처럼 서 있는 인물은 순교자이다. 그는 이 그림을 통해 이 땅에 전쟁의 참상을 고발하는 아이콘으로 남게 되었다. 고야는 스페인 사람들을 다양하게 묘사한 반면, 프랑스 군인들은 획일적인 자세와

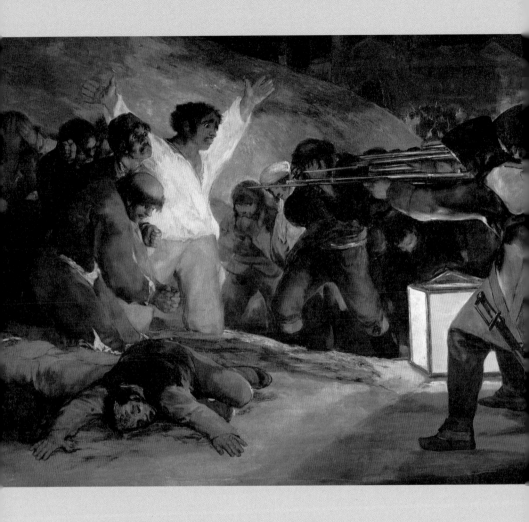

고야, 「1808년 5월 3일 ─ 마드리드 수비군의 처형」, 캔버스에 유채,
266,7 × 406,4cm, 1814, 프라도 미술관, 마드리드

차가워 보이는 총으로 비인간적인 면을 부각시켜 그렸다.

이 그림은 군국주의의 폭력성을 묘사한 그림 중 하나이며, 19세기 프랑스 화가들에게 큰 영향을 주었다. 특히 마네는 「1808년 5월 3일」의 구성에서 영감을 받아 「막시밀리안의 처형」을 제작했다. 피카소의 「한국에서의 학살」도 고야의 작품과 유사한 구도를 취하고 있다. 고야에게 직속 후계자는 없었지만 독창적인 그의 업적은 낭만주의에서 사실주의, 인상주의에 이르는 유럽의 새로운 미술 사조를 이끈 프랑스 화가들에게 큰 영향을 주었다. 심지어 20세기 표현주의와 초현실주의 화가들도 고야의 작품을 찬양하고 연구했다.

당시 대부분의 화가는 의뢰인이 요청하는 주제에 맞춰 그림을 그렸다. 그러나 이 그림은 고야가 스스로 주제를 정하여 그린, 민중이 주인공인 작품이다. 마드리드 주민이 1808년 5월 2일 민중 봉기를 진압하러 시내에 들어온 프랑스군을 공격한 사건을 그린 「1808년 5월 2일」에서는 전통적인 역사화의 흔적을 조금이나마 느낄 수 있지만 「1808년 5월 3일」에서는 이러한 전통을 완전히 무시하고 중앙의 피살자만 클로즈업하여 강렬하게 그렸다. 「5월 2일」은 일부러 터키 출신 '맘루크' 기병대를 앞세워 스페인 민중을 잔혹하게 제압한 나폴레옹에 대한 저항이 느껴지는 그림이다. 그리고 「5월 3일」은 이 사건의 결과를 압축적으로 표현했다. 이 두 그림은 한 쌍이 되는 것이다. 효과적인 색채대비를 사용해서 「5월 2일」보다는 분명한 느낌을 준다. 중앙에 손을 번쩍 들고 있는 남자의 오른손에는 못이

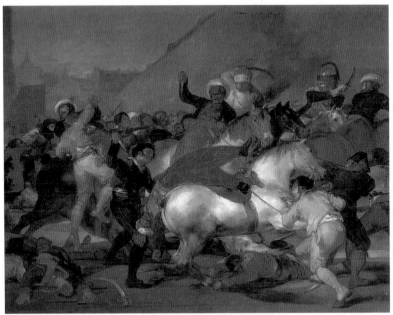

「1808년 5월 2일」, 캔버스에 유채, 266×345cm, 1814, 프리도 미술관, 마드리드

박힌 상처가 있다. 그는 무릎을 꿇고 있지만 서 있는 사람들과 비슷한 크기로 그려져 있는 거인이다. 고야는 원근법을 무시하고 이 남자를 강조해서 표현한 것이다. 또한 인간의 야만적인 행동과 끔찍한 전쟁의 참상을 있는 그대로 보여주고 있으며 이날 죽은 이들의 영혼을 그림을 통해 기리려했다. 그런데 이런 저런 이유로 이 두 그림은 오랫동안 미술평론가들에게 무시당해 얼마 전까지도 프라도에 전시되지 못하고 지하창고에 보관되어 있었다고 한다.

마드리드
MADRID

프라도
미술관

전쟁은 어떤 이유에서든 없어져야 한다고 생각하는 민석은 그림 앞에서 마음이 먹먹해졌던 모양이다. 그림을 보고 때로는 슬퍼할 줄도 알고 보는 것 이상의 감성을 길러야 한다는 생각에 나는 전쟁에 대한 입장과 철학을 확실하게 가진 화가들의 작품이 얼마나 의미 있는 것인지 이야기했다.

"고야는 이 작품을 그리기 전 나폴레옹에 항거한 스페인의 고귀하고 용감한 항거를 기념하는 그림을 그리겠다고 먼저 국가에 이야기했다더구나. 고야의 이런 신념은 「1808년 5월 2일」과 「1808년 5월 3일」을 탄생시키, 오늘날까지도 전쟁의 참혹함과 이기심에 대해서 반성할 수 있도록 하고, 더불어 폭력에 굴하지 않는 숭고한 인간의 정신을 되새겨 볼 수 있는 감동을 가져다주고 있어. 네가 그림을 보고 어떤 감정을 느낀 것처럼, 전쟁에 대한 입장과 철학을 확실하게 가진 화가들의 작품은 당시 사람들은 물론 후세에게도 큰 의미를 가진다."

고야는 스페인 북동부에 위치한 아라곤 지방의 소도시 사라고사에서 그림공부를 시작했다. 그는 그림공부를 계속하기 위해 이탈리아로 갔으며, 1771년에는 로마에 머물다가 사라고사로 돌아와 처음으로 대성당에 프레스코화를 그리는 중요한 일을 맡았다. 그는 1775년부터 궁정에서 일하기 시작했고, 1778년경에는 궁전에 소장된 벨라스케스의 그림 대부분을 동판화로 모사했다. 만년에 그는 벨라스케스와 렘브란트 그리고 자연을 가장 위대한 거장으로 인정했다고 한다. 렘브란트의 동판화는 고야의 후기 소묘와 판화에 영감을 주었고, 벨라스케스의 그림은 그에게 사실주

고야, 「폰테호스 후작부인의 초상」, 캔버스에 유채,
212x216cm, 1786년경, 국립박물관, 워싱턴 D.C

의 표현을 가르쳐 그로 하여금 자연을 연구하게 했다.

고야는 1781년 국왕 카를로스 3세의 전속화가가 되었다. 그는 18세기 전형적인 자세를 취한 궁정 관리와 귀족들을 그린 초기 초상화를 제작했다. 「폰테호스 후작부인의 초상」같은 상류사회 부인들의 전신 초상화에서 인물의 거만하면서도 우아한 모습과 화려한 의상을 능숙하게 표현해낸 점은 벨라스케스의 궁정 초상화에서 영향을 받은 것이며, 「사냥복을 입은 카를로스 3세」도 벨라스케스가 그린 사냥하는 왕족들의 모습에 직접적으로 바탕을 두고 있다.

프랑스혁명이 일어나기 몇 달 전 카를로스 3세가 죽자 고야의 예술적 원숙기도 끝났다. 우둔한 카를로스 4세와 영악한 왕비 마리아 루이사가 집권하면서 극히 보수적인 통치가 시작되었고 정치적 · 사회적 부패는 나

폴레옹이 스페인을 침략함으로써 막을 내렸다. 고야는 카를로스 4세의 궁정화가가 되었고 스페인에서 가장 큰 성공을 거둔 화가로서 인기를 누렸다. 그는 명예와 세속적 성공을 무척이나 좋아했지만, 자신이 몸담았던 상류사회와 후원자들에 대해서는 무자비할 정도로 신랄하게 기록했다.

1792년에 병을 앓고 귀머거리가 된 후 그는 비판적인 시각으로 관찰한 현실과 상상의 세계를 자유롭게 표현했다. 1814년 8월 페르디난도 7세가 복위한 뒤에 왕의 억압정치 때문에 고야의 친구들은 대부분 망명길에 올랐고, 결국 그도 추방당했다. 그가 말년에 구입한 '귀머거리의 집'의 벽을 장식한 '검은 그림들'과 비슷한 시기에 만든 연작 동판화 「속담 놀이」는 표현주의적 분위기로 악몽 같은 환상을 보여준다. 이 작품에는 냉소적이며 염세적인 절망이 들어 있다. '검은 그림들'은 '귀머거리의 집' 벽에서 그대로 뜯어내어 현재 마드리드 프라도 박물관에 전시되어 있다.

이 자화상의 주인공은 누구일까?

벨라스케스의 「시녀들」은 『벨라스케스의 거울』과 『바르톨로메는 개가 아니다』라는 소설의 소재가 될 정도로 이야깃거리가 많은 그림이다. 원제목은 「가족」이었으나 지금은 「시녀들」이라고 불리고 있다. 이 그림은 현재 프라도 미술관 최고의 소장품으로 방탄유리로 보호된 채 전시되고 있다.

개인 집무실에 걸려 있었을 정도로 펠리페 4세가 아꼈던 이 작품은 실내 풍경화이자 자화상이자 집단 초상화이다. 화면의 왼쪽 끝에 긴 콧수염

을 한 키가 큰 중년 남자가 있다. 그는 고개를 옆으로 살짝 기울인 채 캔버스 앞에 서 있고, 그의 가슴에는 크고 붉은 십자가가 있다. 이 사람이 궁정화가 벨라스케스다. 그는 자신의 지위를 뽐내려는 듯 근엄한 표정을 짓고 있다. 그의 가슴에 있는 산티아고 기사단의 십자가는 명예의 상징이다. 벨라스케스는 이 그림을 완성한 지 4년 뒤에 훈장을 받았는데 자의식이 강했던 그는 자신의 권위와 위상을 높게 보이고자 그림에 훈장을 덧칠해 그려 넣었다고 한다.

가운데에 있는 금발의 앳된 소녀는 왕녀 마르가리타다. 그녀는 두 살 때 사촌인 레오폴드와의 약혼했고, 스페인 왕실은 약혼자인 레오폴드가 있는 오스트리아 황실로 매년 마르가리타의 초상화를 보냈다. 그녀의 초상화들을 유심히 살펴보면 마르가리타 왕녀는 나이가 들면서 근친혼 때문에 생긴 유전병으로 점점 턱이 돌출되어간다. 벨라스케스는 왕녀를 딸처럼 여기면서 초상화를 그렸다고 한다.

마르가리타 왕녀 옆에 있는 시녀는 왕녀를 달래고 있다. 그림 오른쪽에 마리바르보라라는 이름의 뚱뚱하고 키 작은 여자 광대가 보이고, 그녀 옆에는 왕녀의 놀이 상대 소년이었던 니콜라스 데 페르투사가 있다. 왕녀가 좋아하는 개를 데려다 놓은 모습도 보인다.

"근데, 왕녀가 주인공이라고 하기엔 옆에 사람들이 너무 많아요. 뒤에 있는 벨라스케스의 모습이 더 눈에 들어와요."

민석은 이 그림이 초상화라는 말 때문에 그림 속에서 가장 중요하게

마드리드
MADRID

프라도
미술관

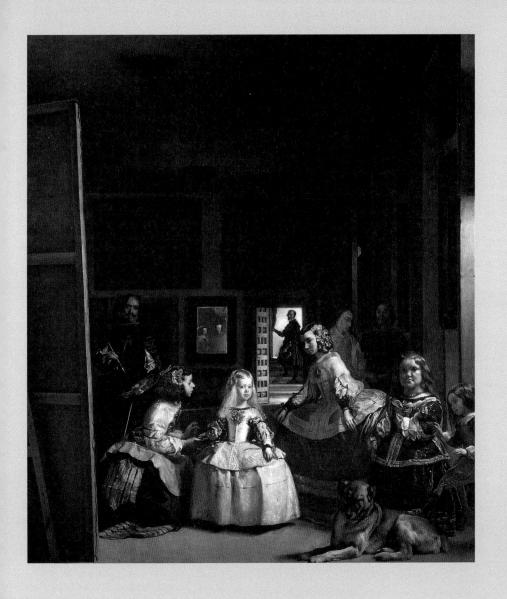

벨라스케스, 「시녀들」, 캔버스에 유채, 318×276cm, 1656, 프라도 미술관, 마드리드

다뤄진 주인공이 누구인지 찾으려는 듯했다.

"오랫동안 벨라스케스의 「시녀들」에서 논란이 되는 부분이 바로 그거야. 가운데에 있는 마르가리타 왕녀가 이 그림의 주인공일 것이라고 생각하기 쉽지만, 그애가 이 그림의 진짜 주인공은 아닌 것 같아. 뒤쪽으로 보이는 거울 속에는 펠리페 4세와 왕비인 마리아 안나의 모습이 희미하게 비치고 있거든. 그림 속 화가와 어린 마르가리타 왕녀의 시선이 모두 거울에 비친 국왕부부를 향하고 있기 때문에 이 거울 속의 국왕 부부가 진짜 주인공이라는 것이 첫 번째 주장이야. 그림 속의 다섯 살 마르가리타 왕녀가 칭얼대는 이유는 우리가 거울 속에서만 볼 수 있는, 그 맞은편에 있을 부모님에게 가고 싶기 때문 아니겠니?

두 번째로 이 그림의 진짜 주인공이 바로 화가인 벨라스케스 자신이라는 주장이 있어. 거울을 통해서만 왕과 왕비를 보여주는 것은 이 그림을 보는 우리를 왕과 왕비가 서 있던 위치에 서게 하려는 의도이고, 왕과 왕비를 그리는 자화상을 그려 넣음으로써 자신을 좀 더 강조했다는 거야. 그의 옆에 있는 캔버스가 벨라스케스의 위엄을 상징하듯 커다랗게 그려져 있는 것이 그 증거가 될 수 있지. 이 두 가지 주장 말고도 진짜 주인공이 누구인지에 대한 추측이 난무해. 대부분의 사람들은 두 번째 주장에 손을 들어 준단다. 두 번째 주장이 맞다면, 이 그림은 세상에서 가장 큰 자화상이 될 거야."

민석과 영걸을 양 옆에 두고 그림에 대한 설명을 하다가 누군가 뒤에

마드리드
MADRID

프라도
미술관

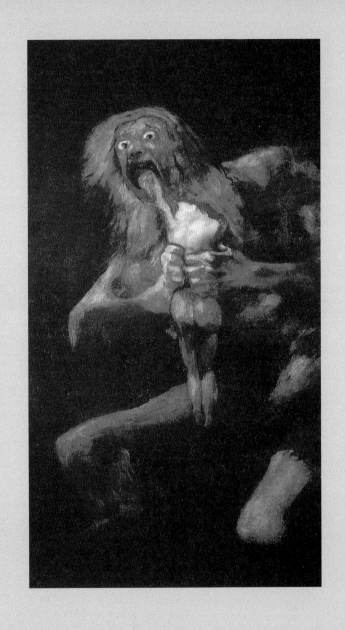

고야, 「사투르노」, 캔버스에 유채, 146×83cm, 1819~23, 프라도 미술관, 마드리드

바짝 서 있는 것 같아 뒤를 돌아봤다. 40대 정도로 보이는 한국인 관광객 몇 명이 서 있었다. 그중 한 아주머니가 어쩜 그리 그림에 대해 많이 아느냐고 우리를 보며 반가워하자, 민석은 그림 공부를 하기 위해 유럽에 왔다며 자랑스럽게 우리를 소개했다.

어둠과 공포

민석은 고야의 후기작들이 인상 깊었는지 '검은 그림들' 연작에 특히 관심을 보였다. 이 그림들은 고야가 귓병을 앓다가 귀머거리가 되어서 '귀머거리의 집'이라는 곳에 칩거하는 동안 그린 것이다. 특히 「사투르노」 앞에서 꼼짝 못하고 서 있는 민석에게 이것은 '귀머거리의 집' 식당 벽면에 있던 작품 중 하나라고 이야기해 주었다. 그리고 제우스의 아버지인 크로노스가 하늘의 지배권을 자식들에게 빼앗길 운명에서 벗어나기 위해 다섯 명의 어린 자식들을 차례차례 잡아먹었다는 그리스·로마 신화도 들려주었다. 청각 장애를 앓으면서 고야가 얻게 된 내면적 고통이 이러한 표현주의적인 작품을 낳게 한 것이라고 설명을 덧붙였지만, 민석은 거기까지는 조금 이해하기 어렵다는 듯 얼굴을 찡그렸다. 그래도 고야의 두 가지 화풍은 충분히 알게 된 것 같다.

또 다른 방에는 고야의 유명한 작품인 「옷 벗은 마야」와 「옷 입은 마야」가 나란히 걸려 있었다. 이 두 그림은 같은 시기에 그려진 것 같다. 당시 스페인에서 벨라스케스가 그린 뒷모습의 누드 「거울 앞의 비너스」를

마드리드
MADRID

프라도
미술관

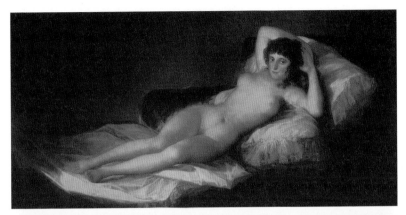

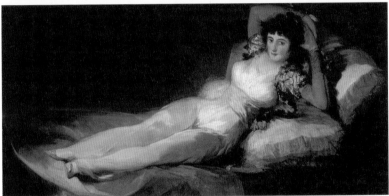

위. 고야, 「옷 벗은 마야」, 캔버스에 유채, 97x190cm, 1799~1800, 프라도 미술관, 마드리드
아래. 고야, 「옷 입은 마야」, 캔버스에 유채, 97x190cm, 1800~03, 프라도 미술관, 마드리드

제외하고는 이 그림이 최초의 나체화였다. 또한 동일한 모델이 옷을 입은
모습과 입지 않은 모습을 그린 것은 고야의 독창적인 그림 세계를 설명해
준다.

「옷 벗은 마야」는 깊고 진한 녹색 의자 위에 대담한 포즈로 누워 있다. 빛을 받은 그녀의 살결은 아름답게 빛난다. 이에 비해 「옷 입은 마야」는 전자의 그림보다 더 안정되고 편안해 보이며 차분한 표정을 짓고 있다. 끝이 뾰족한 그녀의 신발과 고급스로운 의상으로 미루어 보아 그녀가 귀족 출신임을 알 수 있다. 그러나 그녀의 신분을 고려해 그림이 공개되어도 사회적 파장을 일으키지 않도록 얼굴만 다른 사람으로 바꾸어 그렸다는 이야기도 있다. 민석은 정말로 얼굴만 바꾸어 그렸다면 그림 속 진짜 주인공은 그림을 볼 때마다 웃음이 나왔을 것 같다며 키득거렸다.

휴관일을 확인하세요!

프라도 미술관을 나온 우리는 피카소의 「게르니카」를 보려고 소피아 미술관에 갔지만 문이 굳게 닫혀 있다. 입구에는 분명 '월~토 10:00~21:00'라고 되어 있고 오늘은 화요일이니 문을 여는 것이 당연하건만 직원이 오늘은 휴관이라고 한다. 우리가 스페인어를 몰라서 완전히 알아들을 수는 없었지만 띄엄띄엄 들리는 영어 단어를 통해 알아들은 바로는 얼마 전부터 화요일 휴관으로 바뀌었다는 것 같다. 외국의 미술관이나 박물관에 갈 예정이라면 그곳의 휴관일을 꼭 확인해야 한다. 되도록이면 해당 박물관의 공식 홈페이지에서 정보를 확인하는 것이 좋다. 결국 피카소의 걸작 「게르니카」는 포기하고 숙소를 찾기 위해 돌아섰다. 예약해 둔 마드리드 솔 광장 근처의 호텔에 도착하여 우리는 다음 목적지와 경로를 꼼꼼하게

마드리드
MADRID

프라도
미술관

확인하고 이내 자리에 누워 이런 저런 이야기를 하다가 언제나 그렇듯이 누가 먼저인지 모르게 잠이 들었다.

마술 같은 한마디,
가우디의 바르셀로나로
인도하다

세 명 모두 늦잠을 자서 바르셀로나행 기차가 출발하기 12분 전에 아토차역으로 가는 지하철을 타게 되었다. 역에 도착하니 바르셀로나행 기차 출발까지 5분 정도가 남아 있었다. 기차가 출발하는 플랫폼을 찾지 못해 헤매다 간신히 기차 탑승구로 갔더니 이미 안내판에는 우리가 탈 기차의 정보는 없고 다음 열차 시간표가 올라와 있었다. 마음이 다급해져서 뛰어갔더니, 탑승구 앞에 있는 직원이 우리를 가로막으며 늦었다고 했다. 그때 민석이 나섰다. 1초에 한 번씩 '플리즈'를 10여 차례 연발했더니 우리가 측은했는지 민석에게 감동받은 것인지 탑승을 허락해주었다. 민석은 자기가 '구걸신공'을 써서 기차를 타게 됐다나.

바르셀로나
BARCELONA

성 가족
성당

100년이 지난 지금도 꾸준히

바르셀로나에 도착해 성 가족 성당으로 이동했다. 10년 전 가족과 스페인을 여행했을 때도 공사 중이었는데 지금도 그대로인 것 같다. 안토니오 가우디가 직접 건축 감독을 맡아 1882년부터 1926년까지 그의 말년 전부를 이 성당에 바쳤다. 사진 한 프레임에 전체 모습을 담을 방법이 없을 것 같다는 생각이 들만큼 성 가족 성당의 위용은 대단하다. 구조는 크게 3개의 파사드_{건축물의 주된 출입구가 있는 정면}로 이루어져 있는데 각각 그리스도 탄생, 수난, 영광을 의미한다.

안토니오 가우디는 1852년에 태어났다. 구리 세공장의 아들로 태어나서 열일곱 살에 건축공부를 시작했다. 그는 자신이 받은 교육을 뛰어넘어 독창적인 건축물을 창조한 건축가이다.

"민석아, 가우디는 평소에 사물을 편견 없이 관찰했고, 자연에서 영감과 깨달음을 얻는 대가였대. 자연을 통해 자신이 나아가야할 건축의 지향점을 발견하게 되었는데, 건축의 진정한 아름다움은 실용성에서 나온다고 생각했다더구나. 건물은 인간이 접할 수 있는 인위적인 물체 중에서 가장 덩치가 크니까. 그래서 기능성 안에 아름다움도 포함돼 있다고 생각한 것 같구나. 가우디 성당 역시 인간이 인위적으로 만들 수 있는 예술의 하나지만, 자연에서 배우게 된 기능과 유용의 미를 적용한 것이라고 볼 수 있지."

현재 완성된 부분은 착공을 시작한지 100년 만인 1982년에 완성된 것

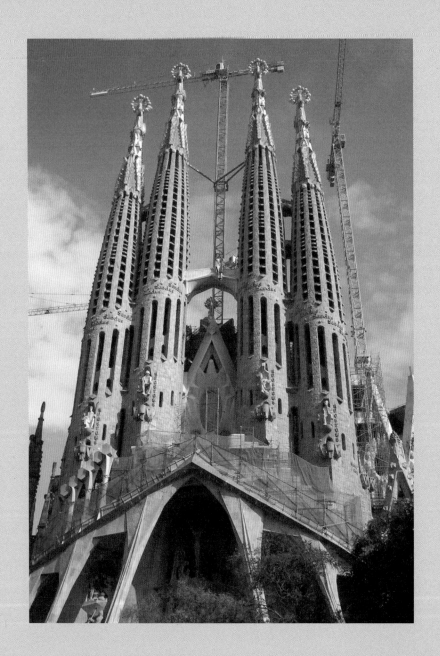

으로, 지하 예배당과 그리스도의 탄생을 주제로 한 안쪽의 107미터 높이의 쌍 탑과 양측의 98.4미터 높이의 탑 부분이다. 앞으로 170미터 높이의 중앙 탑과 그 뒤의 성모 마리아를

근처 공원 벤치에서
성 가족 성당을 바라보며

상징하는 140미터의 탑이 건설될 예정이다. 바르셀로나 시와 관광객들의 기부금, 입장료로 조금씩 지어지는 것이라서 완공 날짜는 명확하지 않다.

이 성당은 프라도 미술관과 알람브라 궁전보다도 찾는 사람이 많을 정도로 스페인에서 가장 인기가 많은 건축물이라고 한다. 우리가 눈으로 명화를 보듯, 이 건물 역시 실제로 와서 보아야 그 느낌을 제대로 전달받을 수 있을 것 같다.

동화 같은 구엘 공원

지하철을 이용해 구엘 공원으로 이동했다. 뜨거운 날씨 때문에 쉽게 지치는 것 같았다. 가지고 있는 짐을 바닥에 다 내팽개치고 훌훌 걷고 싶을 정도였다. 이럴 줄 알았으면 도착역에 있는 짐 보관대를 이용해서 최대한 가

볍게 다닐 것을 그랬다. 짐 때문에 지치기 시작했을 때 배낭여행 중에는 최대한 가벼운 차림새로 돌아다니는 것이 정석이라는 것을 깨달았다. 공원 바로 앞은 경사 각도가 꽤 높은 오르막이었는데 다행히 에스컬레이터가 설치되어 있어서 포기하지 않고 올라갈 수 있었다. 이곳에 에스컬레이터를 만들자는 아이디어를 낸 사람이 누군지도 궁금해졌다. 마드리드 아토차 역에 식물원을 만들자는 아이디어를 내었던 그 사람일까?

너무 더워서 맨몸으로 다니는 외국인들이 부러웠다. 민석이 웃통을 벗고 다니는 외국인들을 보며 무언가 결심한 것 같았다. 혹시라도 민석이 덥다고 웃통을 훌렁 벗어젖힐까 봐 미리 주의를 주었다.

"민석, 네가 옷도 들고 다닐 거라면 벗어도 좋아, 하지만 이런 상황에서 네 짐을 우리에게 맡겨서는 절대 안 된다."

민석은 야속하다는 눈빛으로 나를 바라봤다. 나와 영걸은 단호한 표정으로 민석을 내려다보았다. 초죽음이 된 얼굴에 힘을 꽉 준 내 눈을 몇 초 바라보더니, 민석은 "에이" 하며 옷 벗는 것을 포기했다.

바르셀로나의 주요 수입원은 관광이라고 한다. 전 세계 관광객이 성 가족 성당과 구엘 공원에 온다. 즉 가우디라는 한 사람에 의해서 이곳 바르셀로나 주민

구엘 공원에서

바르셀로나
BARCELONA / 구엘
공원 /

들이 먹고산다고 해도 과언이 아닐 것이다. 그 가우디를 후원한 사람이 바로 바르셀로나의 귀족 구엘이다.

사람들은 구엘 공원에 들어와서 비로소 곡선이 얼마나 아름다운지 확실히 느끼게 된다. 이곳은 1922년에 개장되었고 1984년에 유네스코 세계문화유산으로 지정되었다. 도처에 있는 도마뱀처럼 생긴 조각들과 타일 모자이크 때문에 동화 속 어딘가에 온 것처럼 신비하고 재미있다. 우리가 갔을 때는 관광객으로 덜 붐비는 고즈넉한 노을이 있을 때여서 더 느낌이 좋았다.

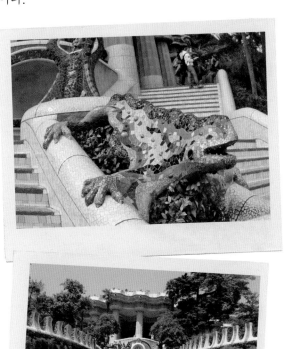

바르셀로나 역으로 돌아가 바닥에 털퍼덕 주저앉아서 기차를 기다렸다. 이번에는 좌석 예약비가 없는 기차라서 각자 자리를 확보했다. 영걸과 민석이 날쌘 덕분에 나도 자리에 앉을 수 있었다. 앞자리에 앉은 프랑스 고등학교 여교사와 민석이 대화를 시작했다. 언제나 단어 몇 개만으로 대화할 수 있는 민석이 신기해서 우리는 멍하니 쳐다보다 잠이 들었다.

프랑스에서 스페인으로 들어올 때는 프랑스의 마지막 역이 이룬이었는데 스페인에서 프랑스로 들어갈 때 마지막 종착역은 스페인 쪽의 세르베르 역이다. 그곳에서 침대칸이 있는 기차로 갈아탔다. 배가 출출해서 다른 역에서 20분간 장기 정차하게 되었을 때 영걸이 먹을 것을 사러 갔다. 그 사이에 프랑스 남녀 여행객 두 명이 우리 침대칸에 들어왔다. 잠시 어색함이 흘렀다. 민석이 잽싸게 "봉주르!" 하며 친한 척을 했다. 민석의 어설픈 불어 몇 마디로 금세 분위기가 따뜻해졌다. 뒤이어 영걸이 피자를 들고 돌아왔다. 젊은 프랑스인 부부는 피곤하다며 먼저 이불 속으로 들어갔다. 꽉 막힌 침대칸에 피자 냄새가 진동해서 미안했지만, 한편으론 마음껏 떠들며 먹지 못해 답답했다. 셋이서 다니는 것에 익숙해져서 다른 사람과 함께 있는 것이 낯설었다. 결국 우린 별 이야기도 못하고 잠들었다.

파리에 도착

아침 일찍 일어나 세수까지 마치고 나니 기차에서 내릴 때가 다 되었다. 우리는 시원한 아침 공기를 마시며 동생의 집으로 가는 RER선을 타기 위

바르셀로나
BARCELONA / 바르셀로나
역 /

해 역으로 걸어갔다. 영걸은 내비게이션 구입 문제와 자동차 대여 문제를 해결하기 위해 먼저 출발했다. 오후 늦게 영걸이 차를 인수받고 돌아와 집 앞 공터에 주차한 후 집으로 들어왔다.

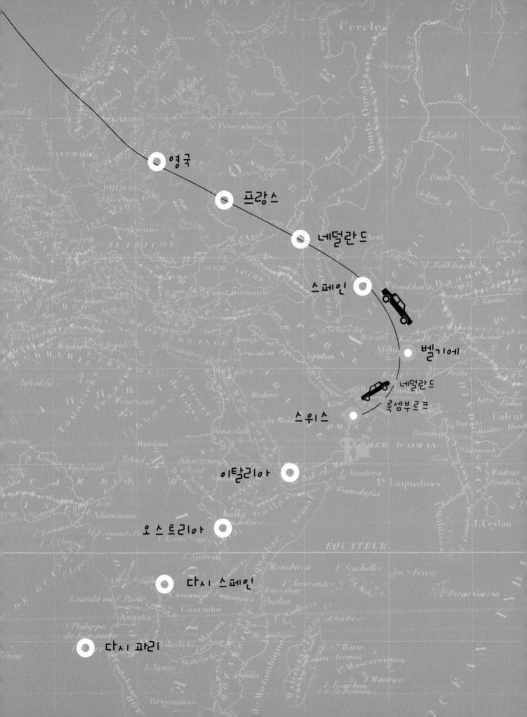

벨기에에서
스위스까지

BRUSSEL – HAGUE –
– LUXEMBOURG –
BASEL

우리 이제 어디로 가지?

벨기에의 수도 브뤼셀로 이동하는데 피곤이 몰려왔다. 시계를 보니 이미 밤 10시가 넘었다. 내일 일정을 위해서라도 쉬어야 했다. 예전부터 자동차로 유럽을 여행할 때 애용하던 에탑 호텔로 향했다. 경제적이고 거의 모든 지역에 있어서 익숙하기 때문이다. 무엇보다도 가장 마음에 드는 것은 오후 6시 이후에 도착하면 주인아저씨와 얼굴을 맞대고 이야기할 필요 없이 문 밖에 있는 기계만 상대하면 모든 게 해결되는 점이다. 그런데 관광지와는 거리가 한참 먼 브뤼셀 외곽에 있는 에탑 호텔인데도 방이 없다는 네온사인이 켜져 있는 게 아닌가. 막막했다. 하지만 내비게이션으로 근처 몇 군데 호텔을 찾아서 가보니 다행히 방이 있었다.

"아빠, 우리 내일은 어디부터 가요?"

"벨기에 왕립미술관부터 갈 거야. 그런데 이탈리아 밀라노에서 「최후의 심판」을 보기 위해 예약을 해두었는데, 날짜를 변경할 수 없으니 거기에 맞춰 움직일 거야."

"계속 쉬지 않고 다니는 것은 아니죠?"

"아니, 그래야 할 것 같아."

계속 타고 다니는 차의 가죽 시트 냄새 때문에 멀미가 심한 민석은 괴로운 표정으로 창밖을 쳐다본다.

벨기에에서
가장 큰
왕립미술관

간신히 벨기에 왕립미술관을 발견했는데 근처에 차 세울 곳이 없어서 빙빙 돌다가 결국 제일 가까이 있는 유료 주차장으로 들어갔다. 민석 또래 정도 되어 보이는 아이들이 주차 안내를 하고 있었다. 어린 나이에 맞지 않게 꽤 능숙한 표정과 손짓으로 주차 안내를 하는 것으로 보아, 용돈을 버는 것 같았다.

이 미술관은 벨기에에서 가장 큰 규모로 지어진 미술관답게 외관도 훌륭했다. 청동으로 만든 거대한 동상이 입구 벽 양 쪽에 자리 잡아 입구를 향해 고개를 돌리고 있고, 네 개의 거대한 기둥은 그리스의 코린트 양식 기둥 모양을 하고 있어서 위엄과 기품이 느껴졌다. 미술관의 실내는 예상했던 것보다 붐비지 않아서 넉넉하고 쾌적했다. 삼각대만 사용하지 않는다면 마음껏 사진을 찍어도 되어서 민석은 영걸의 카메라를 들고 셔터를

쉴새 없이 눌렀다. 우리가 이곳에서 꼭 볼 그림은 신고전주의의 선구자인 다비드가 그린 「마라의 죽음」이다.

평범한 마을을 그림에 담다

다비드의 그림을 보러 가다가 피터르 브뤼헐의 「베들레헴의 인구조사」 앞을 지나게 되었다. 그림 중앙 하단에는 나귀를 타고 가는 성모와 요셉의 모습이 보인다. 그런데 이 그림 속 성모의 모습에서는 다른 그림에서 보았던 위엄을 찾아볼 수 없다. 단지 당시 풍속에 따라 인구 조사를 위해 본적지로 길을 떠나는 여행객으로 그려졌다.

이 그림에서 눈에 띄는 것은 평민의 일상이다. 구석구석 보이는 사람들의 모습은 그 당시 플랑드르의 모습을 사실적으로 담았다. 아이들이 얼음을 지치며 노는 모습, 호적을 적기 위해 모여든 사람들, 그 기회를 이용해 음식 장사를 하려고 닭을 잡는 사람들, 짐을 부리고 마차에 싣는 사람들, 도시 경비를 위해 칼을 차고 순찰을 도는 군인들…… 성서 이야기를 옮긴 게 아니라, 마치 풍속화 같다. 그림 앞에서 사진을 찍으며 피터르 브뤼헐의 그림 이야기를 민석에게 해주었다.

"피터르 브뤼헐은 벨기에의 대표적인 화가 중 하나인데 그림을 자세히 봐봐. 여기저기 재미난 에피소드들이 보이지?"

"여기 아이들이 이렇게 놀고 있는 줄은 몰랐어요! 아! 그럼 이 나귀 위에 녹색 망토 같은 것을 걸치고 앉아 있는 아줌마가 성모마리아예요?"

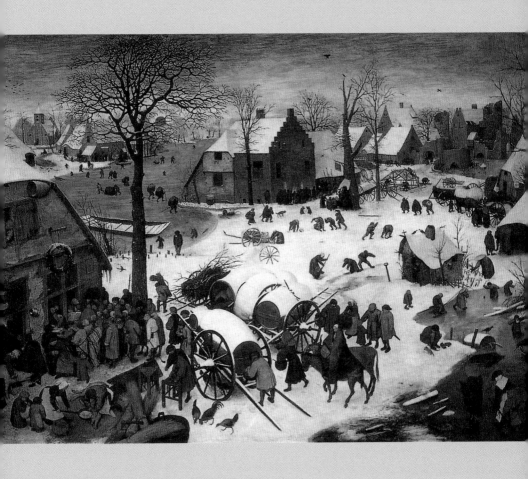

피터르 브뤼헐, 「베들레헴의 인구조사」, 나무판에 유채, 116×164.5cm, 1566, 벨기에 왕립미술관, 브뤼셀

민석은 그림 읽는 재미에 빠져서 그림 속 인물 하나하나의 동작과 그 속에서 쏟아지는 이야기에 관심을 보였다. 그래서 그림은 직접 가서 보면 더 큰 감동이 있다니까.

그런데 1층과 2층을 모두 열심히 살펴보았지만 우리가 꼭 보기로 했던 「마라의 죽음」이 보이지 않았다. 혹시나 해서 관리직원에게 물어보니, 지하 5층과 6층 사이로 가라고 알려 주었다. 『해리 포터』에 나오는 킹스크로스 역 9와 3/4 승강장도 아니고, 박물관에서 5층과 6층 사이라니. 우리는 의아해하며 열심히 원형 계단을 걸어 올라갔다.

예술과 정치, 재능과 시대

그림 하나하나를 눈에 담으며 조금씩 걷다 보니 복도 끝에서 조명을 받으며 걸려 있는 「마라의 죽음」이 보였다. 이 그림은 프랑스혁명 당시 자코뱅 당의 큰 축이었던 마라가 지롱드 당의 열혈분자인 샤를로트에 의해 목욕탕에서 칼에 찔려 살해당한 것을 그린 것이다.

마라는 지금으로 치면 심각한 아토피 환자였다. 그는 두피까지 아토피 증세가 심해서 식초에 담갔던 타올을 머리에 뒤집어쓰고 약을 푼 목욕물에 몸을 담그고 공무를 집행했다. 그림의 윗부분은 과감한 생략과 어두운 색조로 처리하여 관람객의 시선이 마라의 얼굴에서 들고 있는 메모를 거쳐 축 늘어진 팔로 이동하게끔 했다. 민석은 마리기 예수님처럼 그려진 것 같다고 했다.

브뤼셀
BRUSSEL

벨기에
왕립미술관

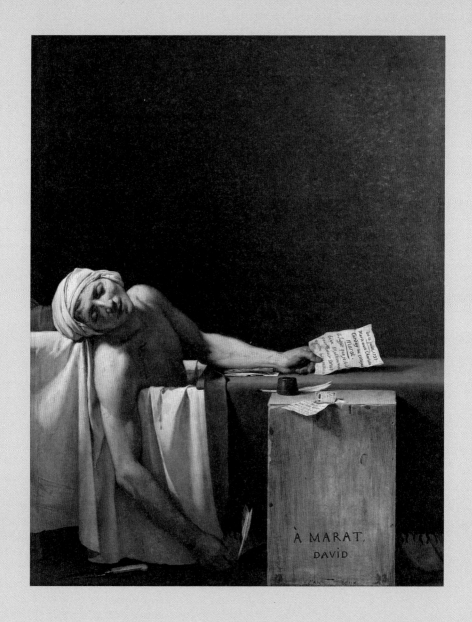

다비드, 「마라의 죽음」, 캔버스에 유채, 175×128cm, 1793, 벨기에 왕립미술관, 브뤼셀

"한 사람을 살해함으로써 십만 명의 목숨을 구했다고 생각합니다."
1793년 7월 11일, 혁명공회법정에서 마라를 살해한 샤를로트 코르데의 최
후 진술이다. 프랑스대혁명[1789]과 그로 인해 발발한 오스트리아와의 전쟁을
승리로 이끌며 공화정을 수립한 급진 과격 정치 세력인 자코뱅파의 중심에
는 막시밀리앙 로베스피에르와 장 폴 마라가 있었다. 혁명과 전쟁이 휩쓴
격변의 시대에 자코뱅파는 권력을 장악하고 독재체제를 완성했다. 그들의
이상향에 반대하는 사람들은 단두대에서 처형당했다. 자유를 꿈꾸었던 민
중의 희망은 곧 독재와 공포로 바뀌었다. 장 폴 마라는 이 피의 학살극의
중심에 있었다. 그의 역할은 반대파를 숙청하는 것이었고, 처형된 사람은
수십만 명에 이르렀다. 그의 눈에 조금이라도 어긋난다면 어제까지 함께
했던 동지조차도 단두대에서 목이 잘리는 신세가 되었다. 누군가는 이 광
기 가득한 자를 막아야만 했다. 이 막중한 임무를 맡게 된 사람은 스물다
섯 살의 여성, 샤를로트 코르데였다. 귀족 출신이지만 혁명을 지지했던 그
녀는 자유를 억압하는 독재를 용납할 수 없었다.

지독한 피부병으로 고생하던 마라에게 식초를 탄 물에 몸을 담그고 있
는 순간은 유일한 휴식 시간이었다. 그는 종종 욕조에 누워 작은 나무 탁
자를 간이 책상처럼 활용해 업무를 보았다. 평소처럼 그는 욕조 안에서 처
형자 명단을 작성하고 있었다. 빵과 신문을 배달하던 사람들을 따라 마라
의 집에 몰래 들어온 샤를로트 코르데는 그의 가슴에 칼을 꽂았다. 1793
년 7월 10일, 어느 여름날 저녁이었다. 광기 어린 독재자가 죽음을 맞으면

피비린내 가득한 독재도 함께 종식될 것 같았지만, 진짜 이야기는 이제부터 시작이다.

자코뱅파의 한 사람이자 로베스피에르와 마라의 열렬한 추종자였던 다비드는 문화 분야의 수장 역할을 수행하던 정부의 공식 화가였다. 그리고 마라가 살해당한 뒤 다비드에게 새로운 임무가 주어졌다. 바로 장 폴 마라를 영웅으로 부활시키는 것이었다. 마라가 죽은 지 3개월이 지났을 때, 다비드는 그 임무를 완벽하게 수행했다. 피부병으로 고생하던 흔적을 지우고 깨끗하고 매끄러운 피부와 단단한 몸을 그렸고, 깊게 패인 상처로 수고한 영웅을 잃어버린 듯한 느낌을 갖게 만들었다. 축 늘어진 손 밑에 떨어진 칼은 보는 이의 분노를 자극한다. 그래서 그림을 보면 볼수록 마라의 죽음을 진심으로 애도하게 될 것만 같다. 욕조는 성스러운 무덤이 되고, 그가 업무를 보던 작은 나무 탁자는 묘비가 되었다. 그 묘비에는 이렇게 쓰여 있다. "마라에게 바친다. 다비드."

그림 속 마라의 왼손에는 샤를로트 코르데가 마라에게 준 편지가 쥐여 있는데, 가난한 자신을 도와달라는 내용이다. 원래 그의 손에 들려 있던 살생부는 이처럼 한순간에 자기소개서로 바뀌어버렸다. 이러한 장치들은 마라를 청렴결백하고 국민을 진정으로 사랑하는 영웅으로, 샤를로트 코르데를 국민의 영웅을 살해한 악랄한 살인자로 바꾸어 놓았다. 이 그림을 시작으로 다비드는 광기 어린 학살극에 동참한다. 혁명정부의 선전감독관으로 엄청난 권력을 휘두르게 된 다비드는 치안을 책임지는 집행관 자리에

올라, 마라가 그랬던 것처럼 혁명정부에 동참하지 않는 사람들을 단두대에 세웠다.

로베스피에르가 몰락하자, 다비드 역시 옥에 갇히게 된다. 우여곡절 끝에 석방된 다비드는 정치성을 배제한 작품을 그리게 된다. 하지만 나폴레옹이 권력을 장악하자, 그는 나폴레옹을 찬양하는 그림들을 그리기 시작했고, 1805년 나폴레옹이 황제가 되었을 때 다비드는 제국의 공식화가로 추대되었다.

하지만 나폴레옹의 시대는 길지 못했다. 나폴레옹 추종자의 대다수는 사면받았지만, 프랑스는 피의 독재자를 찬양했던 다비드를 용서하지 않았다. 프랑스에서 추방당한 다비드는 1825년 12월, 벨기에 브뤼셀에서 생을 마감했고, 그의 시신은 조국으로 돌아올 수 없었다. 그가 죽은 후에 대부분의 작품들은 프랑스로 돌아와 대단한 인기를 얻었지만, 유독 「마라의 죽음」만은 30년 동안이나 그의 아들의 지하실에 보관되었다가 은밀하게 팔려나갔다.

다비드는 예술이 정치와 만났을 때 어떻게 되는지 아주 잘 보여주었다. 거짓되고 조작된 감동이 자크 루이 다비드의 걸작, 「마라의 죽음」에 스며있었다. 예술이 감동만을 전해주는 순수한 행위가 아니라, 사용하기에 따라 선전 도구도 될 수 있다는 것을 보여준 것이다.

실망스러웠던 오줌싸개 소년의 동상

우리는 사람들에게 물어 그 유명한 그랑 플라스까지 갔다. 엄청난 규모의 시청사, 길드하우스, 호텔, 레스토랑 등 고색창연한 건물들로만 구성되어 있어서 이곳이 처음인 민석은 분위기에 압도당했다.

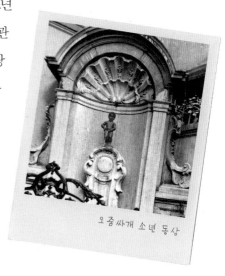

오줌싸개 소년 동상

브뤼셀까지 온 김에 오줌싸개 소년 동상을 보려고 돌아다녔다. 지도나 관광안내서도 없이 사진기 하나만 달랑 들고 갔더니 도무지 방향을 알 수가 없었다. 한국 배낭여행객들에게 길을 물어 드디어 길거리 모퉁이에서 그 유명한 오줌싸개 소년 동상을 보았다. 높이가 겨우 50센티미터나 될까? 민석은 그 동상을 보고 허무한 미소를 지으며 고개를 푹 꺾고 혼자 중얼거렸다.

"뭐야, 이걸 보려고 이렇게 한참을 걸어온 거야?"

우린 별 말없이 그냥 다시 차로 돌아왔다.

이제 우리가 찾아갈 곳은 네덜란드의 헤이그이다. 네덜란드 사람들의 발음으로는 '단하그'라고 부른다. 브뤼셀에서 180킬로미터 떨어진 헤이그는 한국 사람들에게 이준 열사가 만국평화회의장 앞에서 일본의 침략에 대

한 세계인의 이목을 집중시키기 위해 할복자살한 곳으로 유명하다. 헤이그는 숲이 울창하게 조성된 조용한 도시로 한쪽에는 바닷가를 끼고 있다.

마우리츠하위스 미술관을 찾아라!

헤이그 사람 그 누구도 마우리츠하위스 미술관이 어딘지 모른다! 우리가 우연히 그곳을 모르는 사람들만 골라가며 물어본 것일 수도 있겠지만 내비게이션까지 한통속이니 막막해졌다. 그곳에서 얀 페르메이르의 「진주 귀걸이를 한 소녀」와 「델프트 풍경」을 봐야 하는데. 이 동네 사람들도 잘 모르는 미술관을 어떻게 전 세계 사람들이 알고 찾아갔을까?

시내 지도를 유심히 보니 마우리츠하위스 미술관이 작게 표기되어 있었다. 아, 미술관 이름의 철자 몇 개가 우리가 알고 있던 것과 달랐다. 그래서 내비게이션은 묵묵부답이었고, 사람들에게 아무리 물어도 알 수가 없었나 보다. 우리는 미술관까지 열심히 뛰어갔다. 도착한 시간은 오후 7시 40분 정도였다. 그런데 이미 문은 모두 다 닫혀 있었다.

이곳은 아침 10시부터

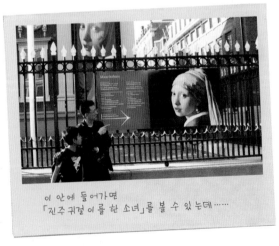

이 안에 들어가면
「진주 귀걸이를 한 소녀」를 볼 수 있는데……

오후 5시까지만 오픈한다는 것이다. 이제 어떻게 하지? 여기서 하루를 더 지낸다면, 예약해 놓은 모든 스케줄을 포기해야 했다. 이름만 정확하게 알고 있었어도 볼 수 있었을 거라는 생각에 조금 억울했지만 미술관 밖 안내문에 인쇄된 그림 앞에서 기념사진만 찍을 수밖에 없었다. 모든 일정을 마치고 여유가 생긴다면 다시 한 번 오자고 서로 위로하며 발걸음을 돌렸다. 시무룩해하는 민석에게 얀 페르메이르에 관해 이야기해줬다.

북구의 「모나리자」

"민석아, 그림을 직접 보지 못해서 아쉽긴 하지만, 잘 들어 봐. 너도 알다시피 레오나르도 다 빈치의 「모나리자」는 세계에서 가장 유명한 그림 중 하나야. 이 유명한 「모나리자」와 견주어 '북구의 모나리자'라고 불리는 그림이 있지. 바로 요하네스 얀 페르메이르의 「진주 귀걸이를 한 소녀」 또는 「터번을 감은 소녀」란다. 그림 속 소녀에게는 진주 귀걸이와 터번을 두른 머리 외에는 특징도 없고, 그림에 대해서도 알려진 게 거의 없어서 붙은 별명이래. 페르메이르 생전에는 그의 그림들이 유명하지 않았지만 19세기에 이르러서 널리 알려졌어. 「편지를 읽는 여인」 「우유 따르는 하녀」 「레이스를 뜨는 소녀」 「연애편지」 등이 대표작이지."

"페르메이르? 베르메르가 아닌가요?"

"응, Vermeer를 네덜란드어로 발음하면 베르메르보다는 페르메이르에 더 가깝단다."

민석에게 이야기를 건네면서 계속 표정을 살폈다. 아무도 원망하지는 못하고 있지만, 속으로는 무척이나 실망한 것이 얼굴에 드러났다.

"페르메이르는 대부분 등장인물이 한두 명 정도 있는 실내를 많이 그렸단다. 밖에서 창문을 지나 방까지 은은하게 들어오는 빛을 묘사하는 섬세함이 독특해서, 그래서 꼭 보고 싶었는데.「진주 귀걸이를 한 소녀」에는 창문도 빛도 다른 그림만큼 많진 않지만, 뭔가 그 그림은 독특한 느낌을 준단 말이야……."

「진주 귀걸이를 한 소녀」에서는 페르메이르가 선호했던 노란색과 푸른색이 빛나는 조화를 이루며, 인물의 고고하고 아름다운 성품이 절제된 감성으로 드러나 있다. 오묘한 미소와 맑고 투명한 표정이 인상 깊은 초상화이다. 누군가가 방금 이름을 부르기라도 한 듯 왼쪽 어깨너머로 살며시 돌아보는 그녀의 눈빛은 무언가를 간절히 말하고 싶은 듯하다. 살짝 벌어진 촉촉한 입술은 사랑에 빠진 것 같고, 보는 이를 유혹하는 듯 묘한 매력을 느끼게 한다.

왼쪽에서 들어오는 은은한 빛은 소녀의 이마에 스며들어, 눈망울과 입술을 지나 마지막에 진주 귀걸이에 다다르고 있다. 소녀의 얼굴은 뚜렷한 윤곽을 보이진 않지만, 귀걸이에 녹아 있는 빛으로 인해서 아름답게 느껴진다. 화면의 어두운 부분에서 빛나는 진주 귀걸이는 작품 전체의 빛을 사로잡고 있다. 귀걸이는 소녀의 허영심을 상징할 수도 있고, 반대로 순결함을 상징하는 것일 수도 있다. 더없이 맑고 깨끗해 보이는 소녀가 은은한

헤이그
HAGUE

마우리츠하위스
미술관

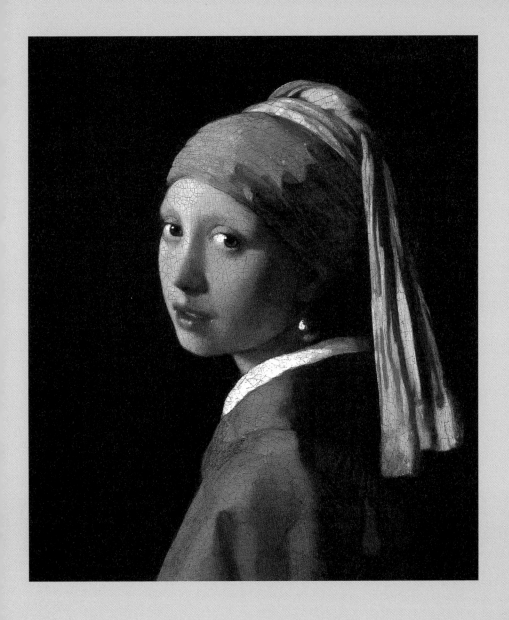

요하네스 얀 페르메이르, 「진주 귀걸이를 한 소녀」, 캔버스에 유채, 45×39cm, 1665~67,
마우리츠하위스 미술관, 헤이그

어둠 속으로 녹아드는 이 그림을 어떻게 해석할 것인지는 그림을 보는 우리들의 몫이다.

"근데요, 아빠. 화가는 자주 발표하는 작품에 따라서 초상화가, 풍경화가 이렇게 나누던데, 페르메이르는 뭐라고 해야 돼요?"

민석은, 수첩에 무엇인가를 조금 적는 듯하더니 손을 멈추고 나를 보며 물었다. 나는 조금 당황했다.

"글쎄다. 그를 초상화가라고 부르기도 하지만 엄밀하게 페르메이르는 초상화가도 풍경화가도 아니라고 생각해. 페르메이르가 그린 풍경화는 두 점뿐이고 「델프트의 풍경」이 그중 한 점이니까, 그를 정의하기엔 남아 있는 그림이 좀 부족하지 않을까?"

소설가 트레이시 슈발리에는 우연히 이 그림을 보게 되었고, 그림에 빠져들어서 20여 년간 이 그림 포스터를 자신의 방에 붙여놓았다고 한다. 그리고 '이 소녀는 누구일까? 페르메이르는 왜 이 소녀를 그렸을까?' '소녀는 무슨 생각을 하고 있을까?' 같은 의문을 품고 소설을 쓰기 시작했다. 결국 17세기 네덜란드 델프트 지방에 대한 고증과 미술사 지식을 바탕으로, 실존 인물 페르메이르와 가상 인물 하녀 그리트의 절제되고 애틋한 사랑 이야기를 발표했다. 그것이 바로 소설 『진주 귀걸이를 한 소녀』이다. 이 소설은 곧 세계적인 베스트셀러가 되었고, 한국에서도 2003년에 베스트셀러로 선정될 만큼 많은 사람들의 사랑을 받았다. 또한 피터 웨버가 감독한 동명의 영화가 2003년 개봉되었다. 이 영화는 「진주 귀걸이를

헤이그
HAGUE

마우리츠하위스
미술관

한 소녀」가 페르메이르의 그림 중에서 가장 유명한 그림이 되도록 도와주었다.

"저의 내면을 보셨군요." 영화 「진주 귀걸이를 한 소녀」에서 하녀 그리트가 캔버스에 담긴 자신의 모습을 본 순간 고백하듯 던진 말이다. 내면을 묘사한다는 것은 누구나 쉽게 할 수 있는 일이 아닐 것이다. 약 300년 전 소녀의 그림을 그린 요하네스 얀 페르메이르와 그림을 바탕으로 아름다운 소설을 써낸 트레이시 슈발리에, 그 아름다운 소설을 바탕으로 그림 같은 영화를 만든 피터 웨버. 그들은 모두 자기만의 「진주 귀걸이를 한 소녀」를 발표했지만, 이들의 가장 큰 목표는 인간의 내면을 그려내고자 하는 것이 아니었을까?

Oh, dear! Pearls again?
Try diamonds and make her *really* smile!

BEAVERBROOKS

art in ads 9★ 다이아몬드 광고에 사용된 「진주 귀걸이를 한 소녀」

영국의 보석 회사인 비버브룩에서는 「진주 귀걸이를 한 소녀」의 귀에 진주 귀걸이 대신 다이아몬드 귀걸이를 그려 넣고, 오묘한 그 미소를 더욱 환한 미소로 바꿔서 다이아몬드 광고에 이용했다. 현재 이 작품은 "타국에서 페르메이르의 작품전이 열리더라도 「진주 귀걸이를 한 소녀」만큼은 국경선 밖으로 내보내지 않겠다"라는 말이 있을 정도로 네덜란드를 대표하는 중요한 작품 중 하나로 사랑받고 있다.

예수를 담아낸
그림들을 찾아서

열심히 운전해서 도착한 곳은 룩셈부르크의 수도인 룩셈부르크이다. "나라 이름도 룩셈부르크, 수도 이름도 룩셈부르크." 민석은 뭐가 그렇게 재미있는지 낄낄대며 웃는다. 룩셈부르크 공항 근처 이비스 호텔로 들어갔다. 그동안의 습관 때문에 자연스레 들어가게 되었는데 나중에 생각해보니 마치 우리가 이 호텔과 장기 계약이라도 되어 있는 것 같았다. 그런데 이곳 관리인의 불어 속도가 너무 빨라서 알아듣기가 힘들었다. 게다가 이 집 주인과 그 딸인지 부인인지가 우리 앞에서 말싸움을 하고 있어서 정신이 하나도 없는 통에 관리인이 무슨 말을 했는지 자세히 물어볼 엄두가 나지 않았다. 그래서 일단 하룻밤을 묵겠다고 하고 체크인했다.

다음 날 아침 우리는 자동차로 스트라스부르를 거쳐 프랑스 동쪽 알자스 지방의 콜마르에 도착했다. 우리가 향한 곳은 '이젠하임 제단화'가 있

룩셈부르크
LUXEMBOURG

운터린덴
박물관

는 운터린덴 박물관이다.

그림을 펼치면 그 안에 또 그림이!

자동차를 주차하고 걸어가, 운터린덴 박물관에서 마티아스 그뤼네발트의 '이젠하임 제단화'가 분해돼서 하나씩 설치된 것을 보았다. 입구 벽에 제단화 축소판이 준비되어 있어서 민석에게 제단화 구조를 설명해주었다.

"제단화는 아래쪽 제대 위에 본 그림이 있고, 좌우에 다른 그림이 하나씩 있어. 본 그림을 펼치면 한 가운데 조각품이 나오는 것으로 현재는 세 부분으로 나뉘어 전시되어 있어. 열린 상태에서 중앙은 성모자와 천사, 좌우는 성고聖告와 부활을 의미해. 날개 부분을 열면 성안토니우스의 유혹 등이 모두 아홉 개 장면으로 그려졌단다. 총 아홉 장의 유화와 한 개의 조각상으로 구성되어 있고, 정상적으로 닫혔을 때의 크기는 너비가 3미터야. 원래는 안토니오 수도원이 운영하던 이젠하임 병원 예배당의 제단을 장식했던 것으로 알려져 있지."

본격적으로 박물관 안으로 들어가 제단화의 분리된 모습을 하나씩 바라보며 그뤼네발트의 독특한 표현에 대해 이야기했다.

"'이젠하임'은 르네상스 시기의 가장 극적인 걸작 중 하나로 여겨지고 있단다. 성령 강림절, 사순절, 부활절 같은 특별한 날에는 제단화의 모든 부분을 공개했어. 촛불이 타오르는 중에 이 제단화가 열리고 사람들이 처음 이 그림을 봤다고 상상해 봐. 정말 예수님의 생애와 영혼을 눈앞에서

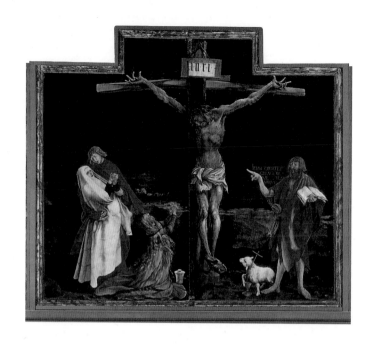

보는 것처럼 생생하게 느낄 수 있었을 거야. 첫 번째 제단화는 「십자가 처형」이야. 중앙에는 십자가에 못 박힌 그리스도가 그려져 있고 그 좌우에 성 안토니우스와 성 세바티아누스가 서 있지."

십자가가 못박힌 그리스도를 보고 민석은 놀라는 것 같았다.

"으, 예수님 모습이 왜 저래요? 너무 끔찍해요."

"십자가에 매달린 예수님의 형상이 이렇게까지 끔찍할 거라고는 생각하지 못했지? 세상에 많은 그림들 중에서도 그뤼네발트만큼 그리스도의 고통을 처절하게 표현한 건 없을 거야."

룩셈부르크
LUXEMBOURG

운터린덴
박물관

"예수님 몸이 상처투성이예요. 근데 손가락은 왜 저렇게 이상해요?"

"아무리 예수님이라도 저런 고통은 참기가 힘들었을 거야. 몸이 극심한 고통을 느끼면 발이 움츠려 들고, 손가락도 뒤틀릴 만큼 힘이 들어간대."

"마리아는 그런 예수님을 보고 기절했나 봐요."

"그래. 사도 요한 역시 이런 잔인한 장면을 차마 눈뜨고 볼 수가 없었는지 마리아를 부축하며 눈물만 흘리고 있구나."

박물관에는 예상보다 꽤 많은 사람들이 있었지만, 모두들 '이젠하임 제단화'에 눈과 마음을 뺏겨 주변이 고요했다.

두 번째 제단화는 「천사들의 연주와 그리스도의 탄생」이다. 성모 마리아의 순결한 잉태와 그리스도의 탄생에 대한 신비롭고 독특한 상징들이 많아 민석에게 설명해주었다.

"그뤼네발트는 현실을 예리하게 관찰하고 그 섬세함을 받아들이는 사람이었어. 그래서 아기예수도 이상화시키지 않고 응석부리는 진짜 아기처럼 사실적으로 묘사했단다. 그리고 아기예수를 바라보는 성모 마리아의 표정에서 어머니만이 느낄 수 있는 모성과 기쁨을 볼 수 있어."

"아빠, 이 그림은 좀 신비로워 보여요. 편안한 느낌도 나고."

"그뤼네발트는 밝고 어두운 부분에 뚜렷한 대조를 두어서 색깔을 더 부각시켰어. 색채의 투명함을 잘 살리려고도 했지. 성모 마리아의 머리 위로 내려오는 성령의 빛이, 이 그림의 독창적인 분위기를 만들고 있단다.

그리고 이 그림이 신비로운 또 한 가지의 중요한 이유가 있지."

"뭔데요?"

"바로 마리아 곁에 놓인 목욕통과 침대들 같은 일상적인 물건이야."

"에이, 아빠, 목욕통이 뭐가 신비로워요?"

"그뤼네발트는 상반된 조형요소를 사용해 작품의 완성도를 높이는 사람이었어. 하늘에선 성령의 빛이 내려오고 곁에선 천사들이 음악을 연주하는 환상적이고 신비로운 절정의 순간에, 현실과 관련 있는 물건들을 그려 넣은 거야. 그래서 이 그림을 보면서 성령의 실체가 사람들의 생활 가까이에 있다는 느낌을 피부로 느끼게끔 했지."

"와, 그러고 보니 정말 그렇네요. 그냥, 작은 목욕통일 뿐인데!"

민석은 그림 구석구석을 더 살펴보았다.

'이젠하임 제단화'는 철저한 사실주의와 후기고딕 양식이 혼합된 제단화이다. 이 제단화를 보려고 전 세계에서 미술 애호가들이 이 조그마한 도시 콜마르로 몰려오고 있다.

1년에 두 번만 열리는 비밀스러운 퍼즐

세계에서 예수를 가장 끔찍하게 묘사한 것으로 유명한 '이젠하임 제단화'는 독일 르네상스의 거장, 그뤼네발트의 대표적인 작품이다. 이 작품은 안토니우스파 수도원이 주문해서 제작된 것으로, 당시 수도원이 운영하던 이젠하임 병원의 예배실에 걸려 있었다. 수세기 동안 이 작품은 고통 받고

룩셈부르크
LUXEMBOURG / 운터린덴
박물관

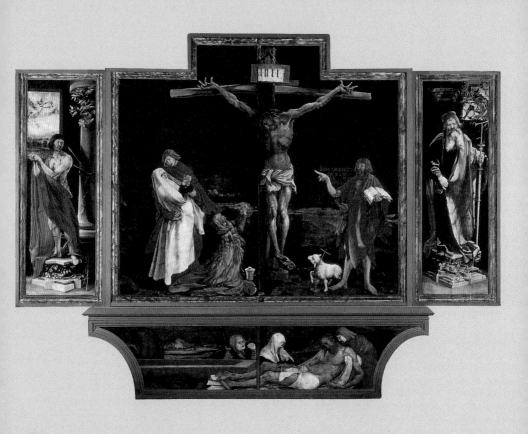

마티아스 그뤼네발트, 닫힌 상태의 '이젠하임 제단화', 336×589cm, 1512~16, 운터린덴 미술관, 콜마르

있는 환자들에게 위로와 기도 그리고 명상의 거룩한 제단으로 여겨졌다.

1511년부터 1515년까지, 5년이라는 시간에 걸쳐 그려진 이 작품의 형태는 다른 제단화들과는 다르다. 이 제단화는 니콜라우스 폰 하게나우가 조각한 목각 제단에 그뤼네발트가 그린 아홉 점의 유화가 '끼워져' 있는 상태이다. 가운데의 본 그림을 열면 새로운 그림이 나오는 형식을 가지고 있으며, 닫힌 상태, 한 번 열린 상태, 완전히 열린 상태로 구분된다.

닫힌 상태에서 가장 먼저 눈에 들어오는 것은 십자가에 못 박힌 예수가 그려진 가운데 패널이다. 예수 왼쪽에는 성 요한이 쓰러지는 성모 마리아를 부축하고 있고, 그 밑에는 무릎 꿇고 기도하듯 두 손을 깍지 긴 마리아 막달레나가 있다. 예수 그리스도의 발에 향유를 붓고 회개한 것으로 유명한 마리아 막달레나는 그녀의 상징인 향유가 담긴 옥합을 발밑에 두고 있다. 성인이 아닌 보통 사람으로 간주된 그녀는 다른 등장인물보다 더 작게 그려졌다. 예수의 오른쪽에는 세례자 요한과 희생을 상징하는 어린 양이 있다. 세례자 요한의 옆에는 요한복음 3장 30절인 "그분은 높아지시고 나는 낮아져야 한다illum oportet crescere me autem minui"라는 뜻을 가진 라틴어가 쓰여 있다.

닫힌 상태의 오른쪽 날개에는 안토니우스파의 창설자인 안토니우스 성자가, 왼쪽 날개에는 흑사병의 보호성자인 세바스티아누스 성자가 그려져 있다. 안토니우스는 '이젠하임 제단화'에 여러 번 등장하는 인물이다. 모든 수도자와 은둔자들의 아버지로 불리는 그는 각종 전염병을 치유한

성인으로 유명했고, 그의 유골이 있는 이젠하임 병원에는 유럽 각지의 환자들이 몰려들었다고 한다. 로마 제국의 근위대 장교였던 세바스티아누스 성자는 사형 선고를 받은 두 기독교 교인을 도우려다 발각되어 사형선고를 받았다. 사형 집행 도구는 화살이었는데, 그는 화살을 맞고도 죽지 않았다. 태양의 신인 아폴론이 쏜 화살 때문에 흑사병이 발병한다고 믿었던 로마 사람들은 그 이후 화살을 맞고도 죽지 않은 세바스티아누스 성자를 흑사병의 보호성인으로 여겨 추앙했다. 맨 아래 있는 그림의 주제는 십자가에서 내려진 예수이다. 온몸 가득한 가시 자국과 굵은 못이 박혔던 발등의 상처는 예수가 당했던 고통을 사실적으로 표현하고 있다. 맨 왼쪽이 마리아 막달레나, 그리고 그 옆에 성모 마리아가 그려져 있다.

한 번 열린 상태에서 제단화를 보면, 가운데에 있는 가장 큰 그림은 두 가지 주제를 담고 있다. 패널 왼쪽은 천사들의 연주, 오른쪽은 아기예수의 탄생이다. 왼쪽 날개의 그림은 천사가 마리아에게 내려와 예수의 탄생을 이르는 수태고지를 주제로 하고 있으며, 오른쪽 날개의 그림은 예수의 부활이 주제이다. 독실한 가톨릭 신자였던 그뤼네발트는 예수의 부활을 초현실적인 분위기로 표현했다. 활짝 열린 관 뚜껑 위에 빛나는 예수가 당당히 서 있고 로마 병사들은 그 빛에 눈이 부셔 쓰러져 있다. 첫 번째 그림에서 온몸이 상해 있던 예수의 살갗이 이 그림에선 우유처럼 희고 곱다. 당시 이젠하임의 안토니오 수도원의 환자들은 대부분 사람의 신경을 파괴하고 손과 발이 썩어 들어가는 흑사병에 시달리고 있었다. 인간의 육체로 고

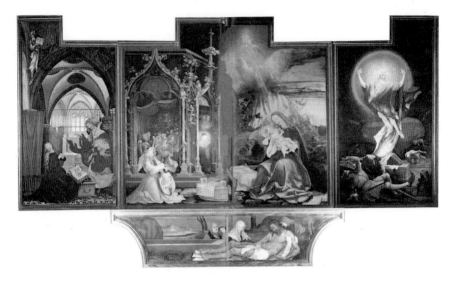

한 번 열린 상태의 '이젠하임 제단화'

통받던 예수가 신으로 부활하는 장면을 보면서 흑사병 환자들은 자신의 병이 나을 것이라는 희망을 가질 수 있었을 것이다. 그리고 환자들이 제단화를 보고 이런 희망을 갖게 하는 것이 작가인 그뤼네발트의 의도였을 것이다. 이 극적인 장면 구성에서 그뤼네발트의 천재성을 엿볼 수 있다.

마지막으로 두 번째 그림을 열어젖히면 이젠하임 제단화가 '완전히 열린 상태'가 된다. 완전히 열렸을 때, 본 그림이 있어야 할 가운데에는 조각품이 있다. 1490년경 알자스 지방의 나무 조각가인 하게나우의 작품으로 왼쪽부터 아우구스티누스 성자, 안토니우스 성자, 히에로니무스 성자 순서로 앉아 있다.

록셈부르크
LUXEMBOURG

운터린덴
박물관

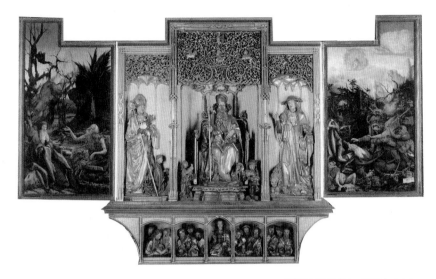

맨 아래의 조각은, 첫 번째 제단의 그림을 열어젖히면 나오는 것으로 예수와 열두 제자들이다. 양쪽 날개 그림에서, 왼쪽은 「성 바오로와 성 안 토니오의 만남」이며 오른쪽은 「안토니우스 성자의 유혹」이다. 20세기를 대표하는 신학자 파울 틸리히는 "이 그림이 기독교 작품 중 최고의 종교 적 작품"이라고 평가했다. 또 다른 신학자 칼 바르트는 "'이젠하임 제단 화'는 요한복음의 요약"이라고 말하며, 첫 번째 본 그림인 「십자가에 못 박힌 예수」의 사본을 죽을 때까지 책상 위에 걸어두었다고 한다.

환경을 생각하는 마음

스위스로 들어갈 때 고속도로를 이용하려면 통행료 1년치를 미리 지불해야 한다. 금액은 스위스 프랑으로 40프랑한국 돈으로 4만 6,000원정도 정도였다. 한국의 제도와 비교하면 조금 너무한다는 생각이 들었다. 하지만 여러 차례 스위스를 방문할 사람들에게는 편리하고 저렴한 방법이겠지.

우리는 바젤 시 외곽에 있는 호텔을 찾기로 했다. 이곳에 오기 전 여행 관련 책과 블로그를 뒤적이다 스위스만의 특별한 문화를 하나 알게 됐다. 스위스 사람들은 정차 중인 차가 시동을 켜고 있으면 매연을 뿜으니 시동을 끄라며 손이나 발로 차를 툭툭 치고 간다는 것이다. 우리나라에서는 말도 안 되는 무례한 행동이지만, 환경을 생각한다는 점에서 참 적극적인 모습이라는 생각이 들었다. 그래서 누군가 나타날까 봐 불안했던 우리는 아무도 없을 때도 얌전히 시동을 끄고 있었다.

바젤의 거리를 걷다

주일 아침이 되었다. 바젤 시에 사는 지인으로부터 우리가 묵고 있는 곳에서 조금 떨어진 곳에 교회가 있으니 예배를 드리고 싶으면 가보라는 연락을 받았다. 우리는 11킬로미터를 달려서 목적지에 도착했다. 그런데 교회 문이 굳게 잠겨 있다. 그리고 프랑스어와 독일어로 된 안내문만 유리창에 붙어 있었다. 프랑스에서 유학을 할 때도 겪어본 적이 있는데 유럽의 목사님들은 여름에는 대부분 교회를 잠가 놓고 휴가를 다닌다. 아마 이곳 목사

님도 그런 것 같다. 안내문에는 이렇게 쓰여 있었다.

"4주간 교회에 예배가 없으니 인근의 다른 교회에서 예배를 드리십시오."

우리는 주일 예배를 포기하고 그 앞에서 사진 몇 장만 찍었다. 오늘은 주일이라 그런가? 웬지 마음에 여유가 생긴다.

바젤 미술관에 가기 위해 발걸음을 옮겼다. 시내에 도착하니 그 유명한 탱글리 분수가 보였다. 스위스의 유명한 키네틱 아티스트인 장 탱글리가 만든 이 분수는 바젤 시내 한복판에서 개구쟁이처럼 물을 쉬지 않고 이리 저리 쏘아대고 있었다. 바젤 미술관이 가까이 있을

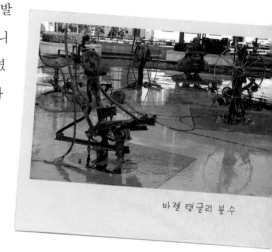

바젤 탱글리 분수

것이라고 생각하고 남은 시간을 근처 동물원에서 보내기로 했다. 영걸이 어떤 책에서 읽었다는데 바젤 동물원은 스위스에서 관광객이 두 번째로 많은 곳이라고 한다. 우리는 영화에서나 보던 다채롭고 환상적인 동물이 있을 것이라는 기대에 마음이 한껏 부풀었다. 그런데 동물원 앞 주차장의 규모부터 조금 수상하다.

"아빠, 여기 너무 작아 보이는데요?"

원래 바젤 동물원은 고릴라, 인도 코뿔소, 아프리카 코끼리 같은 진귀한 동물들이 잘 번식하여 명성이 높은 곳이다. 하지만 오늘따라 동물들이 안쪽에 들어가 잠만 자고 있다. 결국 우리는 기린 다섯 마리와 아주 키 작은 코끼리 네다섯 마리 정도를 보았을 뿐이다. 동물에게 이런저런 혼잣말을 건네던 민석이가 걷는 속도가 느리고 기운이 없어 보인다. 영화에서나 볼 수 있는 장관을 기대한 것은 아니었겠지만, 한국에 있는 동물원과 크게 다르지 않아서 조금 실망했나 보다.

다시 부지런히 바젤 미술관을 찾아서 걷기 시작했다. 한참을 걸었더니 바젤 미술관에서 열리는 기획전시회의 포스터와 플래카드가 보인다. 우리를 지나치는 노부부에게 포스터를 가리키면서 이곳이 어디냐고 물었더니 아주 친절하고 자상하게 가르쳐 주었다. 그리고 돌아서는 우리의 등 뒤에다 "바젤에서 멋진 시간을 보내"라고 응원해 주었다. 오랜만에 기품 있는 노인들을 만난 것 같아서 흐뭇했다.

"아빠 저 할아버지, 할머니는 꼭 영화에 나오는 사람들 같지 않아?"

기운 빠져 있던 민석의 얼굴에 생기가 다시 돌아오는 듯했다.

화가의 메시지

바젤 미술관은 유럽 최초의 시립 미술관으로 유명한 곳으로 1662년 개관했다. 이 미술관은 독일의 유명한 화가 한스 홀바인의 걸작들을 다수 보유하고 있는 것으로도 잘 알려져 있다. 미술관 안에서 우리는 평상시 미술관

바젤
BASEL

바젤
미술관

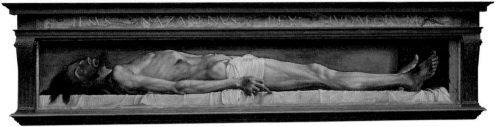

한스 홀바인, 「무덤 속 그리스도의 주검」, 나무판에 유채, 30.5×200cm, 1521, 바젤 미술관, 바젤

에 들어가면 하던 대로 조그마한 목소리로 "목표물을 찾아라!"라고 외쳤다. 오늘 볼 그림은 한스 홀바인의 「무덤 속 그리스도의 주검」이다.

"여기 있어요, 이쪽이에요."

그림 찾는 데 익숙해진 민석이가 생각보다 빨리 2층 한쪽 끝에서 작품을 찾았다. 미술관이기 때문에 마음껏 목청도 못 높이고 잔뜩 흥분한 민석의 얼굴을 보고 잠깐 웃음이 났다.

한스 홀바인의 「무덤 속 그리스도의 주검」 앞에 서서 나는 민석에게 어째서 예수의 모습이 이토록 앙상하고 썩어가는 육신으로 표현되었는지에 대해 이야기해주었다.

"홀바인은 16세기 독일 사람인데, 그때는 가톨릭이 부패하고 있었던 때였어. 그래서 가톨릭에게 경종을 울리고자 예수의 육신을 오히려 외롭고 초라한 모습으로 그려냈다고 해. 예수는 신에 대한 믿음과 인간에 대한 깊고 진실한 사랑을 실천했지. 그는 인간을 위해서 죽음과 고통을 마다하

지 않았단다. 인간에 대한 사랑을 실천했기에 모순적으로 그의 육신은 사람들의 의심과 이기심으로 이토록 처참히 망가졌지. 하지만 홀바인은 이런 예수의 육신을 신성화하지 않고, 오히려 더 비참하고, 버려진 육체로 표현했어. 왜 그랬을까?"

"음, 가톨릭을 자극하려는 것 아니에요? 화 나라고? 가톨릭이 예수를 왜 이렇게 그렸냐고 따지거나 법정에 세우면, 홀바인이 그때 가톨릭 대표에게 하고 싶은 말을 하려고 일부러 그런 것 아닐까요?"

"아, 그렇게 생각할 수도 있겠구나. 하지만 아빠 생각에는 인간의 교만함과 오만함에 예수 죽음의 진정한 의미가 흐려졌다는 것을 상징하기 위해 이렇게 그린 것이라고 생각하는 게 조금 더 가까울 것 같은데."

"그 얘기를 들으니까, 처음에는 불쌍하게만 보였던 예수님이 지금은 좀 슬퍼보이네요. 사람들을 위해서 돌아가셨는데……."

홀바인은 반어적으로 예수의 망가진 육체에 예수의 위대한 영혼을 담아 놓았던 것이다.

우리는 3층으로 이동했다. 피카소, 샤갈, 몬드리안 등 유명한 걸작들이 우리를 감동시켰다. 설마 여기서 이런 여러 대가들의 그림들을 보게 될 줄은 생각도 못했다. 영걸은 이 멋진 소장품들을 카메라에 담으려고 했지만 바젤 미술관에서는 사진 촬영이 엄격히 금지되고 있었다. 작품들이 미묘한 빛이나 습도, 열기에 의해서도 변질될 수 있기 때문이다. 우리는 아쉬운 마음을 누르고 바젤 미술관의 규칙을 지키기로 했다. 작품들이 모두

를 위해 오래도록 남을 수 있도록 관람객의 배려가 필요하다는 것을 이제는 민석도 정확하게 알게 된 것 같았다.

예수님께서 이렇게 돌아가시다니!

「무덤 속 그리스도의 주검」에 나타난 예수의 모습은 우리가 생각하는 예수의 모습과는 너무 달라 무척 낯설다. 이를 이해하기 위해서는 당시 시대적 상황과 작가가 그림에 숨겨 놓은 의도에 주목할 필요가 있다.

한스 홀바인은 르네상스 시대를 대표하는 화가들 중 한 명이다. 그가 스위스 바젤에서 작품 활동을 하던 중 종교개혁이 일어났다. 종교에 관련된 작품 수요가 급격히 줄어들어서 많은 화가들이 경제적 어려움에 처하게 되었다. 한스 홀바인은 시류에 부합하여 다른 일을 찾다가 초상화를 그리기 시작했다. 일거리를 찾아 영국으로 건너간 그는 당시 최고 지성인으로 꼽힌 에라스무스와 친분을 쌓았고, 그의 추천으로 영국왕실의 궁정화가가 된다. 그러나 당시 영국 왕 헨리 8세는 성격이 불같고 독재적 성향이 강한 지도자였다. 왕의 비위를 맞추며 궁정화가의 직책을 유지하는 것은 어려운 일이었으나 한스 홀바인은 헨리 8세를 그가 원하는 모습으로 표현하여 자신의 입지를 확고히 다졌다.

이런 시대적 배경에서 그리스도의 모습을 썩어가는 시체로 담아낸 한스 홀바인의 의도를 읽어낸다는 것은 조금 난해한 과제 같다. 무엇이 신성한 그리스도를 이렇게까지 끔찍한 모습으로 표현하게 했을까? 대부분의

한스 홀바인, 「헨리 8세의 초상」,
나무에 유채, 28×19cm,
티센 보르네미사 미술관, 마드리드

그리스도의 주검을 담은 그림들은 성스럽고 평온하게 잠든 모습을 보여준다. 그리고 주위에는 많은 사람들이 그를 경배하고 추모하며 둘러싸고 있다. 그러나 한스 홀바인이 표현한 그리스도의 모습은 주검이라기보다는 시체에 더 가깝다. 실제로 한스 홀바인은 라인 강에서 시체 한 구를 건져내어 이 그림의 모델로 삼았다고 한다. 이 그림의 크기는 세로 30.5센티미터, 가로 200센티미터로 사람의 크기와 비슷하여, 눈앞에서 시체를 보는 기분이 들 정도이다. 조금 더 그림을 면밀히 살펴보면 눈을 감지 못한 채 손과 발이 썩어가고 있는 그리스도의 모습이 그대로 묘사되어 있다. 창에 찔린 상처와 못 자국을 볼 때 우리는 실패한 인간의 비참한 마지막 모습을 떠올리게 된다.

러시아 소설가 도스토옙스키와 그의 아내가 여행을 하던 중 우연히 「무덤 속 그리스도의 주검」을 지나치게 되었다. 그림을 감상하던 그녀는 남편인 도스토옙스키가 곁에 없다는 것을 깨닫게 되었다. 그녀가 남편을

찾아냈을 때, 그는 그 작품 앞에서 시선을 떼지 못하고 멍한 표정을 짓고 있었다. 아내가 다가가자 한참을 작품 앞에 서 있던 그는 "이 그림은 어떤 사람의 신앙을 잃게 할 수도 있겠어"라고 말했다고 한다. 그의 아내가 걱정스런 눈으로 그를 보았을 때 그는 혼잣말처럼 다시 "결국 아름다움이 우리를 구원할 거야"라고 말했다고 한다. 이 작품이 그의 소설 『백치』에서도 언급될 만큼 도스토옙스키에게는 충격적이었던 것이다.

실제로 이 그림이 그려진 시기에 가톨릭은 몹시 부패하여 예수 그리스도를 자신들의 이익을 위한 도구로 이용했다. 그들은 예수의 성스러움을 강조하며, 교황의 위치와 그 힘을 이용해 그들만의 막강한 권력을 누렸다. 개인의 이익을 위해 민중을 위한 종교의 뜻을 세우지 않았기 때문에, 그는 구세주 예수의 화려한 영광만을 강조하는 가식에 경종을 울리고자 이 그림을 그린 것이다.

이 그림은 당시 가톨릭 세력이 잊고 있는 또 하나의 진실을 보여주기 위한 극단적인 조치였다. 정말로 한스 홀바인이 그리고자 했던 것은 처참한 시체와 썩어가는 손발이 아니다. 그는 성스럽고 평온한 모습의 예수에게서는 결코 느낄 수 없는 또 다른 진실, 즉 그가 진정한 진리와 사랑을 위해 얼마나 큰 희생을 했는지를 말하고 싶었다. 다른 작품에서는 볼 수 없던 예수의 진실한 모습이 한스 홀바인의 그림에선 더욱 선명하게 빛난다.

"민석아, 당시의 종교 권력자들이 이 그림을 처음 봤을 때 기분이 어땠을까?"

"잘은 모르지만, 먼저 화가에게 화가 났을테고 그 다음엔 예수님에 대해서 생각해봤을 것 같아요."

"나도 그렇게 생각해. 마음이 무척 불편했을 거야. 진실이란 찔리는 구석이 있는 사람들에게는 불편한 것이거든. 홀바인이 이렇게 떡하니 예수님의 사실적이고 처참한 주검을 그렸을 땐, 눈 가리고 아웅 하던 종교 권력자들도 현실을 직시할 수밖에 없었겠지?"

"이렇게 많이 생각하고 그림을 그린 걸 보면, 홀바인은 예수님을 아주 좋아하던 사람이었나 봐요."

바젤 미술관을 나와 시내를 구경하며 위풍당당한 바젤 대성당을 보게 되었다. 1019년에 세워진 당시에는 로마네스크 양식이었으나 1356년 화재와 지진으로 무너져, 1365년에 고딕 양식으로 재건되었다고 한다.

대성당 아래쪽으로 내려가서 줄을 달아서 끄는 특이한 보트를 타고 라인강을 건넜다. 한강과 비슷한 폭이었는데 사람들이 수영으로 물살을 타고 따라 내려가고 있었다. 제주도 해녀들이 가지고 다니는 것과 비슷하게 생긴 고무통에 옷을 넣고서 물살의 흐름을 따라 목적지에 도달하면 옷을 다시 갈아입고 올라온다고 한다. 물살이 빠르고 위험해 아무나 할 수 있는 것은 아니고 수영 실력이 검증된 사람들만 허가증을 받아서 할 수 있다고 했다. 우리는 그 사람들을 구경하다가 피식 웃었다. 새로운 세상 같았다.

동화 같은 탱글리 미술관

우리는 탱글리 미술관으로 향했다. 바젤에 세워진 탱글리 미술관은 예술가 장 탱글리 Jean Tinguely, 1925~91의 업적을 기리기 위해 그의 고향에 세워진 미술관이다. 탱글리는 스위스의 키네틱 아트 및 신사실주의 현대 조각예술을 대표하는 인물이다. 그는 움직이는 작품, 혹은 부분적으로 움직이는 예술작품을 만들어 기계의 순기능과 역기능 사이의 모순을 비판했다. 사물을 해체한 후 다시 조립하는 것이 그의 방식 중 하나인데, 그의 손을 거쳐 간 것들은 무엇이든 생명력을 갖고 새롭게 태어났다.

탱글리 미술관에는 그의 생애 중 후반기에 해당되는 1950년 이후의 작품 50여 점과 환상적이고 유쾌한 100여 점의 그림들이 전시되어 있다. 그를 기리는 탱글리 미술관도 그를 닮아 밝고 유쾌한 분위기가 흐른다. 아이들뿐만 아니라 어른들도 동화 같은 세계를 체험할 수 있다. 미술관 안에는

전기모터로 움직이는 각종 조각품과 소리 · 속도 · 움직임 · 회전 등 다양한 요소가 결합된 작품들이 전시되어 있다. 미술과 관람객이 하나가 되는 공간이다.

밤에 본 탱글리 미술관
photo ⓒ Fabrices

탱글리 미술관이 세계적으로 사랑받는 많은 이유 중 하나는 이 미술관을 스위스 출신의 세계적인 건축가 중 한 명인 마리오 보타Mario Botta가 지었기 때문이다. 우리나라의 삼성미술관 리움과 강남 교보타워가 바로 마리오 보타의 작품이다. 그는 건축물을 기하학적인 형태로 해체시키고 재배열해서 예술적으로 새로운 질서와 아름다움을 창조해냈다. 마리오 보타의 건축 작업은 장 탱글리의 작품세계와 닮아 있는 듯하다. 탱글리 미술관의 외부는 주변의 자연환경과 조화를 이루도록 만들었고, 내부는 넓은 공간과 많은 창문을 사용해 자연과 예술작품 그리고 관람객이 조화를 이룰 수 있도록 만들어졌다.

민석이만 미술관에 입장시키고, 나와 영걸은 피곤을 달래러 박물관 밖에 있는 벤치에서 푸른 하늘과 그림 같은 구름을 감상했다. 여행 내내 그림에 집중했기 때문인지 우리는 만약 이 풍경을 어떤 화가가 그렸을 때 제일 낭만적일지, 어떤 화가가 그려야 지금 이 아름다운 풍경이 다른 느낌으로 완전하게 바뀔지 이야기를 나누다 스르륵 잠이 들었다. 어느새 탱글리

바젤
BASEL

탱글리
미술관

미술관 관람을 마친 민석이가 우리를 깨웠다.

"아빠, 아빠! 미술관인데 작품들이 막 움직였어요! 가만히 있다가 발로 눌러야 움직이는 것도 있고요, 기계가 판을 잡고 있는데 사람이 종이를 움직여서 그림을 그리기도 해요. 웃기죠? 다음에 여기 또 오고 싶어요!"

민석의 목소리만 들어도 얼마나 재미있었는지 짐작할 수 있을 정도다.

"근데, 그건 뭐니?"

민석의 옷에 못 보던 배지가 붙어 있다.

"아, 이거요? 이 미술관 티켓이래요. 아이디어 좋죠?"

민석은 옷깃에 달아 놓은 배지를 앞으로 조금 내보이며 흥분을 감추지 못했다. 이 미술관이 소소한 것 하나하나에도 얼마나 신경을 쓰는지 알 수 있었다. 스위스에서도 바젤이 특히 디자인으로 유명한 곳이고 좋은 학교와 회사들이 모두 이곳에 집중되어 있어서 자연스레 창의성이 곳곳에서 발휘되는 듯하다.

"민석, 그림 보러 다니는 게 좀 힘들지?"

"약간…… 차 타고 멀리 가는 게 좀 힘들어요. 멀미해서. 근데, 이제는 그림 보는 게 재미있어요. 머리 아픈 것도 조금이지만 덜한 것 같고요."

차를 타고, 바젤의 숙소로 돌아왔다. 숙소 예약이 다른 때보다 수월해서 여행 중 처음으로 걱정 없이 편안히 쉴 수 있었다. 앞으로의 여행도 오늘처럼 여유롭고 편안하면 좋겠다고 생각하다 잠이 들었다.

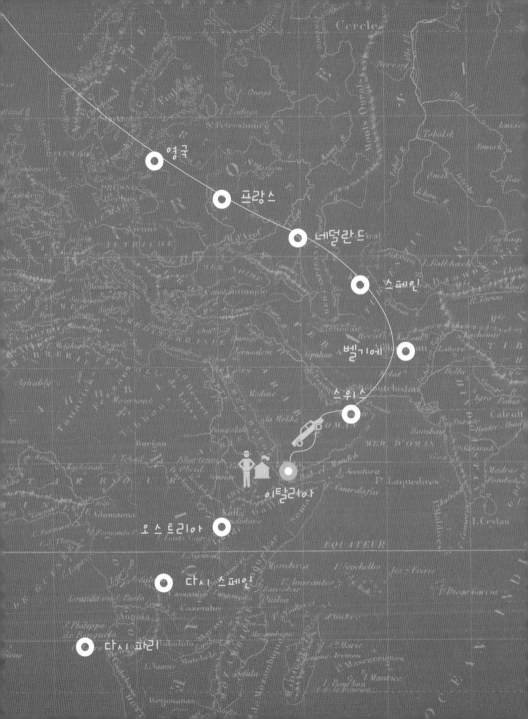

이탈리아에서
그림을 읽기
시작한 민석

MILANO-VENEZIA
-FIRENZE-ROMA
-NAPOLI -SICILIA

멀고도 험난한 밀라노 가는 길

밀라노로 가는 길은 만만치 않았다. 스위스 국경지대에서 알프스 산속으로 접어들기 시작하자, 계속 커브를 틀며 운전해야 할 정도로 길이 구불구불하다. 어느새 클러치를 밟는 왼발이 저릴 정도가 되었다. 민석이 멀미를 심하게 했다. 꼬불꼬불한 도로를 자동차로 기어가듯 천천히 올라갔다. 영걸은 알프스 산 정상에서 풍경 사진을 찍기 위해 평상시처럼 반팔에 반바지 차림을 한 채 잠깐 차 밖으로 나갔는데 달랑 한 장 찍고는 "어이구, 추워" 하며 황급히 차로 돌아왔다. 자동차의 내부 온도계는 영상 9도를 가리키고 있었다. 춥다고 생각할 온도는 아닌 것 같은데 급격한 기온 변화에 몸이 적응을 못하나 보다. S자 길을 한참을 내려와 이탈리아의 코모 호수 근처 캠핑촌에 차를 주차하고 보니 땀이 났다. 민석은 도착하자마자 주변의 다른 또래들처럼 옷을 벗어제꼈다. 민석은 유럽 사람들이 시도 때도 없이 웃통을 벗고 일광욕하는 것이 멋있어 보인다고 했다.

밀라노 외곽에 위치한 이비스 호텔에 도착했다. 예약 없이 가보았는데 처음 만난 이탈리아 직원이 능숙하게 영어도 잘하고 친절해서 마음이 푹 놓였다. 그의 친절함에 의지해 다음 목적지 베네치아에 있는 이비스 호텔 예약이 가능한지, 우리를 위해 예약을 대신 해줄 수 있는지 부탁해 보았다. 그는 베네치아 도시 안에는 같은 체인 호텔이 없다며 인근 파도바라는 도시의 호텔을 추천해 주었다. 그가 직접 전화하고 인터넷으로 예약 번호까지 뽑아주어 모든 것이 간단히 해결되었다. 이탈리아인의 친절함에 놀랐다. 예전에 이탈리아에 광고 촬영을 다니며 느꼈던 이탈리아 사람

들은 상당히 불친절하고 거래할 때는 항상 정직하지 않았는데 이 사람 때문에 그 생각이 많이 바뀌었다. 관광문화의 기본적이며 중요한 첫 걸음 하나를 깨달을 수 있었다.

짐을 풀고 지하철로 시내의 두오모 광장으로 이동했다. 성당 일부가 공사 중이라 장막으로 가려져서 조금 아쉬웠다. 민석은 이탈리아에서는 소매치기 집시들이 많다는 이야기를 듣더니, 만약 집시가 다가온다면 어떻게 혼내줄 것인지 열심히 궁리하고 있었다. 심지어 자신이 영어로 말하면 그들이 알아들을지 걱정하고 있었다.

저녁에 민석과 나는 「최후의 만찬」 벽화가 있는 산타마리아 델레 그라치에 성당에 미리 가 보았다. 내일 아침 일찍 도착해야 하므로 사전 답사를 해보자는 생각에서였다. 그런데 어두컴컴한 밤이라 위치 파악이 어려웠다. 10여 분을 걸어 성당에 도착했다. 장소 확인 후 시간에 맞춰 일찍 나와야겠다고 다짐하며 숙소로 걸음을 돌렸다. 낯선 땅에서 맞는 밤은 우리를 무력하게 만드는 것 같았다. 지하철에서 내려 숙소까지 걷는 거리가 천릿길처럼 느껴졌다. 우리는 노래를 흥얼거리기 시작했다. 왠지 호락호락해보여서는 안 되겠다는 생각에 불량스러운 사람인 척 침도 탁 뱉어보고 무서운 눈초리를 하려고 기를 쓰며 걸었다. 그러다 민석과 눈이 마주쳤다. 우리는 입 밖으로 툭 터지는 웃음을 참으며 무사히 숙소까지 돌아왔다.

예약 없이는 들어갈 수 없는 산타마리아 델레 그라치에 성당

산타마리아 델레 그라치에 성당 입장 시각은 아침 9시였으나 우리는 8시 30분경에 도착했다. 각자 지정된 시각에 입장하지 못하면 다시 예약해서 들어오라는 무시무시한 경고문 때문에 정신을 바짝 차리고 서둘렀더니 예정 시간보다 빨리 도착하게 되었다. 그런데 아직 문을 열 시간도 아닌데 성당 앞에 이미 줄 서 있는 사람들이 보였다. 우리는 혹시 조금이라도 일찍 관람할 수 있지 않을까 해서 그쪽으로 걸어가 보았다. 맨 뒤에 선 남자에게 무슨 줄이냐고 물었더니 예약을 하지 않고 왔는데 혹시나 하는 마음에 줄을 서 있는 것이라고 했다. 몇몇 사람들은 기다리다가 예약 없이는 들어갈 수 없다는 소리에 투덜대며 돌아갔다. 9시 정각에 영화 「맨 인 블랙」에서 본부로 들어가는 장면처럼 에어브러시가 있는 유리문을 세 번쯤 통과했다. 박물관 환경을 위해서 먼지를 제거하는 것이라고 한다.

밀라노
MILANO

산타마리아 델레
그라치에 성당

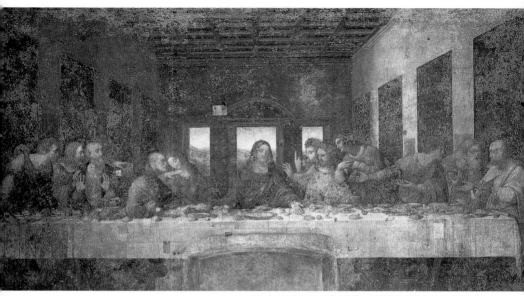

레오나르도 다 빈치, 「최후의 만찬」, 회반죽에 템페라, 460×880cm,
1495~98, 산타마리아 델레 그라치에 성당, 밀라노

레오나르도 다 빈치의 사도

지난 2004년, 소설 『다 빈치 코드』 때문에 전 세계의 주목을 받았던 「최후
의 만찬」은 이미 500년 전에도 큰 화제가 되었던 작품이다. 같은 주제를
다룬 작품은 많지만 레오나르도 다 빈치의 작품은 남달랐기 때문이다. 그
시대 대부분의 그림들은 성스러움을 나타내기 위해 예수님 머리 뒤에 후
광을 그려 넣었는데 레오나르도는 원근법이라는 새로운 개념을 도입하여
자연스럽게 예수님에게 관람객의 시선이 집중되도록 얼굴에 소실점을 잡
았다. 최근에 이루어진 복원 작업 과정에서 예수님의 머리 부분에 못 자국

이 발견되었는데, 레오나르도가 이 부분에 못을 박고 네 귀퉁이에 실을 매달아 배경의 원근법을 적용한 것으로 추정하고 있다.

「최후의 만찬」은 요한복음 13장, 예수님께서 잡혀가기 전날 밤의 만찬을 그린 작품이다. 밀라노의 산타마리아 델레 그라치에 수도원 식당 벽화로 그려졌는데, 그림의 배경이 실제 식당의 구조와 같아서 방이 계속 이어지는 듯한 느낌을 준다. 그 당시 수도승들은 예수님과 함께 앉아서 식사하는 기분을 느꼈을 것이다.

이 그림에서는 성서의 이야기를 그대로 묘사하기보다 그 의미를 해석하여 전달하려는 레오나르도 다 빈치의 시도가 두드러지게 나타난다. 예수님이 "너희 중 하나가 나를 팔리라"라고 말씀하신 순간, 제자들은 놀라움과 서로에 대한 의심 등으로 술렁이며 각각 다양한 반응들을 보인다. 마치 "아니 어떻게 우리 중에 배신자가 있을 수 있지!"라고 말하고 있는 듯하다. 최후의 만찬을 모티프로 한 다른 작품들의 정적인 모습과 비교해볼 때, 생동감이 잘 표현되어있다. 인물들은 앉은 순서대로 왼쪽부터 바르톨로메오, 알패오의 아들 야고보, 안드레아, 시몬 베드로, 유다, 요한, 예수, 제베대오의 아들 야고보, 토마, 필립보, 마태오, 타대오, 성 시몬 순이다. 그리고 요한의 다소곳한 모습을 보고 여자일지도 모른다는 상상력을 발전시킨 소설이 바로 『다 빈치 코드』이다. 요한의 옆에 있는 제자는 예수님을 배반한 가롯 유다이다. 이전의 다른 작품들은 유다를 예수님과 같은 테이블에 앉히지 않고 건너편이나 한쪽 구석에 따로 앉도록 표현했다. 그러나

레오나르도는 유다를 같은 테이블에 앉히되, 다른 인물들과 달리 얼굴에 그림자가 지게 표현했다. 또 유다가 손에 무언가 쥐고 있는 것을 볼 수 있다. 그것은 요한복음 13장 26절에서 예수님이 찍어주신 빵 조각이라는 설도 있고 돈주머니라는 설도 있다. 물론 진실은 레오나르도만이 알겠지만, 두 가지 모두 유다의 죄를 상징한다. 유다는 그 옆에 앉은 베드로의 팔에 밀려 앞으로 기울어지며 앞에 있는 소금 그릇을 엎지르고 있는데, 그 순간을 그림에 반영한 레오나르도의 뛰어난 묘사 능력을 엿볼 수 있다. 또 유다의 등 뒤로 칼을 든 손이 불쑥 나와 있는 것도 볼 수 있다. 이 칼을 든 손은 예전부터 많은 궁금증을 불러일으켰다. 칼을 들고 있는 손의 각도가 해부학적으로 그림 안에 있는 인물 중 하나의 손이 되기에 부적절했기 때문이다. 현재 가장 유력한 설은 그 손이 베드로의 손이며, 쥐고 있는 칼은 식사용 나이프라는 것이다. 최근에 이루어진 복원 작업에서는 베드로의 손처럼 더욱 자연스럽게 보이도록 각도가 약간 조정되었다.이어서 민석에게 작품의 의미와 독특한 점에 대해 이야기해주었다.

"민석아, 1977년까지 사람들은 「최후의 만찬」이 유화라고 생각했단다."

"에? 나도 유화인 줄 알았는데!"

"어이쿠, 아빠가 중요한 이야기를 하마터면 빠뜨릴 뻔 했구나. 「최후의 만찬」은 유화가 아니야. 레오나르도는 염료에 물과 달걀을 섞어서 그림을 그리는 템페라 기법을 사용했어. 템페라 기법은 색이 빨리 마른다는

장점과, 완성되는 그 순간부터 바로 탈색되기 시작한다는 단점이 있지."

"그럼 「최후의 만찬」을 지금도 볼 수 있는 건 달걀 덕분이네요!"

"그래. 사실, 완성된 지 50년이 지난 1556년에 바사리는 『미술가 열전』에서 그림이 너무 많이 훼손되어 희미한 형체 외에는 아무것도 알 수가 없다고 말했어. 그 정도로 훼손이 심했지. 또 식당 안의 습기 때문에 썩은 벽을 보수 공사하는 과정에서 손상도 많이 입었고 말야. 1796년에는 이탈리아를 점령한 나폴레옹의 군대가 식당 건물을 마구간으로 사용하기도 했고, 심지어 제2차 세계대전 중에는 폭격 때문에 건물 일부가 무너지기도 했단다."

"어휴, 우여곡절이 많았네요! 이렇게 레오나르도의 「최후의 만찬」을 우리가 볼 수 있다니 행운인데요!"

"그래. 대가들의 작품들에는 신비롭게도 이런 일들이 가끔씩 있는 것 같아. 이렇게 많은 사람들이 중요한 예술작품을 여러 세대에 걸쳐 볼 수 있다니 참 다행이지?"

이렇게 많은 수난을 겪은 「최후의 만찬」은 1977년부터 22년간 복원 및 청소 작업을 거쳐 현재의 모습으로 자리를 지키고 있다. 한쪽 벽면을 가득 메운 레오나르도 다 빈치의 「최후의 만찬」과 마주 선 것은 굉장히 감격적인 경험이었다. 사람들 역시 이 순간을 오랫동안 기억하고 싶었는지 사진 촬영이 금지된 곳이었음에도 여기저기서 플래시를 터뜨렸다. 구석에서 마치 조는 듯 고개를 숙이고 잠 자고 있는 것 같았던 관리 아주머니가

밀라노
MILANO

산타마리아 델레
그라치에 성당

쩡쩡한 목소리로 "노 포토!"라고 외치며 다가와 사진 촬영을 하던 관람객의 카메라에서 메모리를 빼앗았다.

「최후의 만찬」을 보고 나니 사실상 밀라노에서의 일정이 끝났다. 그러나 여전히 이른 아침이다. 차를 몰아 베네치아로 향했다. 숙소로 정한 곳은 파도바라는 도시다. 여행 안내서에는 13세기에 파도바에 건설된 성 안토니오 성당은 도나텔로의 조각으로 유명하고, 에레미타니 성당은 만테냐의 벽화로 널리 알려져 있다고 하는데, 찾아가기가 영 힘들었다.

art in ads 10★ 성스러운 것과 패러디 사이의 갈등

「최후의 만찬」은 그 유명세만큼이나 광고에서 많이 이용되고 있다. 2005년 프랑스 패션업체 마리테 & 프랑수아지르보는 그들의 포스터에 캐주얼 옷을 입는 현대 여성들이 마치 「최후의 만찬」과 같은 구도로 식탁에 앉아 있는 모습을 담았다. 심지어 아일랜드의 가장 큰 도박업체 중 하나인 패디 파워는 「최후의 만찬」을 패러디해 예수와 제자들이 도박 게임을 벌이고 있는 모습을 광고 이미지에 담았다. 그러나 이탈리아 광고위원회와 프랑스 주교회의의 광고 게재 불가 판결을 받았다. 「최후의 만찬」의 유명세를 이용하여 효과적인 광고를 하고 싶은 광고주와 성경을 패러디 당하고 싶지 않은 종교 사이의 갈등은 앞으로도 계속 될 것 같다.

물의 도시 베네치아로

우리 손에 내려앉은 베네치아 비둘기

메스트레 역에서 산타루치아 역까지 지하철 같이 생긴 통근 기차로 베네치아에 도착했다. 역에서 나오니 눈앞에 물 위로 수많은 배들이 바쁘게 오가고 있는, 그동안 텔레비전이나 영화를 통해서나 볼 수 있던 장관이 펼쳐져 있었다. 버스 정류장, 택시 정류장에 서 있는 것은 모터보트나 배였다. 마침 근처에서 사진을 찍던 한국 교민의 도움을 받아 12시간 동안 수상교통을 이용할 수 있는 티켓을 구입했다. 우리는 82번 배를 타고 산 마르코 광장에 도착했다. 나야 광고 촬영 때문에 와 본 적이 있었지만, 이곳이 처음인 민석에게는 아주 감동적이고 멋진 경험이었나보다. 민석은 비둘기가 모인 곳으로 뛰어가며 "야야" 하고 소리를 질렀다. 민석은 비둘기가 자기 손에서 모이를 쪼아 먹는 것을 처음 경험해 보았는데 그 느낌이 재미있다고 하며 계속 작은 비명을 질렀다. 광장에서 1유로를 주고 비둘기 모이를 사서 나누어주다 보니 점심 먹을 시간이 훌쩍 지났다. 허기를 느낀 우리는 레스토랑을 찾아 골목길로 들어섰다.

베네치아
VENEZIA

산 마르코
광장

산 마르코 광장 한쪽에는 베네치아의 수호신인 날개 달린 사자와 성 테오도르 조각상이 있다. 광장 전체는 나폴레옹 궁이라 불리는 건물들로 둘러싸여 있고 한쪽 편에는 산 마르코 대성당이 있는데 우리는 그 옆길로 들어가 보았다. 골목골목이 미로처럼 연결되어 있었다. 늦은 점심을 먹고 우리는 다시 산 마르코 광장으로 돌아왔다. 오는 길에는 플로리아라는 카페에 들어가 보았다. 내부 장식이 너무 아름답고 으리으리했다. 그런데 음료 가격이 너무 비싸서 우리는 구경만 하고 나올 수밖에 없었다.

"아빠, 베네치아 영화제 하는 곳이 여기예요?"

우리는 말 나온 김에 베네치아 영화제로 유명한 리도 섬에 가보기로 했다. 광장을 가로질러 정거장에서 배를 타고 리도 섬에 들어가 보았다. 매년 8월 말에 베네치아 영화제를 개최하는 곳이다. 세계적인 영화제를 여는 곳이니만큼 화려할 거라고 생각했는데 수수하고 경치 좋은 곳이었다. 때마침 일몰 시간이라서 햇빛을 받아 반짝이는 해변이 만든 광경이 유난히 아름다웠다. 우리는 점점 화보 모델처럼 사진 찍기에 열중하게 되었다.

리도 섬을 나와 산마르코 광장 쪽으로 돌아오면서 꼭 가보기로 했던 페기 구겐하임 미술관에 들렀는데 이미 시간이 지나 문을 닫은 뒤였다. 하는 수 없이 우리가 출발했던 메스트레 역으로 돌아와 자동차를 타고 파도바의 호텔로 향했다.

가볍게 둘러 본 피사

파도바를 출발하여 피렌체 근처 프라도의 이비스 호텔을 찾아 이동했다. 산길도 아닌데 도로가 무척 구불거렸다. 생각보다 조심해야 하는 길이 많아서 그만큼 시간이 오래 걸리다 보니 민석은 체력이 떨어지는지 계속 멀미를 했다. 그래서 20~30분 간격으로 한 번씩 차를 세우고 10분을 쉬는 거북이 운전을 했다. 그런데 이번에는 내비게이션이 아무것도 없는 허허벌판인데 목적지에 도착했다고 알려준다. 너무 지쳐서 헛웃음이 나왔다. 전화로 호텔의 위치를 다시 물어보았다. 다행히 2킬로미터를 더 가자 왼편에 호텔이 보였다. 어휴, 시작부터 힘들다.

짐을 풀고 피사로 이동했다. 세계적인 관광지답게 대형 관광버스들이 드나들었고 관광객 수가 너무 많아서 복잡했다. 수많은 사람들이 피사의 사탑을 보고 그

위용에 즐거워했다. 사람들은 먼 거리에서 두 손으로 탑을 받치는 시늉을 하며 사진을 찍고 있었다. 그 모습을 보고 민석도 땅에 벌렁 누워 두 손으로 탑을 들어 올리는 시늉을 하더니 영걸에게 사진을 찍어 달라고 한다. 신기하게도 찍힌 사진에는 피사의 사탑을 민석이 바치고 있는 것처럼 보인다.

피사에서 다시 피렌체로 돌아왔다.

우리는 우피치 미술관 위치를 미리 확인해 보기로 했다. 그런데 길이 익숙하지 않아서 차가 들어가면 안 되는 시뇨리아 광장까지 진입하게 되었다. 그러자 그곳에 모여 있는 수많은 사람들이 우리를 무섭게 째려본다.

"왜들 그러지?"

내가 먼저 입을 열었다. 운전을 하고 있던 영걸이 차에서 내려 주변을 살피러 갔다. 곧 돌아온 영걸은 조금 난감하다는 표정을 지으며 다시 차에 올랐다. 다급하게 차를 돌려 광장을 빠져나와 근처에 있는 관공서 앞에 주차를 했다.

"왜 그러는데?"

내가 묻자 영걸이 가보면 안다고 했다. 천천히 걸어서 다시 시뇨리아 광장으로 다시 가보니 왜 그렇게 따가운 눈초리를 받아야 했는지 알 수 있었다. 소리가 훌륭하게 울려 퍼지는 회랑 앞에서 바이올린 연주자 두 명이 모자를 앞에 놓고 연주 중이었던 것이다. 그런데 우리 차가 그 옆으로 돌진했으니 숨 죽이고 음악 듣던 사람들의 눈에 우리가 얼마나 미웠을지 짐작이 됐다. 우리는 속이 뜨끔해서 어색한 표정을 하고 그 곁에 잠시 앉아 그들의 음악을 감상했다. 조금 전까지만 해도 길 찾기에 진이 빠지고 40도가 넘는 날씨에 체력을 너무 빨리 소모한 것 같아서 예민했는데, 음악을 듣고 있으니 조금 마음이 차분해졌다.

"노래는 쉬운데, 저 형들은 떠는 것을 무지 잘해요."

아마도 바이올린 연주법 중 비브라토를 말하는 것 같았다. 민석도 바

이올린을 배우고 있어서인지 그들의 연주에 관심을 보였다. 언젠가는 자기도 유럽을 여행하는 중에 이런 큰 광장에서 멋있게 연주해보고 싶다며 바이올린 켜는 시늉을 했다.

피렌체에서
작품을 통해
성서를 읽다

우피치는 8시 15분에 문을 여는데 우리는 8시 50분 정도에 도착했다. 주차할 장소가 마땅치 않아 먼 곳에 주차를 하고 입장권을 사기 위해 긴 줄 끝에 섰다. 예매한 사람들을 위한 줄과 현장에서 입장권을 사는 사람들을 위한 줄이 따로 있었다. 당일 입장 줄이 길어 보이지 않아서 예매하지 않았는데 예매표를 가진 사람이 자꾸 줄을 끊고 먼저 입장하는 바람에 오늘 과연 입장은 할 수 있을지 걱정이 될 정도였다. 다음에 또 우피치에서 오게 되면 꼭 예매해야겠다.

길고 긴 시간 동안 우리 바로 뒤에 서 있던 프랑스에서 온 두 명의 여자와 민석이가 이야기를 한다. 나는 이들의 통역관이 되어 이야기를 나눌 수 있도록 도왔다. 유럽 사람의 눈에 지구 반대편에서 온 소년이 자신들의

우피치는 2시간 미술관이라는 별명이 있다.
입장하기까지 줄 서는 시간을 말한다.
왼쪽이 실비아와 베르나르

Informazioni
e
prenotazioni

Information
&
reservations
tel.
055294883

반드시 이 번호로 예약을 하는 것이
피로를 덜어줄 것이다.

문화를 꽤 해박하게 알고 있는 것이 신기하고 기특했는지, 민석과의 대화에 성의를 보였다. 서로 흥미롭게 대화를 나누게 되었을 때쯤 우리는 작별인사를 하고 우피치에 입장했다. 시간을 보니 입장까지 두 시간 반이 걸렸다. 우피치가 괜히 '두 시간 박물관'이라는 별명을 갖고 있는 게 아니었다. 또한 이 미술관에서는 어린이에게도 입장료를 받는다. 가격은 10유로. 유럽에서는 어린이에게 입장료를 받지 않는 곳이 대부분이어서 그런지, 그 규정이 조금 얄미웠다.

철통 같은 방탄 유리 속 명화

중세에는 성인 혹은 성서에 등장하는 인물만 예술의 소재가 될 수 있었다.

피렌체
FIRENZE

우피치
미술관

그 당시 인간의 육체는 더러운 것으로 여겨졌고 모든 작품은 가톨릭의 소유였다. 그러나 산드로 보티첼리는 그리스 로마 신화의 비너스를 소재로 그림을 그렸고, 죄악시 하던 인간의 육체를 온전한 나체로 표현하였다. 보티첼리의 과감한 시도는 중세의 예술을 르네상스로 이끄는 중요한 역할을 했다.

하늘의 신 우라노스는 자식 중 하나가 자신을 죽일 것이라는 신탁을 받고, 자식들이 태어나는 족족 죽였다. 이 계획을 눈치챈 그의 아들 크로노스는 어머니인 대지의 여신 가이아의 자궁 속에 숨어서 우라노스가 잠든 사이 그의 성기를 잘라 바다에 버린다. 그 후, 바다에 떠다니던 성기 주위에서 하얀 거품이 생겼고, 그 거품에서 비너스가 탄생한다. 바다의 신은 비너스를 조개에 태워 육지로 보내는데 보티첼리의 「비너스의 탄생」은 비너스가 키프로스 해안가에 도착했을 때의 모습을 표현한 것이다.

그림 속 비너스의 왼쪽에 있는 두 남녀는 서풍의 신 제피로스와 그의 아내 클로리스이다. 제피로스의 사랑을 받아들여 결혼하게 된 클로리스는 자신의 숨결이 닿거나 손에 닿는 모든 것이 꽃으로 변하는 능력을 받게 된다. 그래서 「비너스의 탄생」 속 그들의 주위에는 꽃이 산발해 있다. 또한 제피로스는 바람을 일으켜 비너스를 키프로스 해안에 도착하게 한다. 비너스의 오른쪽에 있는 인물은 비너스를 마중 나온 계절의 여신 호라이다. 그녀는 비너스에게 옷을 입혀 아름답게 꾸민 후 신들의 자리로 안내했다고 한다.

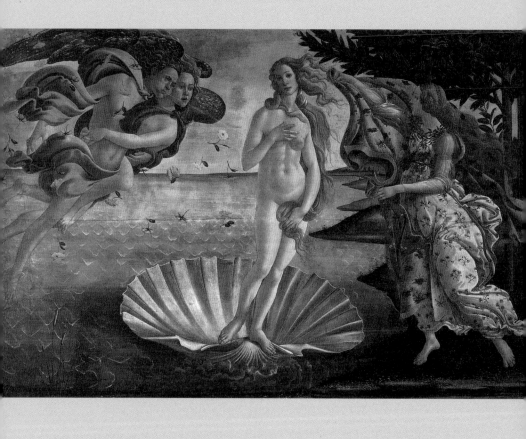

보티첼리, 「비너스의 탄생」, 캔버스에 템페라, 172.5×278.5cm, 1485, 우피치 미술관, 피렌체

「비너스의 탄생」은 메디치 가문의 결혼을 축하하기 위해 그려진 작품이다. 그래서 이 작품엔 생명의 탄생과 결혼의 의미가 함축되어 있다. 먼저 비너스가 올라가 있는 큰 조개 및 여인이 쥐고 있는 망토 고리와 비너스의 은밀한 부분을 가리고 있는 머리채는 여자의 생식기와 생명의 탄생을 의미한다. 이 조개를 기독교적인 관점에서 보면, 정신적인 부활, 아름다움, 여성을 상징하기도 한다. 조개 위에 서 있는 비너스는 지상으로 발을 옮기려고 하는데, 이는 순결을 상징하는 비너스가 결혼과 가정생활이라는 세계로 들어가는 첫 시점을 나타낸다.

art in ads 11 ★ 순결함과 아름다움의 모티브

「비너스의 탄생」은 작품의 아름다움과 유명세뿐 아니라 르네상스와 결혼의 본격적인 시작을 내포하는 선언적인 성격으로도 잘 알려졌다. 그리고 이러한 면들에 초점을 맞춘 다양한 패러디 작품이 생겨났다. 1959년도 잡지 광고에서 옥스퍼드 페이퍼 컴패니는 첨단 디자인의 수영복을 입은 모델이 새로운 수영복 패션의 탄생을 알리는 비너스로 등장했으며, 2002년 개봉한 영화 「몽정기」 포스터에서는 사춘기에 접어든 중학교 남학생들의 비너스로 영화배우 김선아가 포즈를 취했다. 이외에도 다이아몬드 원석 업체인 드비어스 광고에도 소재로 쓰였다.

완성작을 능가하는 거장의 미완성작 「동방박사의 경배」

레오나르도가 스승인 베로키오에게서 독립한 이후에 그린 첫 작품인 「동방박사의 경배」는 미완성이다. 1481년 레오나르도는 밀라노로 떠나기 몇 달 전에 제단화 「동방박사의 경배」를 위한 밑그림을 그리고 있었다. 이 작품의 배경은 분명히 예수가 태어난 베들레헴의 마구간이어야 옳다. 그러나 레오나르도는 이 그림의 배경을 폐허가 된 낡은 석조 건물로 설정했다. 동방박사들의 모습을 살펴보자. 이곳저곳에서 등장하는데다 표정과 제스처 또한 동적인 맛을 더해주고 있다. 많은 사람들을 그려 넣은 구도 역시 중요한 감상 요소가 된다.

레오나르도는 이 그림을 작은 인물화가 아닌 수십 명이 등장하는 거대한 규모로 구성했다. 또한 15세기에 유행한 회화 형식을 따르지 않고 주요 대상만 부각시키는 자신만의 새로운 방법을 적용했다. 즉, 동방박사들, 그리고 마리아와 아기예수의 모습을 이차적인 거리감으로 확연히 구분한 것이다. 보티첼리와 기를란다요도 각각 「동방박사의 경배」를 그렸지만, 이들은 사람들이 에워싼 가운데 성모가 크게 두드러지지 않은 모습으로 표현했다. 그러나 다 빈치는 처음으로 성모를 두드러지게 구성했다. 독립적이고 단순하게 모습을 드러낸 성모와 그녀 주위로 몰려든 사람들과의 뚜렷한 대조는 그만이 할 수 있는 효과적인 방법이었다. 치마부에나 지오토 등이 다리를 벌린 채 옥좌에 앉은 모습의 성모를 그린 데 비해, 그는 두 무릎을 모은 섬세하고 여성스러운 자세로 표현했고, 이는 후대 화가들에게

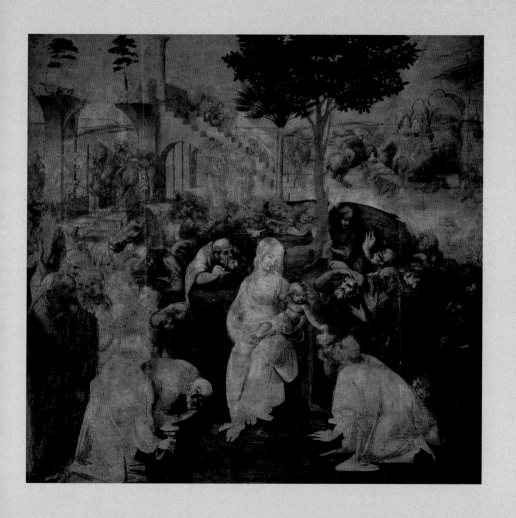

레오나르도 다 빈치, 「동방박사의 경배」, 1481~82, 246.4×243.8cm, 우피치 미술관, 피렌체

본보기가 되었다.

"이 작품의 중앙에 종려나무와 쥐엄나무가 보이는데, 종려나무는 평화를 상징하고 쥐엄나무는 세례 요한의 상징인 동시에 유다가 목을 매고 자살한 나무이기도 해. 이 작품에는 두 나무 외에 성서의 내용에 관한 상징물이 없는 것처럼 보이는구나. 참, 13세기 멘데의 주교 기욤 두랑드라는 사람은 교회 안에 있는 그림과 장식은 평신도를 위한 성서 읽기라고 이야기한 적이 있어. 그렇지만 레오나르도는 그런 의미에서 이 그림을 그리지 않은 것 같아."

"왜요?"

"글쎄다. 정확한 것은 자신만이 알고 있겠지만, 성서의 내용을 그대로 보여주려는 것보다도 더 중요하게 부각시켜야 할 것이 있기 때문 아니었을까? 성서에 대한 그의 해석은 교회의 입장과 사뭇 달랐다고 해. 일반적으로 동방박사들을 다룬 작품들의 장소는 마구간이지만 레오나르도의 그림에서는 폐허가 된 석조건물인 것도 그 근거지. 동방박사들은 자신의 모든 것을 뒤로한 채 구원의 주를 찾아 나서잖니? 그런데 그들이 구세주를 발견하게 된 곳은 도시나 궁궐 혹은 사람이 없는 자연 속이 아닌 폐허와 혼돈의 한복판이야. 이것을 석조 건물로 표현한 것 같아. 그리고 작품 상단에는 말 탄 사람들이 전투를 벌이고 있는데, 이것은 그 시대의 혼돈을 은유적으로 표현한 것으로 볼 수 있을 것 같구나. 인간을 위해 태어난, 인간들의 사이에서 태어난 인물이라는 것이지, 아빠는 레오나르도가 마구간

이라는 장소 대신 석조 건물을 그려 넣은 것은 그만큼 그림 속의 의미나 뜻에 대해 고민한 흔적이라고 생각해."

민석은 고개를 끄덕끄덕했다.

"참, 이 작품을 보고 필리포 리피, 기를란다요, 보티첼리가 감동을 받았고 특히 라파엘로가 영감을 받아 이런 요소를 「아테네학당」을 그릴 때 응용했대. 미켈란젤로도 영감을 받아 이 작품 속 요소를 시스티나 천장화에 그렸다는 이야기도 있단다. 그는 이 그림에서 빛에 의해 다양하게 시각화되는 인체의 조소적 효과를 표현하려고 했대. 레오나르도는 1481년 3월 아버지가 작성한 특이한 계약서에 서명했는데, 수도승들이 시스티나 성당에 그리는 그림에 대한 돈을 지불하는 대신 발델사에 있는 땅을 주기로 했고, 제단화를 24~30개월 사이에 완성시켜야 한다는 조건도 있었다는구나. 그런데, 레오나르도는 작품을 완성시키지 못했어. 아직 거장의 반열에 오르지 못한 그는 다른 예술가들과는 달리 바티칸에 초대되지 못했고 자신을 알릴 수 있는 기회를 놓치게 되었지. 결국 어려운 경제 상황에 빠지게 되어서 1481년 말 화가가 아닌 군사 기술 전문가로서 밀라노 대공 루도비코에게 초청되어 그를 위해 일했단다. 궁핍했던 그의 재정 탓에 더 큰 일을 찾다가 이런 기회를 만난 것 같아. 결국 그 당시 작업 중이던 「동방박사의 경배」는 미완성인 채로 남아야 했어."

이후 다른 사람들에 의해 여러 번 그림에 덧칠 되었음이 엑스레이 투시 조사를 통해 검증됐다. 미완성인 그림이지만 레오나르도 다 빈치의 스

게치들은 당시 다른 화가들과는 확연히 다른 드라마를 구현하고 있음을 쉽게 알 수 있다. 미완성으로 남았음에도 불구하고 지금도 연구대상이 되는 것을 보면 대작은 대작이다. 다른 작품들과는 달리 마리아와 예수를 둘러싸고 경호하는 듯한 동방박사들의 모습에서 레오나르도의 의도를 읽어낼 수 있다. 그것을 통해 그가 표현하고 싶었던 것은 예수의 존귀함이었던 것이다.

우피치 미술관 관람을 끝내고 근처에 있는 레스토랑에서 식사를 하며 다음 목적지에 어떻게 가야할지 고민했다. 이곳의 지리를 파악하지 못한 우리를 위해, 식당 주인이 직접 피렌체 지도를 구해 와 친절하게 붉은색 볼펜으로 표시까지 해주며 아카데미아 미술관과 브란카치 성당의 위치를 알려 주었다.

이야기보다 더 실감나는 조각

아카데미아 미술관에 입장하려면 엿가락처럼 늘어난 줄에 우리도 합류해야 했다. 입장을 기다리는 동안 우리는 앞에 있던 오스트리아와 이탈리아 출신 여대생 두 명과 이야기를 나누게 되었다. 오스트리아 학생은 우리가 잘츠부르크에 갈 계획이 있다는 말에 반가워하며, 오스트리아 땅과 생김새가 비슷한 자동차 키를 지도 삼아 여기저기 짚으며 우리가 궁금해 하던 곳의 위치를 열심히 설명해 주었다. 그때 처음 알았다. 오스트리아가 자동차 열쇠처럼 생겼다는 것을. 그 여학생은 굉장히 선한 웃음과 상대방을

피렌체
FIRENZE

아카데미아
미술관

편안하게 해주는 말투를 갖고 있어 대화가 재미있고 좋았다. 그런데 입장권을 사기 직전에 그 오스트리아 여학생이 국제 학생증을 가져오지 않아 학생 할인을 받지 못했다. 매표소 직원과 실랑이를 벌였지만 소용없었다. 그러자 그녀는 조금 전의 천사 같은 표정은 온데간데없이 무서운 얼굴로 버럭 화를 내며 어디론가 사라졌다. 그냥 나가버린 것 같다. 드디어 박물관에 입장했다. 우리는 박물관에 들어가자마자 한참을 다비드 상 앞에 앉아 피곤을 달랬다.

피렌체는 새로운 법 제정과 예술적 우위를 기념할 목적으로 1501년에 미켈란젤로에게 다비드 상 제작을 의뢰했다. 처음에는 시청인 팔라초 베키오 앞에 세워졌다가 여러 번 자리를 옮겼는데 결국 팔라초 베키오 앞에 복사품을 남긴 뒤 원본 조각품은 이곳 아카데미아 미술관에 전시하게 되었다.

다비드는 구약성서 사무엘 상 17장에 나오는, 블레셋의 거인 골리앗을 돌팔매로 쓰러뜨린 이스라엘의 소년

미켈란젤로, 「다비드」, 대리석, 549cm, 1501~04,
아카데미아 미술관, 피렌체

영웅이다. 이전에 제작된 다비드 상들은 보통 골리앗의 머리를 발밑에 두고 손에 칼을 쥔 젊은이의 승리한 모습이었다. 그러나 미켈란젤로의 다비드 상은 헤라클레스 같은 건장한 다윗이 돌팔매 끈을 왼편 어깨에 메고 골리앗이 다가오기를 조용히 기다리는 모습을 조각한 것이다. 민석은 이 조각상이 5.49미터의 거구라는 데에서 위압감을 느꼈나보다. 그 후로 피렌체에서 사진을 찍을 때마다 다비드처럼 한쪽 손을 어깨에 올리는 모습으로 포즈를 취하는 것을 보니, 민석에게는 그 강인한 모습이 무척 인상적이었던 것같다.

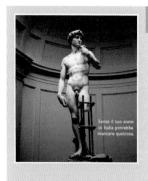

art in ads 12 ★ 다비드상 다리는 왜 그렇게 되었을까?

자국의 국민들에게 문화재 보호에 대한 경각심을 일깨우기 위해, 이탈리아의 비영리단체인 시타이탈리아^{Cittaltalia}는 다비드 상을 이용한 충격적인 광고를 선보였다. 포스터에는 일반적으로 관광객이 찍는 사진과 같은 각도의 다비드 상이 서 있다. 하지만 자세히 보면 다비드 상의 한쪽 다리가 잘려나가 철로 된 구조물이 그 빈자리를 메우고 있다. 다비드 상을 아는 사람이라면 조금 충격적인 광고다. 이런 광고가 등장하게 된 배경에는 환경오염과 사람들의 파괴 행위 등으로 이탈리아의 문화재들이 심각한 상태에 놓여 있다는 사회적 문제가 깔려 있다. 문화재 회복을 위해 필요한 자금이 부족해지면서 이런 광고까지 내보내게 된 것이라고 한다. "당신의 도움이 없다면, 이탈리아는 중요한 것을 잃게 됩니다"라는 슬로건을 내세우며 문화재를 위한 모금 활동을 펼친 것이다.

피렌체
FIRENZE

아카데미아
미술관

절망 가운데 내딛는 인류의 첫 발걸음

마사초의 「천국에서 쫓겨나는 아담과 이브」라는 벽화를 보기 위해 산타마리아 델 카르미네 성당의 브란카치 예배당으로 향했다.

「천국에서 쫓겨나는 아담과 이브」는 1424년부터 2년에 걸쳐 만들어진 작품으로 르네상스 초기의 대표적 화가 마사초의 벽화다. 그는 인간의 육체를 아름답게 그렸고 신의 존재는 그림 왼쪽의 검은 선으로 표현해 유추할 수 있게 하였는데, 그는 이러한 시도를 통해 르네상스를 연 대표적 화가가 되었다. 마사초는 고대 이후로 잊혔던 인간의 몸에 대한 생생한 표현을 부활시킨 최초의 화가다. 이 작품에는 원근법을 도입했는데, 작품 상단에 작은 모습으로 나타난 천사를 보면 알 수 있다. 또한 아담과 이브의 몸에 빛이 비치는 부분과 그렇지 않은 부분을 구분해 르네상스 시대에 유행했던 명암법도 썼다.

"민석아, 성서의 창세기에 어떤 이야기가 나오는지 잘 알지?"

"그럼요. 하느님이 천지를 창조하고 남자와 여자를 만드셨잖아요."

"그래. 아담과 이브에 관련된 이야기가 나오지? 하느님이 아담과 이브를 만들고 그들에게 에덴동산의 모든 과일을 먹어도 되지만, 선악과만은 먹지 말라고 명령했지. 그런데 간교한 뱀이 나타나서 아담과 이브를 유혹하게 되고, 결국은 아담과 이브는 선악과를 따먹으면서 모든 것이 풍족한 에덴동산에서 쫓겨나게 되었고."

"네! 알아요."

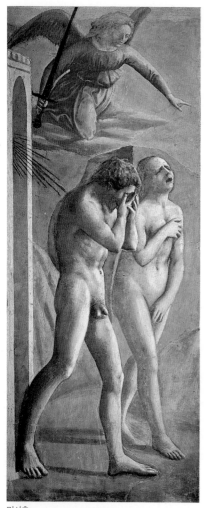

마사초,
「천국에서 쫓겨나는 아담과 이브」,
프레스코, 214×90cm, 1427,
브란카치 예배당, 피렌체

"「천국에서 쫓겨나는 아담과 이브」가 바로 하느님의 명령을 어긴 아담과 하와가 에덴동산에서 쫓겨나는 모습을 그린 거야. 둘의 표정을 보렴."

"꼭 혼난 애들 같아요. 이브는 엉엉 울고, 아담도 후회하는 것 같고요."

"응. 그들의 표정에서 절망과 후회, 비탄의 감정을 느낄 수 있어. 하지만 후회해도 이미 늦었으니까 아담은 고개를 숙이고 두 손으로 얼굴을 가린 채 슬픔에 젖어 있는 거야. 그리고 이브는 선악과를 먹어서 전에 몰랐던 부끄러움을 알게 되었어. 그래서 양손으로 몸을 가리고 있는 거란다. 그런데 마사초는 아담과 이브가 하느님의 명령을 어겨서 쫓겨나게 되었는데도, 그들의 육체만은 아름답게 그

렸어. 왜 그랬을까?"

"음……."

"마사초는 인간을 하느님의 고귀한 걸작으로 생각했거든. 그래서 하느님의 고귀한 걸작의 모습 그대로 육체만은 아름답게 그리면서, 자신의 관점을 의도적으로 보여주려고 했던 거지."

이 그림은 가로 90센티미터, 세로 202센티미터로 세로가 훨씬 긴 그림이다. 이는 사람의 눈길을 끄는 시각적 효과를 노린 것으로 볼 수 있지만, 한편으론 그림 속 공간이 비좁다는 인상을 주기도 한다. 그러나 그림 왼쪽의 에덴동산으로 통하는 문과 오른쪽 인물들이 밟고 있는 땅은 이러한 문제를 해결해준다. 캔버스의 끝과 문을 맞닿게 표현했기 때문에 보는 이들은 캔버스 왼편 너머로 끝없이 펼쳐지는 에덴동산을 상상할 수 있다. 또한 오른쪽 땅은 앞으로 펼쳐질 새로운 지상세계를 암시한다. 즉, 에덴동산과 새롭게 펼쳐진 세상의 경계를 캔버스에 담은 것이다. 붉은색 옷을 입은 천사는 칼을 들고 있는데 다른 한 손으로는 에덴동산 밖을 가리키고 있다. 여기에서 천사를 통해 두 가지 상황을 상상해볼 수 있다. 하나는 아담과 이브를 밖으로 인도하는 것이다. 이것은 그들이 일시적으로 쫓겨나지만 다시 돌아올 수도 있다는 희망을 내포한다. 다른 하나는 아담과 이브를 완전히 쫓아내는 것이다. 이는 그들이 에덴동산에 다시 돌아올 수 없다는 것을 의미한다. 이 주제를 다룬 다른 작품들에서는 천사가 돌아가는 바퀴 위에서 불 칼을 휘두르는 모습으로 나타나기도 한다. 그림이 그려질 당시 성

당에 걸려 있던 이 그림의 인물들은 모두 나체였다. 중세시대에서 르네상스로 넘어가던, 교황의 영향력이 아직 지배적이던 때에 나체의 그림이 성당에 걸릴 수 있었다는 사실은 당시 피렌체에 예술에 대한 관대한 분위기가 형성되어 있었음을 시사한다. 예술가들의 새로운 시도를 받아들일 준비가 되어 있던 분위기와 도시의 모습이 피렌체를 세계 미술의 중심지로 만들었다.

예배당 안은 사람도 많지 않고 조용하고 시원했다. 우리는 성당 의자에 앉아서 벽화도 보고 이 그림의 의미를 이야기하다가 나왔다. 민석은 우리가 바젤에서 보고 온 한스 홀바인의 「무덤 속 그리스도의 주검」이 길쭉한 가로 형태의 그림이었던 것처럼 이 그림도 위 아래로 길쭉한 것이 재미있고, 다른 그림들처럼 눈높이에 있지 않고 높이 걸려 있다는 점이 가장 기억에 남는다고 했다.

피렌체의 하루는 날씨와의 처절한 싸움이었다, 영상 40~41도 사이의 뜨거운 날씨에 걸어 다니면서 우리는 완전히 탈진했다. 숙소로 돌아오다가 근처 대형 마트에 들러 맛있는 음식들을 많이 사왔다. 영걸이 화려한 음식 솜씨를 발휘해서 오징어 튀김도 해먹고 소시지도 데쳐 먹었다. 드디어 우리의 여행이 익숙해진 것 같다. 조금씩 여유가 생기고 맛있는 것도 먹게 되니 말이다. 먹는 건 그렇다 치고 우리의 스케줄이 차질 없이 진행되기를 간절히 바란다.

피렌체
FIRENZE

브란카치
예배당

로마에서
만난 명작들

로마로 향했다. 우리는 고속도로 휴게실 식당에서 점심 식사를 했다. 식사를 마치고 차로 출발하려는 순간 영걸이 "아! 카메라!"하며 소리를 빽질렀다. 식당 의자에 카메라 가방을 놓고 나왔단다. 소매치기가 넘쳐난다는 이탈리아에서 카메라 가방을 의자에 두고 나오다니 마음이 쿵 내려앉는 것 같았다. 영걸이 번개같이 뛰어들어 갔고 민석은 두 눈을 감고 열심히 기도하기 시작했다. 다행히 영걸이 카메라 가방을 어깨에 메고 비틀거리며 차로 돌아왔다. 나는 그냥 서 있었는데도 다리가 후들거렸다. 제발 앞으로 이런 일이 다시 일어나지 않았으면 좋겠는데.

로마 근교 숙소에 도착했다. 숙소와 기차역까지의 거리가 우리 예상보다 꽤 멀었다. 기차역과 숙소까지의 거리를 고려하여 처음 정했던 숙소에서 예약까지 바꾼 상태였는데 막상 와 보니 기차역이 너무 멀어서 당황스

러웠다. 호텔 직원들이 기차역까지 셔틀버스를 타고 가라고 한다. 버스를 타고 무라텔라라는 시골 역에서 로마 중심에 있는 테르미니 역까지 가야 되는데 이번에는 표를 살 곳이 없다. 무임승차를 하다 적발되면 1인당 51 유로씩 벌금을 내야 한다는 규정을 어디선가 읽었다는 영걸의 말 때문에 배보다 배꼽이 큰 사태가 벌어질까 봐 우리는 모두 조마조마했다. 다행히 테르미니 역 못 미쳐 피라미드 역에서 내리게 되었고, 역내 담배가게에서 지하철 1일 승차권을 세 장 구입했다. 그때가 오후 5시경이어서 우리는 다음 날 6시까지 사용할 수 있을 것이라고 생각했다. 한 정거장을 가니 콜

콜로세움

로세오 역이다. 그곳에서 거대한 콜로세움을 볼 수 있었다. 다음 목적지인 산 피에트로 인 빈콜리 성당 의 모세 상을 보기 위해 또 다시 지하철을 타고 이동했다.

붐비는 지하철 승강장 에서 나와 민석이 먼저 지

하철에 탑승한 후 영걸이 뒤따라 타려고 했는데, 영걸 앞에 선 사람이 들어가지 않고 어설프게 길을 막고 있었다. 밀고 들어가려는데 앞 사람이 가로막은 손을 치우지 않아서 당황한 순간 영걸은 이상한 느낌이 들었다고

로마
ROMA

산 피에트로 인
빈콜리 성당

했다. 옆에서 손 하나가 불쑥 바지 주머니 속에 들어오려고 했다는 것이다. 그 손을 탁 치면서 얼굴을 쳐다보자 그 소매치기들이 후다닥 빠져나갔다고 했다. 그런데 소매치기보다도 더 놀라운 것이 있었다. 마치 이곳에서 소매치기들을 보는 것이 당연하다는 듯 놀라지도 않고 우리를 보면서 그저 웃고 있던 사람들이 있었기 때문이다. 자기네 도시에 방문한 여행객이 소매치기 당할 뻔했는데 심각하게 생각하지 않고 모나리자 같은 미소만 짓고 있는 것이 얄미웠다. 그 후 우리는 로마의 모든 대중교통을 이용할 때 의심을 늦추지 않고 걸었다.

저건 뿔이 아니야

산 피에트로 인 빈콜리 성당에 도착해 「모세」를 자세히 볼 수 있었다. 미켈란젤로의 작품 중에서 가장 유명한 것은 시스티나 대성당의 「천지창조」일 것이다. 그는 엄격한 아버지와 병약한 어머니 사이에서 태어났고 어릴 때부터 유모 손에서 자랐다. 유모의 남편이 석공인 덕에 망치와 돌을 장난감 삼아 자란 그는, 『미술가 열전』을 쓴 바사리에게 농담 삼아 자신의 재능은 석공의 아내였던 유모의 젖을 빨면서 얻은 것이라고 말했다고 할 정도로 유모 부부에게 영향을 많이 받았다고 한다. 만일 그가 조각이 아닌 「천지창조」로 널리 알려지게 될 것을 미리 알았더라면, 애써 그린 그림들을 지워버렸을지도 모른다. 그는 무엇보다도 인체의 근육 묘사에 큰 관심을 가지고 있었고, 회화보다는 근육 묘사를 더 뛰어나게 할 수 있는 조각

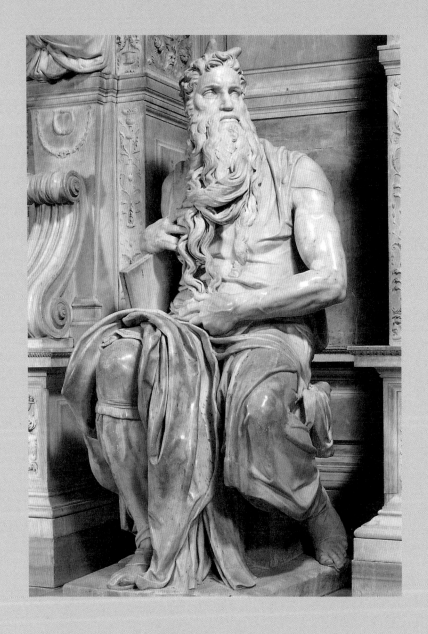

미켈란젤로 부오나로티, 「모세」, 대리석, 235cm, 1513~45, 산 피에트로 인 빈콜리 성당, 로마

으로 인정받고 싶어했기 때문이다. 그런 미켈란젤로의 대표적인 조각 작품으론 「다비드」와 「모세」를 들 수 있다. 로마의 산 피에트로 인 빈콜리 성당에 위치하고 있는 모세 상은 실제 높이가 235센티미터이다. 이 성당은 베드로가 묶였던 쇠사슬을 보관하고 있는 것과 모세 상을 소장하고 있다는 점을 빼면 단출하고 작은 성당일 뿐이다.

모세 상 주위는 몹시 어둡고 조용하다. 원래 이 조각은 율리우스 2세의 영묘를 위한 작품이었다. 그는 이 영묘를 제작하던 중 율리우스 2세의 일방적인 중단 명령에 반발하여 피렌체로 도망쳤다. 율리우스 2세는 도망친 미켈란젤로를 설득하여 시스티나 성당의 천장화를 그리는 임무를 맡겼다. 그러나 미켈란젤로는 시스티나 성당에 천장화를 그리면서도 여전히 완성하지 못한 영묘에 관심을 두고 있었다. 결국 율리우스 2세가 죽은 직후, 그는 모세 상을 완성하게 된다.

왼손과 왼발의 움직임이 어찌나 생동감 넘치는지 마치 일어나 호통을 치기 직전의 모습인 것 같다. 자세히 살펴보면 모세의 표정이 매우 화가 나 있는 것처럼 보인다. 이것은 성미 급하고 화를 잘 냈던 모세의 성격을 표현한 것인데, 급한 성격의 율리우스 2세를 빗댄 것이라고 추측하기도 한다. 오른손 아래에는 십계명 석판이 보이는데 이것은 이스라엘 민족을 구해야 하는 모세의 강한 의지를 보여준다. 이 조각은 원래 영묘 2층에 놓일 예정이었기 때문에 아래에서 올려다본 조각의 모습을 생각하여 두상을 의도적으로 크게 만들었다.

이 작품을 보고 감동한 프로이트는 나름대로 상상력을 동원해 이렇게 해석했다고 한다. 앉아서 쉬던 모세는 수염을 가다듬고 있다. 그의 오른손에는 하느님께서 주신 십계명이 있다. 이때 마을에서 황금 송아지를 경배하며 축제를 벌이는 소리가 들려온다. 자신이 하느님과 만나는 동안 하느님을 경배하며 가나안 땅에 온 것을 감사드릴 줄 알았던 백성들이 황금 송아지를 만들어 놓고 숭배하고 있지 않은가! 이를 본 모세는 화가 불같이 치솟는다. 그는 순간적으로 일어나려 하지만 그의 손에 있던 십계명 돌판이 뒤로 미끄러져버린다. 놀란 그는 십계명 돌판을 겨드랑이 사이로 간신히 잡는다. 그래서 십계명의 내용이 돌판에 거꾸로 쓰여 있게 된 것이다.

대리석 조각의 거장 미켈란젤로. 그가 조각한 「모세」는 어떤 격렬한 행동의 시작이 아니라 이미 일어난 움직임의 연장선에 있다. 분노를 삭이고 난 다음의 장면을 조각함으로써 미켈란젤로는 모세를 무덤의 수호자로 나타낼 수 있었던 것이다. 이처럼 치밀한 묘사와 노력 끝에 얻어진 모세의 위엄 있는 모습으로 보아 가히 한 시대를 호령하던 교황의 무덤 앞에 세워질 만하다. 프로이트는 순식간에 많은 일이 벌어진 그 긴박한 순간의 모세를 섬세하게 표현한 미켈란젤로를 극찬했다고 한다.

우리는 「모세」를 보면서 완벽한 작품이라 칭한다. 그러나 정작 미켈란젤로는 이 작품이 성에 차지 않았다고 한다. 작품을 자세히 살펴보면 발등에 좁고 긴 흠이 나 있는데 이것은 미켈란젤로가 "왜 너는 말을 하지 않느냐?"라면서 끌로 내려찍었기 때문이라고 한다. 미켈란젤로는 작품 속에

영을 불어넣는 신의 영역까지 넘볼 만큼 완벽을 추구했던 것이다. 재미있는 이야기가 하나 더 있다. 미켈란젤로가 커다란 돌 앞에서 무엇을 조각할 것인가를 고민할 때 꿈속에서 너무 무거우니 돌을 치워달라는 애원의 목소리를 들었다. 꿈에서 깨어나 돌덩이를 치워내듯 조각한 것이 바로 이 「모세」라고 한다. 그가 왜 작품이 말을 하지 않아 통탄했는지 짐작하게 해준다.

"서양 도깨비?"
"뿔이 아니고 빛이야!"

모세의 머리에 뿔이 달린 이유는 무엇일까? 이것은 의외로 사소한 실수로 인한 결과이다. 성서의 판본 중 하나인 『불가타 성서』에는 "모세의 얼굴에서 빛이 났다"라는 구절이 있는데, 이 구절에서 '빛cornatum'이라는 희랍어가 그만 잘못 번역되어 비슷한 라틴어 단어인 '뿔conrnatus'로 오역되었다. 그 후로 사람들은 모세에게 뿔이 있다고 생각하게 되었고, 12세기부터 16세기에 이르는 모세의 이미지에는 대부분 머리에 뿔이 나타나 있다.

모세 상을 보고 감탄한 사람들은 어떻게 이렇게 완벽한 조각을 할 수 있었는지 미켈란젤로에게 물었다. 그는 이렇게 답했다고 한다. "나는 이것을 '조각'한 것이 아니다. 단지 이 대리석 속에 이미 있던 모세의 껍데기를 벗겨주었을 뿐이다. 내가 만일 모세가 아닌 다른 어떤 것을 조각하려

고 했다면, 대리석은 반항하여 부서져 버렸을 것이다."

　왼쪽으로 돌아 들어가니 베드로를 묶었던 쇠사슬, 지하 감옥에서 베드로가 기도하자 저절로 풀렸다던 그 쇠사슬이 보관되어 있었다.

　민석이 보고 싶어하던 '진실의 입'으로 가기 위해 우리는 자리를 옮겼다. 지하철역에서 걸어가다 영걸이 다리가 후들거린다기에 잠시 앉아서 휴식을 취하며 사진을 찍고 있는데, 어디선가 소매치기를 잡아달라는 여자의 날카로운 목소리가 들렸다. 우리는 머리가 멍해지는 듯했고, 헛헛한 웃음이 나왔다. 대낮에 두 번이나 소매치를 직·간접적으로 경험하는 것이 황당했다. 우리가 멍하니 앉아 있던 곳은 과거 로마의 대전차 경기장 앞이었다. 수많은 영화들의 촬영장소였던 곳인데 우리는 그것도 모르고 앉아서 소매치기 당할 뻔했던 순간만 되새기고 있었다.

문 닫았을 리 없어

지하철역에서 내렸지만 '진실의 입' 찾기가 쉽지 않아 꽤 먼 거리를 걸었다. 배낭여행 하는 한국 학생들에게 물어보니 한쪽을 가리키며 지금은 문을 닫았다고 한다. 내 기억으론 '진실의 입'이 길거리에 있어서 문을 닫는다는 건 말이 안 됐다. 그 학생들이 잘못 안 것이 아닐까 하는 생각에 그 앞까지 가 보니 철창이 굳게 내려져 있었다. '진실의 입'을 사람들이 만져볼 수 있는 시간은 5시 50분까지였다. 우리가 도착한 시간은 6시가 넘었으니 들어가지도, 손을 넣어보지도 못하고 그저 바라만 보았다. '진실의

로마
ROMA

진실의
입

입'은 알고 보면 로마 시대의 하수구 뚜껑에 불과한 것이지만, 입에 손을 넣고 거짓말을 하면 입을 다물어 손을 잘라버린다는 전설이 「로마의 휴일」이라는 영화에서 재미나게 표현되면서 관광 명소가 되었다. 민석은 로마에 도착해서부터 '진실의 입'에 꼭 손을 넣어 보고 싶다고 노래를 불렀는데 결국 안타까워하며 철창만 흔들었다.

길 건너편에 보이는 헤라클레스 조각 앞에서 사진을 찍은 후 버스를 타고 베네치아 광장으로 갔다. 무솔리니가 대중 연설을 했다는 거대한 광장에 커다란 조각들과 아주 멋진 분수가 양쪽으로 두 개 있었다. 그

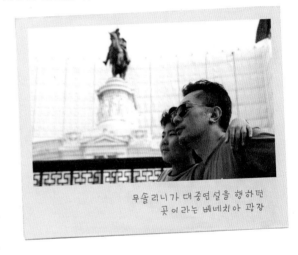

무솔리니가 대중연설을 행하던
곳이라는 베네치아 광장

안에 들어가 물장난을 치는 사람도 몇몇 있기에 민석도 눈치를 좀 보다가 스윽 들어가 물장난을 했다. 그러나 얼마 후에 경찰들이 그곳에 들어가면 안 된다며 손가락을 까닥까닥해서 우린 머쓱하게 걸어 나왔다. 조금 더 걸어서 도착한 곳은 그 유명한 트레비 분수였다. 이곳에서 대부분의 관광객들은 분수를 등지고 앉아 오른손에 동전을 쥐고 왼쪽 어깨너머로 던지며 소원을 빈다. 그런데 민석은 베네치아 광장 분수에서 물장난을 치다가 10

상팁 한국 돈으로 약 140원정도짜리 작은 동전들을 주운 모양이다. 민석은 모은 동전을 트레비 분수에서 뒤로 던지면서 소원을 빌었다.

"민석아, 무슨 소원을 빌었어?"

"저요? 오래 오래 살게 해달라고요."

대개는 첫 소원이 로마에 다시 오게 해달라는 것이라던데, 민석의 소원은 전혀 로맨틱하지는 않은 꽤 현실적인 소원이었다. 트레비 분수에서 사진을 찍으며 쉬고 있는데 갑자기 어떤 여자들이 외마디 비명을 지르며 민석에게로 달려온다. 전날 오전 우피치 미술관 앞에서 줄 서 있을 때 우리와 이야기를 나눈 두 여학생이었다. 우리와 일정이 비슷해서 오늘 트레비 분수에서 다시 만난 것이다. 우리에게는 신기한 우연이지만 이탈리아에서는 흔한 일인가 보다. 밀라노에서 「최후의 만찬」을 보며 몰래 사진 찍다가 관리인에게 혼이 났던 관광객도 조금 아까 트레비 분수로 오던 길에 스쳐 지나갔으니 말이다.

걸어서 다음 목적지인 스페인 광장으로 향했다. 스페인 광장은 영화 「로마의 휴일」에서 오드리 헵번과 그레고리 팩이

피렌체 우피치에서 알게 된 실비아와 베르나르를 트레비 분수에서 마주쳤다

만나서 아이스크림을 사 먹던 장면으로 아주 유명한 곳이다. 스페인 계단에서 마치 『월리를 찾아라』 같이 사람들이 바글바글 앉아 있는 모습을 배경으로 사진을 찍고 있는데 실비아와 베르나르와 또 마주쳤다.

기차역으로 돌아가기 위해 할 수 없이 지하철을 탔다. 눈에 보이는 사람 중에 소매치기가 있다는 생각을 계속하며 조심조심 피라미드역까지 갔다. 내일은 아침 7시 반쯤 나가 바티칸의 시스티나 성당에 갈 것이다. 내일 하루 로마에서 시간을 잘 보내야 하는데 나쁜 일이 생기지는 않을까 걱정이 되었다. 여권, 지갑 등은 모두 숙소에 두고 가고 꼭 필요한 약간의 돈만 챙기기로 했다. 그런데 그나마 그것마저도 빼앗기면 어쩌지? 아, 로마의 소매치기! 정말 무섭고 막강하다.

천장과 벽이 모두 그림이야!

날이 밝았다. 지하철에 도착해서 어제 오후에 구입한 지하철 1일권을 사용하기로 했다. 발권한 시간부터 24시간 통용될 것이라는 생각에 기계에 넣고 통과하려 해보았으나 실패했다. 1일권이 익일까지 합산한 24시간 사용권이 아니라 명기된 날짜 하루권이란 것도 몰랐다니! 우리는 눈물을 머금고 1일권을 다시 구입했다.

아주 긴 줄이 보이기 시작한다. 우리는 맨 끄트머리에 섰다. 복잡한 미로 같은 박물관을 통과해서 시스티나 성당으로 들어가게 되었다. 통로가 넓지 않아서 수많은 사람들이 그 통로를 줄줄이 따라 들어가는데 이동 중

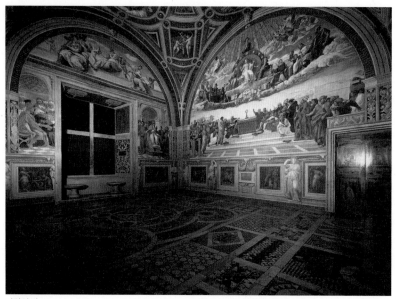

서명의 방

여러 조각들을 보게 된다. 천장화와 벽화로 되어 있는 것, 그리고 태피스트리들이 걸린 긴 회랑을 통과해서 들어갔다.

먼저 박물관 입구 쪽에서 가이드들이 설명하는 지점에서 작은 그림들을 보면서 민석에게 설명을 해주고, 시스티나 안으로 들어갔다. 한참을 걸어서 드디어 교황 서명의 방Stanza della Segnatura에 있는 라파엘로의 「아테네 학당」을 보게 되었다.

이 세상에 천장을 포함한 벽면 모두가 라파엘로 산치오의 프레스코화석회를 벽에 바르고 수분이 있는 동안 채색하여 완성하는 회화로 가득 찬 곳은 단 한 곳뿐이다. 바

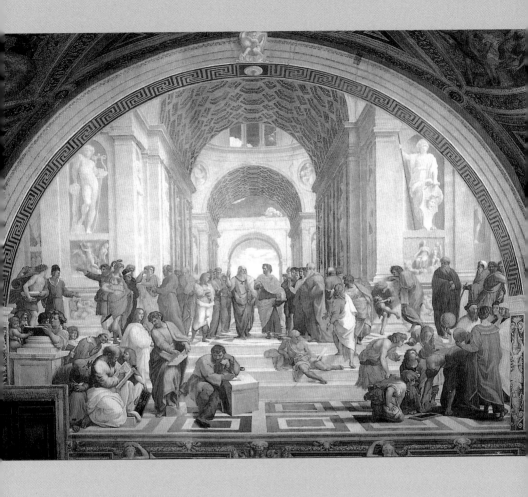

라파엘로 산치오, 「아테네 학당」, 프레스코, 600×800cm, 1510~11, 바티칸 박물관 내 서명의 방, 로마

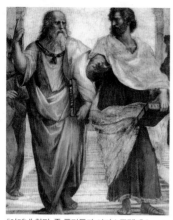

「아테네 학당」중 플라톤과 아리스토텔레스

티칸 박물관 1층에 있는 '서명의 방'이다. 이곳은 바티칸 교황의 집무실로 16세기 후반에 교황이 직접 주재하는 재판정으로 사용되면서 서명의 방으로 불리고 있다. 「아테네 학당」은 이 방의 한 쪽 벽면을 장식하고 있다. 이곳은 법학, 문학, 신학, 철학 총 네 가지의 주제로 구성되어 있고 각각의 주제를 표현한 천장화가 있다. 그 밑으로 「덕목」「파르나소스」「디스푸타」「아테네 학당」이 사면의 벽에 그려져 있다. 1510년 라파엘로는 철학을 주제로 한 「아테네 학당」을 그리기 시작한다. 그는 「아테네 학당」을 위한 도안만 수십 장을 그려가며 프레스코화의 밑그림을 만들었다.

서명의 방에 들어가 왼쪽 벽을 바라보면 그림의 크기에 압도당하게 된다. 「아테네 학당」의 크기는 가로 6미터, 세로 8미터 정도로 벽면을 가득 채우고 있으며, 등장인물도 54명이나 된다. 우선 이 그림의 배경에는 원근법이 적용되어 건물이 매우 합리적이고 과학적으로 표현되었다. 완벽한 원근법 표현이 여러 가지 요소와 각각의 인물들을 하나로 모아주고 있다. 그림 속 인물들은 실제 사람의 크기와 거의 비슷해서 거대한 집단 초상화라고 해도 될 정도다. 「아테네 학당」의 중앙에 선 두 인물 가운데 왼쪽은 철학자 플라톤이다. 플라톤의 얼굴은 라파엘로가 존경하던 레오

나르도 다 빈치를 모델로 한 것이다. 하늘을 향하고 있는 그의 손가락과 그가 들고 있는 우주론에 관한 책 『티마이오스』는 그의 이데아 사상을 상징한다. 플라톤과 함께 이야기하고 있는 인물은 아리스토텔레스다. 땅바닥을 향한 그의 손과 그가 들고 있는 책 『윤리학』 또한 현실을 중시했던 아리스토텔레스의 사상을 상징한다. 그들의 왼쪽으로는 초

「아테네 학당」중 라파엘로 자화상 부분

록색 옷을 입은 플라톤의 스승 소크라테스가 제자들에게 열띤 강의를 하고 있으며, 그 밑에선 피타고라스가 무언가를 열심히 적고 있다. 그 주위에 레오나르도의 「동방박사의 경배」처럼 사람들이 무리를 짓고 있다.

그림 앞쪽에서 깊은 생각에 잠긴 듯한 헤라클레이토스는 처음에는 없었던 인물인데 라파엘로가 「시스티나 천장화」를 본 후 미켈란젤로를 모델로 하여 추가로 그려 넣었다고 한다. 언뜻 미켈란젤로에 대한 존경의 표시로 보이지만 헤라클레이토스는 사상이 난해해 어두운 사람, 즉 '스코티노스'라고 불렸다. 그래서 미켈란젤로를 그의 모델로 삼은 것을 존경의 표시로만 보기는 어렵다. 오른쪽 아랫부분에서 컴퍼스로 무엇인가를 그리고 있는 사람은 기하학을 창시한 유클리드인데 그의 목에 쓰여 있는 'RVSM'은 'Raphael Vrbinus Sua Mano'의 머릿글자로, '우르비노인 라파엘로

라파엘로, 「디스푸타」, 1509, 바티칸

의 작품'이라는 뜻이다. 마지막으로 사람들 속에서 우리를 물끄러미 쳐다보고 있는 사람은 바로 라파엘로 자신이다. 자신의 얼굴을 그려 넣음으로써 이 작품이 누구의 것인지 더욱 확실하게 말해주고 있는 것이다.

1483년에 태어난 라파엘로는 르네상스 시대를 통틀어 최고로 인기가 높은 화가이다. 최초로 미술사를 기록한 바사리는 그의 성품이 부드럽고 사랑스러워서 짐승들까지도 라파엘로를 사랑했다고 적었다. 라파엘로는 두 천재 거장 레오나르도와 미켈란젤로의 영향을 받았지만, 나중에는 우

로마
ROMA

바티칸 박물관 내
서명의 방

아하고 잘 조화된 자신만의 화풍을 형성했고, 두 거장을 뛰어넘고자 했던 야망가였다. 그러나 그는 애정 문제로 열병에 걸려 1520년 37번째 생일에 사망한다. 르네상스의 3대 거장 중 막내인 그의 작품으로 「아테네 학당」 만 있는 것이 아니다. 하지만 초상화 위주의 다른 그림과 달리, 이 걸작은 수십 명의 사람들에게 생명을 불어넣어 그들이 마치 살아서 웅성거리는 것처럼 보이게 한다. 만약 그가 다른 두 거장처럼 오래 살았다면 르네상스 의 역사는 다시 쓰였을 것이다.

"이 방 사방에 걸린 그림 중에서 「아테네 학당」만 유명한 건 아니야. 이 뒤에 걸린 「디스푸타Disputa」라는 그림도 상당히 중요하고 유명한 작품 이야. '디스푸타'는 '성체에 관한 논쟁'이라고 해석할 수 있단다."

「성체에 관한 논쟁」은 라파엘로의 총제적인 재능과 지식을 엿볼 수 있 는 작품이다. 그는 이 작품을 통해 그리스와 그리스도의 정신을 표현하려 고 노력했다. 과거와 현재의 로마 교회 대표자들이 모여 있고 그 위로 천 상에 성부, 성자, 성령 그리고 비둘기가 예언자 및 사도들과 함께 있는 거 룩한 광경은 진리의 승리와 인문주의에 대한 굳건함을 담아냈다고 볼 수 있다.

이정도는 참아야지!

바티칸의 하이라이트인 미켈란젤로의 「최후의 심판」과 천장화 「천지창 조」를 보았다. 300~400명의 사람이 홀 안에서 웅웅거리는 소리가 벌떼

광장에 미리 가설된
「최후의 심판」과 「천지창조」의
축약 그림들

같았다. 다들 천장을 올려다보며 사진 찍기에 여념이 없다. 잠깐 동안 올려다보는 것도 목이 아픈데 미켈란젤로는 도대체 어떤 자세로 어떻게 이 그림을 그렸을까?

"정말 이렇게 크고 멋있을 줄은 몰랐어요! 근데, 목이 무진장 아파요. 아빠는 안 아파요?"

민석이 나이답지 않게 자기 뒷목을 손으로 꾹꾹 누른다.

"이런게 명화를 직접 보는 재미야. 아무리 책에서 이 그림을 자주 본다고 해도 지금 같이 뒷목 당기는 경험을 할 순 없겠지?"

천국과 지옥의 경계 가르기

16세기 중반 종교개혁으로 가톨릭교회가 붕괴되어 가톨릭과 프로테스탄티즘 루터, 칼뱅 등이 주도한 종교개혁의 중심 사상이 대립하는 양상을 띠게 된다. 당시 교황이었던 클레멘스 7세는 실추된 가톨릭의 권위를 바로 세움으로써 프로테스탄티즘을 배척하고 싶었다. 그가 미켈란젤로에게 시스티나 대성당의 벽화를 의뢰한 것도 그런 이유에서다. 미켈란젤로는 이를 거절했으나 클

로마
ROMA

시스티나
성당

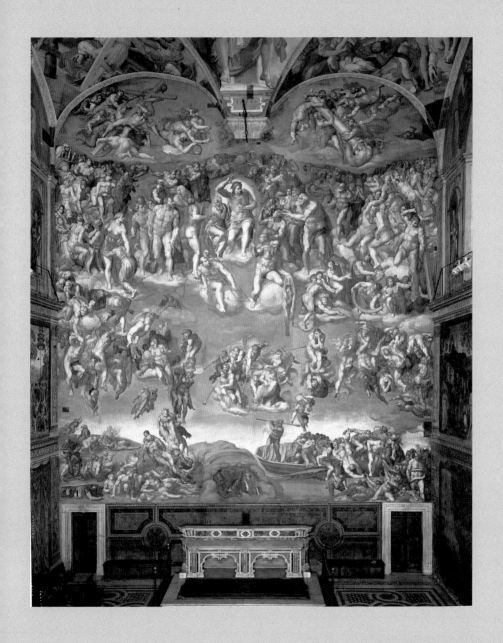

미켈란젤로, 「최후의 심판」, 시스티나 성당 제단 벽에 프레스코, 1534~41, 시스티나 성당, 로마

레멘스 7세의 뒤를 이은 바오로 3세의 위촉을 받아 결국 「최후의 심판」 작업에 착수하게 된다.

「최후의 심판」의 중심에는 예수와 그를 보좌하고 있는 마리아가 있다. 다른 종교화와 달리 「최후의 심판」에 등장하는 예수는 엄숙하고 냉정하며 수심에 찬 모습이다. 예수의 이러한 모습은 작품 전체의 분위기를 음울하고 비극적으로 몰고 간다.

이 그림은 예수를 기준으로 상, 중, 하 세 부분으로 나뉜다. 상단에는 천사들과 함께 예수님의 고난을 나타내는 십자가, 가시관, 채찍, 책형기 등이 그려져 있다. 이는 예수 그리스도가 곧 시대가 기다리던 메시아임을 말하고 있다. 중간 부분에는 오른손과 왼손으로 천국과 지옥의 경계를 나누는 예수님을 중심으로 순교자들과 성경 속 인물들이 등장하고 있다. 예수님 옆에 있는 마리아는 심판 받는 영혼들을 안타깝게 바라보며 선처를 요구하는 듯하다. 예수님을 원형으로 둘러싸고 있는 인물들은 복음을 전파하다 죽은 인물이거나 예수님의 교리를 가르치던 사도들이다. 순교자들 양 옆에는 구약 성경의 여선지자들과 인물들이 보인다.

"아빠, 사람들이 들고 있는 물건이 중요할 것 같아요! 혹시 그 때 받았던 형벌을 상징하는 거예요?"

민석은 꽤 정확하게 그림을 보게 되었다. 보람을 한껏 느끼면서 나는 설명을 덧붙여 주었다.

"열심히 봤구나. 마리아의 발치에 석쇠 불에 살을 지지는 형벌을 받고

순교한 라우렌시오 부제가 보이니? 그리고 예수의 바로 밑에 있는 순교자 바르톨로메는 인두겁을 들고 있어. 이것은 그가 살가죽이 벗겨지는 형벌을 받고 순교했다는 사실을 말해주는거야. 그런데 바르톨로메에게서 흥미로운 점은 그가 가진 인두겁이 자신의 얼굴이 아니라는 것이지."

"응? 왜 그래요? 자기 얼굴인데……."

「최후의 심판」 부분 확대

"바르톨로메가 들고 있는 인두겁은 화가 자신인 미켈란젤로의 얼굴이래. 이 시기 미켈란젤로는 허무주의에 빠져 있었어. 조각가인 자신이 회화에 긴 시간을 들인 것에 대한 속죄하는 마음을 나타낸 것이라고 한다더구나. 또 그는 삐뚤어진 얼굴을 그려 넣었는데, 이는 다른 작품에서도 종종 발견되는 것으로 미켈란젤로가 오랜 시간 동안 천장화 작업을 하면서 비뚤어진 자신의 목을 표현했다는 추측도 있어."

하단부의 중심에는 나팔을 불고 있는 일곱 천사가 있다. 이는 요한 계시록의 구절을 표현한 것으로 천사들은 나팔을 불며 심판을 알리고, 죽은 영혼들은 무덤에서 깨어나 천국 혹은 지옥으로 가고 있다. 하단 오른쪽 모

서리에 있는 지옥의 입구에는 문을 지키는 미노스가 기다리고 있다. 미노스의 모델은 당시 교황의 의전관이었던 체세나 추기경인데, 여기에 얽힌 재미난 에피소드가 있다. 미켈란젤로가 작업을 하고 있을 당시 체세나는 모든 사람이 나체로 그려진 「최후의 심판」을 보고 목욕탕에나 어울리는 그림이라고 힐난했다. 이에 체세나에게 원한을 품게 된 미켈란젤로는 그를 지옥의 문지기 미노스로 표현해 복수한 것이다. 그림이 공개되자, 사람들은 경악을 금치 못했고 미사를 드리는 성당에는 적합하지 못하다고 결정했다. 그래서 미켈란젤로의 제자인 볼테르를 시켜 은밀한 부분을 가리는 수정작업을 하게 했다.

「최후의 심판」에 나오는 391인의 등장인물들을 하나하나 자세히 보면 모두들 조각상처럼 완벽한 근육과 비례를 가지고 있다. 미켈란젤로 후반기 작품에 공통적으로 나타나는 특징이다. 심지어 여성조차도 우람한 근육의 몸을 가지고 있는데, 이는 미켈란젤로가 동성애자가 아니었느냐는 논란의 여지를 남겼다. 한편, 이 작품은 전체적으로 단순한 색채로 표현해 회화적 특성을 죽였고, 그 대신 조각처럼 기념비적인 웅장함을 극대화하려 했다. 결국 이 작품에서 미켈란젤로는 조각가로서의 자신의 정체성을 나타내려 했던 것이다.

로마
ROMA

시스티나
성당

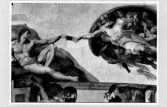
민석의 놀라운 적응력

열심히 설명을 들으며 그림을 보는 민석을 보고 멀리 유럽까지 그림을 보러 온 보람을 느꼈다. 바티칸에서 꼭 보기로 했던 작품들을 다 보고 나니 나가는 회랑이 어찌나 길게 느껴지는지. 다리도 아프고 힘이 들어 사람들에게 휩쓸려서 앞으로 쭉 밀려 나오는 바람에 미켈란젤로의 유명한 조각 작품 「피에타」를 놓친 채 시스티나 성당을 나왔다.

베드로 성당 앞 광장.
40도의 날씨에 이 곳만큼 시원한 곳은 없었다

우리는 식사를 하기 위해 근처를 돌아다녔다. 길거리에서 피자 먹는 사람들을 보고 우리도 조각 피자와 콜라를 사다가 길거리에 앉아서 먹기로 했다. 그때 눈앞에 1유로 매장이 보였다. 한국으로 치면 1,000원 숍 같은 가게였다. 민석은 씩씩하게 혼자 들어가더니 기념품 세 개를 구입하고 입이 귀에 걸려 나왔다.

"민석아, 네가 그걸 어떻게 샀어? 뭐라고 말했어?"

"말이 뭐가 필요해요. 그냥 마음에 드는 것 고르고 돈 내는 곳에서 3유로 딱 내니까 끝인데."

어느새 민석은 유럽을 한국처럼 여기는 것 같았다.

점심을 때운 후 이탈리아 최고 조각가라고 불리는 베르니니의 조각 「성 테레사의 법열」을 보겠다는 열의를 불태우며 이곳저곳을 헤매며 길을 걸었다. 「성 테레사의 법열」은 성 테레사 수녀의 꿈을 묘사한 그녀의 일기에서 유래했다. '법열法悅'의 사전적 의미는 '진리를 깨달아 마음에서 일어나는 사무치는 기쁨'이라는 뜻이다. 성 테레사 수녀는 꿈에서 천사에게 황금으로 만들어진 창으로 심장이 뚫리는 체험을 겪었다고 한다. 그런데

타오르는 금화살이 가슴을 꿰뚫는 순간, 그 고통이 지속되기를 바랄만큼 감미로웠다고 그녀는 적고 있다. 그리고 베르니니는 그 순간을 믿을 수 없을 정도의 솜씨로, 조각의 한계를 뛰어넘은 살아 있는 조각상 「성 테레사의 법열」이라는 최고의 작품으로 탄생시켰던 것이다.

이런 「성 테레사의 법열」을 보기 위해 지나가는 사람들을 붙들고 가는 길을 물어봤지만, 어느 누구도 그것이 있는 성당을 알지 못했다. 그런데 교통경찰이 지도에서 한 곳을 가리키며 산타마리아 델라 비토리아 성당일 것이라고 알려주었다. 그런데 우리는 쉽게 길을 찾을 수가 없었다. 이곳저곳을 빙빙 돌다가 더위에 지쳐 길 찾기를 포기했다. 바티칸에서는 가이드나 이곳을 잘 아는 사람과 반드시 함께 다녀야 할 것 같다. 돌아가는 길에 베드로 성당 앞 광장에서 더위를 식힐 수 있어서 그나마 다행이었다.

우리는 숙소로 돌아가는 길에 근처에서 먹을 것을 사기로 했다. 쇼핑을 마치고 지하주차장으로 내려갔는데, 작은 문제가 발생했다. 주차장 출구가 열리지 않는 것이었다. 당황한 영걸과 내가 허둥대고 있는 사이, 민석이가 호출 키를 눌렀다. 그러자 스피커에서 길고 복잡한 이탈리아 말이 나오기 시작했다. 민석은 아주 큰 목소리로 "No Open!"이라고 외쳤다. 그러니 금방 문제가 해결되었다. 나와 영걸은 민석의 그 자신감에 할 말이 없어서 고개를 푹 숙였다. 언제나 그렇더라니까? 아이들이 항상 더 용감하고 창의적이다.

나폴리
그리고 시라쿠사

아침 일찍 나폴리로 향했다. 내비게이션으로 거리를 계산해보니 204킬로미터라고 한다. 내일 시칠리로 들어가는 일정이 빡빡하므로 점심도 거르고 나폴리로 향했는데 네 시간 가까이 차 안에서 보내니 민석의 차멀미가 심각해 도로 사정이 좋아도 수시로 갓길에 차를 세우고 십여 분씩 쉬어야만 했다. 우리 모두 체력이 바닥을 보일 때쯤 나폴리 어귀에 도착했다. 피렌체에서 이곳으로 오기 전에 강씨민박이라는 곳을 예약해 두었는데 이 민박집 찾는 것이 쉽지 않았다. 서로 말을 정확히 알아듣지 못한 게 문제였다. 1시간 정도를 길에서 낭비하다 겨우겨우 민박집을 찾았다. 나는 성씨가 같은 사람에게 친근함을 느끼는 편이라서 일부러 이 민박집을 골랐는데, 이 이름을 붙여 놓았던 주인은 바뀐 지 오래되었고 지금 있는 주인은 강씨와는 조금도 관련이 없다고 했다. 아주 심각한 우범지대처럼 보이

나폴리
NAPOLI

카포디 몬테
국립미술관

는 이곳은 여태껏 보았던 유럽의 동네와는 조금 달랐다. 알 카포네가 유년 시절에 살았던 곳이 이렇지 않았을까 싶은 우중충한 느낌 때문에 차를 주차하는 중에도 이곳에 머무를지 말지 결정하기가 쉽지 않았다. 내일 아침에 차가 그대로 있을지 걱정스러웠다.

어린이와 입장료

민박집에서 간단한 나폴리 지도를 받아서 몇 군데 중요한 위치를 확인한 후 꼭 봐야 할 티치아노의 그림을 찾아서 카포디 몬테 국립미술관으로 갔다. 사진을 찍을 수 없다는 말에 영걸은 차에 남아 있었고 민석과 나만 미술관 안으로 들어갔다. 언젠가부터 사진을 찍지 못하는 미술관에선 민석과 둘이서만 입장하는 게 자연스러워졌다.

　매표소 직원과 실랑이가 한판 벌어졌다. 혹시나 해서 입장할 사람은 어른 한 명, 아이 한 명이라고 말한 것이 시작이었다. 매표소의 여자는 매정하고 아주 밉상스런 표정을 하며, 아이도 돈을 내야 된다고 나에게 가르치듯 말했다. 그녀의 태도가 가장 큰 원인이었지만, 나는 아이들에게까지 관람료를 받는 것이 부당하다고 생각했고 그녀에게 내 생각을 그대로 전했다. 그러나 여전히 얄밉게 고개를 살레 살레 저으며 "너희 일본은 어떤지 몰라도 우리나라는 다르다"고 대꾸했다. 실컷 말싸움을 하고 어떻게 마무리를 지어야 하나 잠깐 고민했는데, 그녀가 나를 일본 사람으로 보았다니, 더이상 말을 말자 싶어서 표를 샀다. 이탈리아인들은 유적과 그림이

없었으면 뭘 먹고 살았을까? 나는 적어도 모든 나라가 어린이에게만큼은 예술작품을 마음껏 보고 누릴 수 있도록 해주어야 한다고 생각한다.

낯선 그림 속 숨은 이야기

미술관을 다니며 만나는 그림 중 상당수가 그리스·로마 신화의 내용을 형상화한 것이 많다. 우리는 사실 그리스·로마 신화에 대한 지식이 부족해 그림을 잘 이해하지 못하고 고개만 갸웃거리다가 지나치는 경우가 적지 않다. 유럽에 있는 미술관에 가기 전에 그리스·로마 신화를 조금이라도 파악하고 가면 그림을 이해하는 데 도움이 될 것이다.

미술관 지도를 확인하고 곧장 3층으로 올라가 베네치아에서 활동한 16세기 르네상스의 위대한 화가 티치아노의 「다나에」를 보았다. 그림 앞에는 편안해 보이는 의자가 있었다. 나는 민석과 나란히 앉아 아주 오랫동안 편안하게 그리스 신화에 등장하는 제우스와 다나에에 관한 이야기를 나누었다.

"이 그림은 고대 로마 시인 오비디우스의 『변신』에 나오는 제우스와 다나에 신화 이야기를 바탕으로 한 그림이야."

아직 한마디밖에 안 했는데, 민석이 이야기에 흥미가 없어 보인다.

"아르고스의 왕 아크리시오스는 신탁에 따라 손자에게 죽임을 당한다는 예언을 듣고 무남독녀 다나에를 청동 탑에 가둬 스스로 대를 끊으려 했어. 그런데 탑 속에서 다나에는 아름다운 여성으로 성장했고 이 소식이 바

람둥이 제우스의 귀에 들어간 거지. 제우스는 변신술을 이용해 황금비로 변신했고, 청동 탑 안에 있는 다나에에게 갔단다. 제우스와 다나에 사이에 아들이 태어났고, 그들의 아들이 페르세우스야. 하지만 페르세우스는 상자에 담겨 바다로 떠밀려갔고, 우여곡절 끝에 메두사를 처치하는 용맹한 청년으로 자랐어. 그러나 아무리 멋진 영웅도 혈족 없이는 홀로 외로운 법! 페르세우스는 외할아버지를 찾아 나서지만 아크리시오스는 손자가 찾아온다는 소식을 듣고 이미 피신했지. 신탁에 대해 몰랐던 페르세우스는 할아버지를 찾아 다녔고, 그러던 중 원반던지기 대회에 참가하게 되었는데 페르세우스가 던진 원반이 관중석으로 날아가서 아크리시오스 왕의 머리를 강타해 신탁의 예언이 현실이 되고 말았단다. 그 시신을 확인한 다나에가 슬퍼했다는 이야기를 그린거야."

민석은 재미있다는 듯 어깨를 으쓱했다.

"이 그림은 그 이야기에 나오는, 황금비로 변신한 제우스가 성탑 안에 있는 다나에를 범하는 순간을 묘사한 거야. 19세기 오스트리아의 화가 구스타프 클림트 역시 이 그림을 보고 같은 제목의 그림을 발표했는데, 많은 사람들이 클림트의 「다나에」에 더 익숙한 것 같더구나. 「다나에」에 이런 신화 외에 다른 의미가 있단다."

민석은 잘 모르겠다는 표정을 했다.

"티치아노의 「다나에」를 소유했던 스페인 국왕 펠리페 2세는 이 그림 안에 깔린 복선, 즉 제우스를 군왕에, 다나에를 백성에 비유한 것을 보고

작품 자체보다 그 뜻에 더 만족했다고 해. 군왕은 백성의 의사와 무관하게 어떤 상황에서도 절대적인 권력을 갖고 나라를 지배할 수 있다는 것이 그 숨은 뜻이야. 그리고 그런 지배에 결국 백성도 만족하게 된다는 뜻도 있어. 그래서 「다나에」의 주제는 지배 권력을 미화한 것으로도 해석되지."

민석은 신화는 비극인데 숨은 의미는 조금 엉뚱한 것 같다며 못마땅하다는 얼굴을 했다.

티치아노 베첼리오는 피에베 디 카도레라는 이탈리아의 작은 도시에서 태어났다. 아홉 살 때 그는 모자이크 장인 세바스티안 주카토에게 도제 수업을 받기 위해 베네치아 작업실로 가게 되었다. 세바스티안 주카토는 티치아노의 숨은 능력을 발견하게 되었고, 당시 베네치아에서 손꼽히는 화가 젠틸레 벨리니에게서 그림을 배울 수 있도록 해주었다. 벨리니는 이탈리아 르네상스 최성기의 베네치아파 화가인 조르조네와 유사한 화풍으로 그림을 그렸고, 티치아노 역시 그의 그림에 영향을 받았다. 채색에 중심을 둔 물감 사용과 대기가 풍부하게 표현된 부분은 조르조네에게 영향 받았음을 증명하는 흔적이기도 하다. 그는 16세기 베네치아의 뛰어난 화가들 사이에서도 대가로 여겨졌고 베네치아에서 가장 높은 명성을 얻었다. 신성로마제국의 황제이자 스페인의 왕이었던 카를 5세는 티치아노를 자신의 전속 초상화가로 임명한 후 1533년 기사 작위까지 내렸다. 평범한 화가가 귀족이 된 것이다. 이후로 오스트리아의 합스부르크 왕가는 티치아노의 가장 중요한 후원자가 되었다.

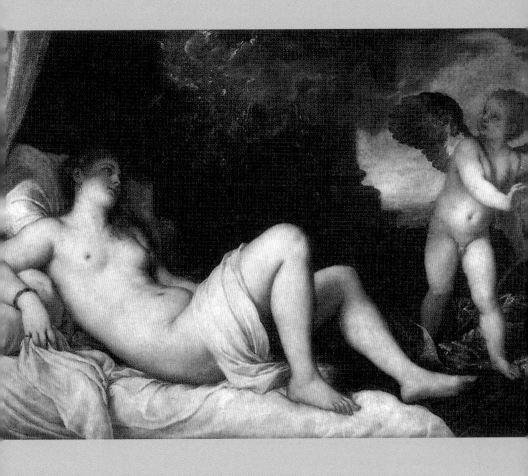

티치아노 베첼리오, 캔버스에 유채,「다나에」, 120×172cm, 1544~46, 카포디 몬테 국립미술관, 나폴리

19세기 이전까지 서양 회화에서는 기독교 성화가 대부분을 차지했으나 베네치아에서는 그림에서 신화 속 인물들에게 인간의 옷을 입히고 에로틱한 분위기로 표현하기 일쑤였다. 당대의 귀부인들이 누드모델이 되어 신화 속 여주인공으로 당당하게 그려질 수 있었던 곳도 바로 베네치아였다. 티치아노는 베네치아 공화국의 공식 화가가 되어 반세기 동안 베네치아 회화에 지배적인 영향력을 행사했다. 풍부한 색채와 선보다 색을 강조하는 그의 기법은 여러 화가들이 모방하기도 했다. 그는 종교적 주제와 고전적 주제에 관심을 가졌지만, 사람의 심리를 날카롭게 꿰뚫어보는 통찰력 있는 초상화로 가장 큰 인기를 누렸다.

용암을 뒤집어 쓴 미라는 어디에?

미술관을 나와서 시칠리아 섬으로 가는 배편을 알아보러 나폴리 항구로 갔다. 나폴리와 시칠리아를 오가는 여객선이 편도 211유로 한국 돈으로 30만 원정도였고, 출발 시간은 내일 저녁 9시라고 했다. 우리는 오늘 폼페이를 보고 내일 아침 일찍 자동차로 이탈리아 반도 발톱 끝에 있는 레지오까지 내려가 그곳에서 배를 타고 시칠리아로 들어가자고 결정했다.

일정이 갑자기 바뀌어서 어떻게 해야 할지 고민을 하다가 근처에 위치한 폼페이 유적지로 향했다. 우리는 폼페이에서 화산 폭발로 용암을 뒤집어쓴 채 화석이 된 미라를 볼 수 있을 것이라는 기대감에 들떠 있었다. 그런데 우리가 도착해 발견한 폼페이 유적지는 제주도의 돌담길을 연상케

했다. 미라나 화석은 어디서도 찾을 수가 없었다. 더구나 갑자기 이동하는 바람에 마실 물도 챙기지 못했고 영상 40도에 습하기까지 한 날씨는 우리의 인내심을 한계로 몰았다. 조금 걷다가 미니 콜로세움까지 보고 일사병에 걸릴 것 같아서 다시 차를 타고 돌아 나왔다. 혹시 근처에 박물관이라도 있으면 미라 화석을 볼 수 있지 않을까 해서 몇 군데를 더 돌아다녀 보았지만 모두 실패했다. 그림과 조각 이외에 관광 정보가 너무나 부족하다는 것이 아쉬웠다.

나폴리 고고학 박물관 안에는 미라가 있을 것이라고 민박집 주인이 알려주었던 것이 기억나서 우리는 다시 나폴리 시내로 돌아갔다. 그런데 폐관 시간 20분 전에 박물관에 들어갔던 민석과 영걸은 미라를 보기는커녕 문을 닫을까 봐 바삐 뛰어다니기만 했다고 한다. 예민해진 탓인지 유난히 나폴리의 환경이 눈에 거슬렸다. 유럽 도시 중 이렇게 쓰레기를 아무렇게나 버리고 치우는 사람도 없는 곳은 처음이었다. 바람이 심하게 불면 하늘에는 비닐, 신문, 찢어진 전단지 등이 날아다녔다. 우리는 쓰레기가 풀럭풀럭 날리는 나폴리 시내를 통과해 민박집으로 돌아왔다.

민박집에는 배낭여행 하는 한국 대학생들이 꽤 많았다. 저녁 식사 후 커피를 마실 때 어떤 학생이 이탈리아로 들어오는 야간열차에서 만난 도둑과의 결투 이야기를 들려주었다. 이 학생이 기차 객실에서 잠이 들었는데 기분이 이상해서 살짝 눈을 떠 보니 도둑이 자기 가방을 뒤지고 있더라는 것이다. 그런데 실눈을 뜨고 보니 한 손에 칼을 들고 있어서 처음에는

무서운 마음에 그냥 모른 체하고 있었는데 지갑에 손을 대는 게 보여서 소리를 빽 지르며 달려들어 싸움을 했다는 것이다. 다행히 다치지 않았고 차장이 그 도둑을 잡아 연행했다고 했다. 우리는 더 겁이 났다. 빨리 이곳을 벗어나야겠다는 생각만 들었다. 민박집에서 만난 학생들은 밤중에 나폴리 해변의 야경을 보러 간다고 함께 가자며 우리를 불렀지만 나폴리 치안에 의심을 가지고 있는 우리는 손사래를 치고 그냥 일찍 잠자리에 들었다.

배를 타고 시칠리아로

시칠리아를 향해 출발했다. 이탈리아 최남단 레지오까지는 500킬로미터가 넘는다. 그곳에 도착해서 우리는 시칠리아로 넘어가는 방법에 대해 연구하기로 했다. 영걸은 가격이 문제가 될 수 있으니 시칠리아에서 자동차는 주차시켜 놓고 우리만 배를 타 섬에 들어가 버스로 이동하자고 말했고, 나는 가능하면 배에 차까지 싣고 들어가자고 했다. 배를 타고 이동한다는 말에 신이 난 민석은 의견 조율에 전혀 도움이 되지 못했다.

자동차 휴게소에서 마침 시칠리아로 가는 여객선의 예약권을 파는 곳을 발견했다. 가격을 알아보려고 갔는데 레지오에서 시칠리아 메시나까지 차 한 대당 편도 20유로씩 왕복 40유로라고 했다. 생각보다 저렴해서 우리는 얼른 표를 구입했다. 총 520킬로미터를 지나 드디어 레지오에 도착했다. 항구에는 이미 배 시간이 되어 자동차들이 줄지어 승선하고 있었다. 우리도 차를 배에 싣고 갑판 위로 올라가서 시원한 바닷바람을 마셨

시칠리아
SICILIA

나폴리에서
시칠리아로

다. 20분 동안 해협을 넘어가면서 사진을 찍으며 시간을 보냈다. 드디어 눈앞에 시칠리아가 보이기 시작한다. 이곳이 마피아의 고향이며 수학의 신 아르키메데스의 고향이고, 「시네마 천국」의 촬영지인 시칠리아구나!

1년 후에 들어갈 수 있는 곳

우리의 상상과는 달리 시칠리아는 유럽의 다른 지역들과 크게 다르지 않았다. 시칠리아는 그럭저럭한 건물과 차가 다니는 평범한 곳이었다. 우리는 시칠리아의 동북부에 위치한 도시 시라쿠사에 있는 플라초 벨로모 미술관으로 향했다. 미술관 도착 예정 시간은 5시 40분. 속력을 최고로 높여 부지런히 달렸다. 혹시 오늘 늦어서 미술관에 들어가지 못하면 내일은 대부분의 유럽 박물관들이 휴관하는 월요일이므로 이곳에서 2박을 해야하는 상황이 벌어질 수도 있기 때문에 우리는 마음이 급했다. 39년이라는 삶을 살면서 르네상스와 매너리즘 시대에 종지부를 찍었다는 천재 화가 카라바조의 그림을 보러 온 것인데, 내비게이션이 가리키는 곳에 당연히 있어야 할 미술관의 입구가 도무지 보이지 않는다. 마음이 급해졌다. 마침 옆을 지나는 사람이 있어서 그에게 물어봤다.

"카라바조의 그림을 보러 벨로모 미술관에 왔는데, 어디로 가면 있습니까?"

"바로 이곳인데 보수 중이라 앞으로 1년 뒤에나 다시 문을 엽니다."

보수 공사 중인 오래된 건물이 눈에 들어왔다. 이 그림을 보고 나면 그

1년간 폴라초 벨로모 미술관
보수공사를 한다는 안내문

동안 보려고 계획했던 그림들을 다 본 셈이 되어서 저녁에는 셋이 조촐한 파티를 하려고 했었는데 마음이 답답해졌다. 마지막 그림인 「성녀 루치아의 매장」은 결국 직접 볼 수 없게 되었다. 나폴리에서 시칠리아의 시라쿠사까지 운전한 길이만 총 700킬로미터. 다시 돌아가는 것까지 장장 1,400킬로미터. 가장 허망해하는 사람은 민석이었다. 오기 전에 철저하게 조사했어야 했는데, 실망하는 표정을 감추지 못하는 민석과 영걸에게 미안했다. 그림을 눈으로 보지는 못했지만 이 그림의 중요한 의미를 책을 보여주며 설명할 수밖에 없었다.

유럽에서 예정했던 작품 13점을 보러 다니던 일정은 일단 끝이 났다. 이제는 파리로 돌아가야 한다. 돌아가는 길은 2,500킬로미터 이상이 될 것이다. 내일은 일단 로마까지 올라가 보기로 했다. 「성녀 루치아의 매장」 때문에 한 번 쯤은 다시 와야겠다는 생각이 들었지만, 마음 한편으로는 좋은 추억이 전혀 없는 나폴리를 다시 찾을지 확신이 서지 않았다.

시칠리아
SICILIA

벨로모
미술관

여행의 시작이 된 그림

카라바조의 「성녀 루치아의 매장」은 우리에겐 아주 중요한 그림이다. 조너선 존스가 죽기 전에 꼭 보아야 할 명작 목록을 만들게 된 동기가 이 그림을 보고 감동을 받아 시작되었다고 한만큼 꼭 두 눈으로 확인해보고 싶었던 것이다. "카라바조 이전에도 미술이 있었고, 카라바조 이후에도 미술이 있었다. 그러나 카라바조 때문에, 이 둘은 절대 같은 것이 될 수 없었다"는 말처럼 그의 그림에는 16세기 후반과 17세기 초반에 활동한 화가라고 믿기 어려운 독특함이 있다. 그중에서 우리 부자는 「엠마오에서의 만찬」「토마의 의심」「유디트와 홀로페르네스」를 좋아하는데, 이 그림 외에 어떤 것을 보아도 그림 속에는 그의 천재성이 녹아 있는 듯하다.

"민석아, 카라바조가 로마에서 살인을 하고 도피 생활을 계속했는데, 시라쿠사 지역 영주의 환대를 받았대. 왜 그런 것 같니?"

민석은 어떻게 살인자가 환영받을 수 있느냐며 되물었다.

"이유는 단 하나야. 그의 그림을 얻기 위해서지. 시칠리아의 시라쿠사 의회 귀족들 역시 새로 건축된 성 루치아 대성당에 그의 그림이 걸리기를 기대하고 있었어. 그는 이 의뢰를 받아들여 한 달 만에 「성녀 루치아의 매장」이라는 그림을 완성했단다."

「성녀 루치아의 매장」을 보면 주인공인 성녀보다 두 일꾼에게 먼저 시선이 간다. 묵묵히 일하고 있는 그들의 모습이 이 작품의 분위기를 더 무겁고 엄숙하게 만든다. 뒤쪽에는 사람들이 모여 있다. 온갖 고문과 위기를

이겨냈던 성녀의 죽음에 얼굴을 감싸고 흐느끼거나, 그저 바라만 보거나, 가만히 묵도하는 여러 사람들의 모습은 슬픔과 놀람을 담고 있다. 그들의 슬픈 시선의 끝에서 성녀 루치아를 찾을 수 있다.

루치아는 라틴어로 '빛'이란 뜻을 가지고 있다. 그녀는 귀족의 딸이었으나, 아버지를 일찍 여의고 젊은 나이에 호민관 가이오와 약혼을 하게 된다. 그러던 중 어머니의 병이 성인의 도움으로 기적처럼 회복되자, 그녀는 자신의 순결을 포함한 모든 것을 하느님께 맡기기로 약속한다. 그 당시에는 교회를 박해하는 세력이 강했던 때였는데, 그녀는 자신의 혼수품을 가난한 이들에게 나누어 주고 가이오와의 약혼을 파기했다. 그녀의 행동에 몹시 화가 난 가이오는 그녀를 총독에게 고발했다. 그녀의 형 집행을 위해 정장 대여섯 명이 왔고, 루치아가 기도를 하자 그녀의 몸은 꼼짝하지 않았다. 나중엔 소까지 매달아 끌었는데도 움직이지 않았다고 한다. 이에 화가 난 총독은 꼼짝도 하지 않는 그녀 옆에 장작을 쌓고 불을 질렀다. 그러나 그녀는 불 속에서도 타지 않았고, 심지어 펄펄 끓는 기름을 부어도 아무렇지 않았다. 그러나 그녀도 사람이었기에 340년 12월 13일, 목에 비수가 꽂힌 채 결국 순교했다. 카라바조는 차가운 땅바닥에 누워 있는 성녀 루치아의 모습을 그림을 통해 표현한 것이다.

"그냥 평범한 여자 같아 보이는데…… 특별한 점도 없고."

민석은 그림에서 성녀라는 흔적을 찾으려고 애썼다.

"응, 보통은 루치아 뒤에 후광이 있거나 자신의 목을 찌른 비수를 들고

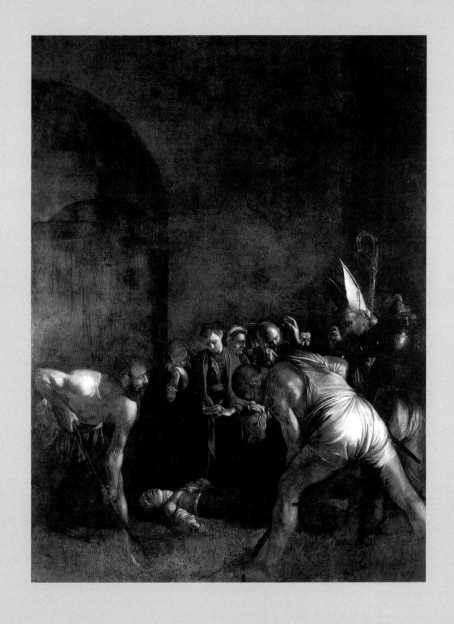

미켈란젤로 다 메리시 카라바조, 「성녀 루치아의 매장」,
캔버스에 유채, 408×300cm, 1608, 벨로모 미술관, 시라쿠사

있는 모습으로 묘사되는데, 이 그림에서는 그런 모습을 전혀 찾아 볼 수가 없지. 그것뿐만이 아니야. 이 그림에서 주인공이 마치 성녀 루치아를 매장하는 두 일꾼처럼 보이지 않니?"

"어, 저 남자들이요? 굉장히 강해 보여요. 루치아를 땅에 묻어주려고 하는 것으로 보아선 나쁜 사람은 아닐 것 같아요."

"응. 성녀 루치아를 굳건한 신앙의 바탕으로 삼고 있는 시칠리아 사람들의 노력과 건강미를 강조해서 베네치아에게 빼앗긴 주도권을 되돌리겠다는 의도를 표현한 것이 아닐까? 아빠는 그렇게 생각해."

미켈란젤로가 죽은 지 7년 후, 또 다른 미켈란젤로가 태어났다. 바로 미켈란젤로 다 메리시 카라바조다. 그는 1571년 밀라노에서 태어났다. 처음엔 무명 화가로 여러 화가들의 화실을 떠돌며 그림을 배웠다. 그리고 우연히 자신의 재능을 알아본 델 몬테 추기경을 만나 인생의 전환점을 맞는다. 1605년 델 몬테 추기경의 대저택에서 나오게 될 때까지, 그는 대저택의 작업실에서 무수히 많은 그림을 그렸다. 초기엔 「바쿠스」와 「점쟁이 집시」 같은 크지 않은 그림들을 통해 델 몬테 추기경의 인정을 받았고, 후엔 대형 제단화들을 그려내면서 로마 미술계의 천재 화가로 큰 관심을 얻었다. 그의 걸작들에는 주로 성스러운 존재가 들어 있다. 하지만 그 모델들은 평범한 사람들이었기 때문에, 성인이 전혀 성스러워 보이지 않는다는 이유로 비난을 받았다. 그러나 그 평범한 모습에는 카라바조 특유의 해석이 들어 있다. 무엇보다 성인들 또한 평범한 사람이었고, 이 평범함 속에

서도 성스러움이 자연스럽게 드러난다는 것이다. 이러한 그의 방식은 그림 앞에 사람들을 모여들게 만들었고, 렘브란트를 비롯한 수많은 화가들이 영향을 받았다. 그가 그린 「그리스도의 매장」 역시 당시 로마 종교 지도자들로부터 최고의 걸작이라는 칭송을 받으며 그를 선배 미켈란젤로에 버금가는 화가로 인정받게 해주었다.

"그런데요 아빠. 이 사람은 '미친' 천재 화가로 불렸다고 하셨잖아요. 왜 그런 거예요?"

"아까, 살인자가 되어 도망다닌 적이 있다고 했던 것 기억나지? 그는 한 식당에서 종업원이 자신의 질문에 무성의하게 대답한다고 칼로 찔렀어. 그리고 몇 달 지나지 않아 밤중에 친구들과 함께 경찰서에 돌을 던지는 난동을 부리기도 했다더구나. 1606년 5월 28일, 카라바조는 라누치오 토마소니와의 격렬한 말다툼 끝에 그를 찔러 죽였어. 이후 그는 도망자의 삶을 살게 된 거지. 그는 4년에 걸쳐 나폴리, 말타, 시라쿠사, 메시나, 팔레르모 등지를 떠돌아 다녔대. 머물렀던 지역마다 최고의 명작들을 남겼고 그중 하나가 바로 「성녀 루치아의 매장」이란다. 비록 가는 곳마다 천재 화가로서 환영받았지만, 잠을 잘 땐 베개 속에 단검을 숨겨 둘 정도로 불안에 떨었다는구나.

결국 그는 그림을 통해 교황청의 정식 사면을 받으려 했어. 천재 화가가 작품을 그리지 못하는 것이 안타까워서 로마 지도자들이 그 사면 요청을 받아 주기로 한거야. 그는 사면 받기 위해 로마로 떠났는데 다른 사건

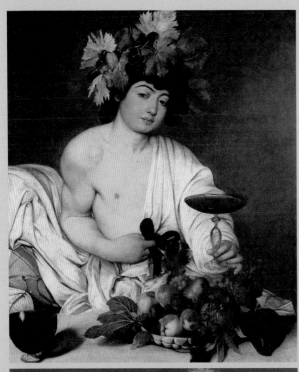

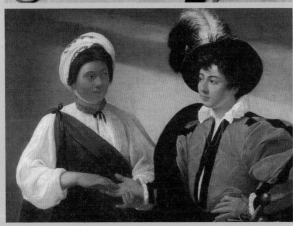

(위) 카라바조, 「바쿠스」, 캔버스에 유채, 95×85cm, 우피치 미술관, 피렌체
(아래) 카라바조, 「점쟁이 집시」, 캔버스에 유채, 115×150cm, 카피톨리니 박물관, 로마

에 우연히 휘말려 다시 체포되었어. 그리고 사면과 맞바꾸기로 한 그림 모두를 잃어버리게 되었지. 절망 끝에 열병이 걸린 카라바조는 결국 로마에서 하루 거리인 에르콜레에서 사망했는데, 그의 시신이 어디에 매장되어 있는지 아무도 모른대."

이런 그의 격정적인 삶은 영국의 대표적 감독이자 예술가인 데릭 저먼을 통해 영화로 만들어졌다. 이 영화 「카라바조」는 여러 실험적 시도와 아름다운 영상미 때문에 1986년에 제작되었음에도 불구하고 지금까지 많은 영화와 미술 애호가들의 사랑을 받고 있다.

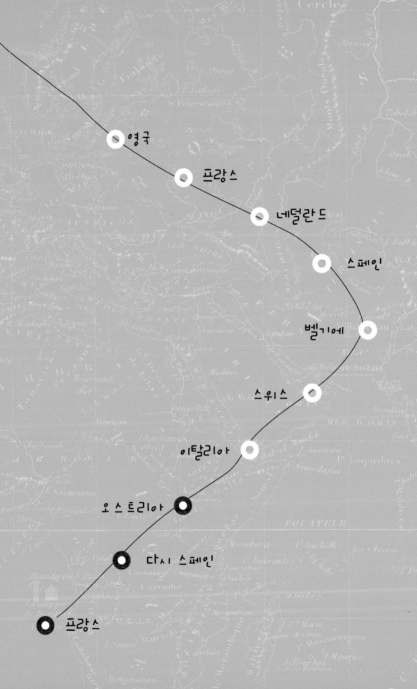

영국

프랑스

네덜란드

스페인

벨기에

스위스

이탈리아

오스트리아

다시 스페인

프랑스

얼마 남지 않은 여행,
포기할 수 없는
명화 마드리드, 헤이그, 파리

SALZBURG-MUNICH-
STRASBOURG-
MADRID-PARIS-
HAGUE-PARIS

MAY 19

1,700킬로미터를 달리다

내비게이션에 오늘의 도착지 로마 이비스 호텔을 찍어 보았다. 거의 700킬로미터

를 가야 한다. 서울과 부산을 왕복하는 거리와 비슷하니 단번에 운전해서 가기는 쉽

지 않다. 여행 후반부로 접어들어 체력도 많이 떨어졌으니 이동 중에도 필요한 일

외에는 하지 않기로 했다. 우리는 중간에 점심을 간단히 먹느라 쉰 것 외에는 계속

내달려 호텔에 도착했다. 차에서 짐을 내리다가 지도를 꺼내 내일 이동할 거리를 미

리 계산해 보았다. 가야할 곳은 오스트리아의 잘츠부르크인데 로마에서 다시 1,000

킬로미터 가까운 거리다. 게다가 이탈리아에서 오스트리아로 넘어가는 국경은 산

맥이 가로막고 있다. 도로가 많이 구불구불하기도 하니 1,000킬로미터를 하루에 주

행한다는 것은 도저히 불가능할 것 같다. 아직 저녁 6시 30분이고 날도 환하니 조금

만 더 이동해서 잘츠부르크 가까운 곳에서 숙박하기로 했다. 지난번 우리가 피렌체에 왔을 때 묵었던 호텔 주소를 찍어봤더니 310킬로미터 정도 떨어진 곳에 있다. 민석이 차 문을 열며 기운 빠진 목소리로 혼자 중얼거렸다.

"아, 집에 가면 걸어다니기만 할 거야."

우리가 도착한 피렌체 이비스 호텔은 며칠 전과는 달라 보였다. 지난번 하행 길에는 호텔이 한산해 보였는데 오늘은 호텔 주차장에 차들이 빽빽하게 차있다. 시계를 보니 밤 9시 30분이다. 더는 운전할 기력도 없고 우리가 묵을 방 하나 정도만 있었으면 좋겠다는, 기도하는 마음을 갖고 프런트로 갔다. 다행히 지난번에 묵었던 것처럼 더블 침대에 예비 침대가 하나 들어 있는 방이 남아 있었다.

바닥에 짐을 아무렇게나 집어던지고 대충 씻고 나와 잠깐 쉬겠다며 침대에 대각선으로 누운 채 잠이 든 민석의 손에 다음 일정이 적힌 종이가 쥐어 있다. 여행 내내 틈이 나면 오락을 하겠다며 가지고 왔던 물건들을 다 어디에 뒀더라?

설레는 마음을 안고
잘츠부르크로

프랑스에서 7년을 살고 그 사이에 유럽 전역을 돌아다니며 광고 촬영을 했지만 잘츠부르크에는 발을 딛지 못했다. 골목마다 모차르트의 음악이 흘러나온다는 잘츠부르크. 이번에는 우리 셋 중 내가 가장 들떠 있는 것 같았다. 천천히 오스트리아로 이동하면서 이탈리아 북부지방을 지나쳤다. 얼핏 보아서는 이곳이 남부 이탈리아와 같은 나라라고는 생각할 수 없을 정도로 주변 경관과 사람들 등 눈에 보이는 모든 것이 많이 달랐다. 사람들도 시끄럽지 않고, 점잖고 친절하며, 눈 마주치면 웃으며 인사하는 것도 좋았다. 예상과는 달리 이탈리아에서 오스트리아로 넘어가는 국경은 지난번 스위스-이탈리아 국경처럼 험준한 산맥을 통과하지 않아도 되었다. 국경 산맥들은 엄청나게 높았고, 구름과 자동차가 꽤 가까이 있어 지대가 높다는 것을 알 수 있었지만, 직선 도로만 달릴 수 있어서 민석의 멀미는 심

잘츠부르크
SALZBURG

모차르트
기념박물관

각하지 않다.

"우와, 전부 캠핑카네! 우리도 저거 타고 다닐걸!"

도로를 꽉 채운 캠핑카들이 신기한지 민석은 캠핑카 하나하나를 유심히 봤다.

오스트리아 국경이 가까워질수록 산은 높아졌고 구름은 점점 낮게 깔려 갔다. 내비게이션에 의지해서 호텔로 향하다 어떤 마을을 지나게 됐다. 창문으로 한 폭의 그림 같은 풍경이 이어졌다. 그림 속을 헤매고 있는 듯해 나도 모르게 속도를 늦췄다. 내비게이션이 가르쳐주는 길은 완전히 그림 같은 세상이었다.

드디어 잘츠부르크에서 여독을 풀 호텔에 도착했다. 오늘은 남은 라면을 전부 처리하기로 했는데 민석이 가능하면 계란을 넣어서 먹자고 해 나와 영걸이 음료수와 계란을 사오기로 했다. 그런데 이곳의 상점들은 하나같이 6시만 되면 문을 닫는다. 서너 군데를 들러 보았지만 우리는 원하는 것을 살 수 없었다. 돌아오는 길에 내일 보려고 했던 장소들의 위치를 모조리 확인했다. 그만큼 잘츠부르크는 작은 도시였다.

모차르트와 잘츠부르크

이제 마지막 여정에 가까워졌다. 아침에 호텔에서 체크아웃을 하고 잘츠부르크의 유명한 장소 몇 곳을 돌았다. 잘츠부르크 시ㅐ는 크기는 작지만 높은 관광수입을 올리는 곳답게 아름다운 장소가 많았다. 「사운드 오브

뮤직」의 미라벨 정원과 호엔잘츠부르크 성, 그리고 잘츠부르크의 중심거리를 걸으며 사진도 찍고, 골목 사이사이를 걸어 보았다. 가느다란 비가 내렸는데 옛 시가지와 요새가 비와 조화를 이뤄 동화책의 한 장면을 보는 것처럼 아름다웠다.

잘츠부르크가 유명한 이유 중 단연 첫번째는 바로 모차르트가 태어난 도시이기 때문일 것이다. 우리는 모차르트 기념 박물관으로 향했다. 나는 민석에게 네 살부터 시작된 모차르트의 음악 인생에 대해 이야기해 주었다. 네 살 때 처음 피아노를 배워 다섯 살에 미뉴에트를 작곡했고, 여덟 살이 되기 전 여 황제였던 마리아 테리지아 앞에서 연주를 했다는 이야기를 해주니 민석이 믿을 수 없다는 얼굴을 하며 오히려 나에게 거짓말하지 말라고 한다.

"아빠, 다섯 살짜리 손이 얼마나 크다고 작곡까지 해요. 도부터 솔까지 누르기도 힘들텐데."

민석이 믿건 말건 좌우간 서른여섯의 나이로 죽을 때까지 1,400여 곡을 작곡한 모차르트의 열정이 고스란히 느껴졌던 박물관 앞에서 궁시렁대는 녀석과 사진을 찍었다.

비가 부슬부슬 내리는 다뉴브 강가, 모차르트 이야기를 엄마가 알고 있을까 봐 걱정하는 민석

잘츠부르크
SALZBURG

모차르트
기념박물관

"아빠, 엄마한테는 모차르트 얘기 안 하실 거죠?"

언제 어디든 가고 싶은 곳으로!

고속도로를 끝없이 달리다 '뮌헨 25킬로미터' 라
고 쓰여 있는 도로 표지판을 보고 갑자기 뮌헨
에 가보고 싶어졌다. 예정에도 없던 여행이 갑
자기 시작되었다. 민석이 독일은 어떻게 생겼
는지 알고 싶다면서, 자동차 여행의 장점이
바로 언제든 가고 싶은 곳에 바로 갈 수 있다
는 것 아니냐고 우물쭈물하는 나에게 따졌
다. 이미 영걸은 가방에서 여행 서적을 꺼
내 여태껏 한 번도 펴 보지 않았던 독일편
을 읽고 있다. 몇 군데 성당과 광장 주소
를 내비게이션에 입력하고 달려갔다. 막

막스 요제프 광장

스 요제프 광장에 들러 국립극장과 막시밀리안 1세 동상 앞에서 사진을
찍고, 거리를 구경했다. 내 눈에는 오스트리아나 독일이나 비슷해 보였지
만 예리한 민석의 눈에는 뮌헨이 유달리 다르게 보였나 보다. 사람들이 우
산을 들고 다니지 않고 007가방을 많이 들고 다닌다든지, 학생들이 많다
든지, 가게들이 잘츠부르크에 비해 훨씬 현대적이라든지 하는 것들을 내
게 설명하며 민석은 조금 신이 난 표정이다. 하여간 잘도 관찰한다. 우리

는 학생들의 거리, 예술가의 거리라고 불리는 슈바빙 거리를 지나며 슈바빙의 상징으로 유명한 워킹맨도 보았다.

"아빠, 저건 뭐예요?"

"응, 워킹맨이야. 이곳을 안내하는 책자에 단골로 등장하는 조형물이지. 높이가 건물 4,5층 정도는 되겠다."

"으으, 허연 게 꼭 따라올 것 같아서 웃기기도 하고 무섭기도 해요! 작으면 귀여울 것 같아요."

라면과 함께한 마지막 밤

어느 순간 우리는 프랑스 고속도로에 들어섰다. 도로 표지판이 나에게 낯익은 언어로 바뀌었다. 집에 가까워진 것 같은 느낌이 들어 마음이 편해졌다. 우리는 여행이 끝나감을 아쉬워하면서 그리고 한편으로는 홀가분해하면서 고속도로를 달렸다.

드디어 유럽의 배꼽이라고 불리는 프랑스의 스트라스부르에 도착했다. 어둑한 즈음에 도착하여 내비게이션이 가리키는 대로 진행하다가 신

호등 앞에서 잠시 멈추었을 때 눈앞에 50유로라는 가격표가 눈에 확 들어오는 이비스 호텔이 보였다. 코너에 위치한 아주 넓은 방에 묵게 된 우리는 여행 내내 갈망하던 달걀 넣은 라면을 드디어 끓여 먹었다. 그동안 수고했다고 서로를 격려하고 칭찬하며 여행의 마지막 밤을 자축했다.

날이 밝았다. 날씨는 서늘하고, 이제 프랑스는 바캉스의 더운 열기가 완전히 식어버린 것 같다. 처음 계획은 스트라스부르에서 남쪽 알프스 샤모니로 방향을 돌려 몽블랑 산과 아름다운 도시 안시를 보고 파리로 귀환하는 것이었지만 이미 9,000킬로미터에 육박하는 거리를 자동차로 주행하고 나니 소진한 기력이 더이상 우리의 방향 선회를 허락하지 않았다. 이젠 호텔 생활도 지겨워졌다. 편안함과 안락함이 그리워진 우리는 스트라스부르를 떠나 600킬로미터를 단숨에 달려 파리로 들어갔다. 파리 동생 집에 도착한 우리는 편안하게 간식을 먹으며 지나온 여정에 약간의 거짓말을 섞어가며 깔깔대고 수다를 떨었다.

우리의
그림 중독

남은 일정 동안 편하게 쉬면서 관광이나 할 생각이었던 우리는 날이 밝고 나서 마음이 찜찜해졌다. 주말이 되었는데도 평일인 것 같고 어디론가 가야할 것 같은 기분이 자꾸 들었기 때문이다. 영걸과 민석도 나와 비슷한 것 같았다. 우리는 한인 교회에서 예배 후 몽파르나스 역에 가서 스페인행 기차표를 알아봤다. 지난번 마드리드에서 소피아 왕비 미술관이 문을 닫아서 볼 수 없었던 피카소의 「게르니카」를 보러 2차 여행을 결심했다. 그러고 나니 신기하게도 오히려 마음이 편해졌다. 앞으로 며칠 더 고생해야 하고 여독을 푼 지 얼마 되지도 않았는데, 우리가 결정한 일이지만 참 알 수 없었다. 예매가 끝난 후 바로 동생의 집으로 돌아가서 1박 2일 여행 준비를 했다. 이번 「게르니카」를 찾는 여행은 나와 민석만 가기로 했다.

　너무 서두르는 바람에 전날 밤부터 열심히 충전한 민석의 디지털 카메

마드리드
MADRID

소피아 왕비
미술관

라를 방에 두고 나왔다. 그래서 영걸이 역까지 배웅해 줄 때 남겨준 사진 두 장이 「게르니카」 여행'의 유일한 사진이 되었다. 지난번에 들렀던 이 룬 역에서 마드리드로 들어가는 침대차를 탔다. 프랑스의 침대차와는 달리 오래된 기차여서 그리 쾌적하지 않았고 우리 둘 외에 미국 여행객 네 명이 동승해서 6인용 침대칸이 꽉 차 답답했다. 낯선 사람과 한 공간에 있다는 것은 동서양을 막론하고 쉽지 않은가 보다. 붙임성 좋은 민석도 쭈뼛하게 앉아 있다가 스르르 잠이 들었다. 답답한 기운을 어깨에 진 채 아침 7시 50분경에 마드리드에 도착했다.

평화로운 아침

스페인 마드리드에서 가장 번화가라는 그란비아부터 구경하기 시작했다. 아침 일찍부터 문을 여는 도너츠 가게에서 간단하게 식사를 한 후 지난번에 잠깐 들렀던 마요르 광장 노천카페에 앉아 휴식을 취했다. 카페 주인으로 보이는 남자가 민석에게 친절하게 대해 주어서 아침을 기분 좋게 시작했다. 민석은 그동안 배운 스페인어를 열심히 사용해 보았다.

"부에노스 디아스 세뇨르! Buenos días Señor 안녕하세요, 아저씨!"

"파르돈, 세르비시오? Pardon, Servicio? 죄송합니다, 화장실?"

사실 문법과는 아주 거리가 먼 회화였지만 생계형 단어 두 개로 완전히 의사소통을 한다며 열심히 연습하고 반복해서 사용하더니 이제는 전 세계 어디서나 화장실을 찾아가서 소변을 볼 수 있다며 스스로를 기특해

했다. 우리는 걸어서 스페인 왕궁과 광장을 구경했다. 관광객들이 여기저기서 즐겁게 사진을 찍는 것을 구경하다가, 우리도 손으로 사진을 찍는 시늉을 했다. 민석의 우스꽝스런 표정과 포즈에 나는 배를 잡고 한참 웃었다. 아토차 역에 다시 돌아오니 드디어 소피아 왕비 미술관이 문을 여는 아침 10시가 되었다. 지난번에는 힘들게 찾아와서 들어가지도 못했던 그 소피아 왕비 미술관, 이번에는 들어간다.

「게르니카」가 방탄유리를 입었다고?

드디어 2층 6호실에 있는 피카소의 「게르니카」를 만나게 되었다. 민석은 그림의 크기와 분위기에 압도당해 자기도 모르게 우뚝 멈춰서 있다가 자석에 끌리듯 그림 앞으로 바짝 다가섰다. 그러자 관리직원들이 그림에서 물러서라며 경고했다. 엄격함을 넘어 강압적이기까지 한 관리직원의 태도는 우리를 당황하게 만들었다. 민석이 머쓱해하며 뒤로 물러났다. 약간 빨개진 얼굴을 하고, 루브르에서는 그림 앞 1센티미터까지 갈 수 있었는데 여긴 좀 심하다며 투덜댔다. 민석의 등을 두드리며 내가 말했다.

"그건 루브르 박물관에서 일하는 사람들이 파업을 해서 잠깐만 그랬던 거고 이 「게르니카」의 경우는 그려진 이후 너무나도 많은 위험을 뚫고 이곳 소피아 왕비 미술관까지 와서 전시된 거니까 과잉보호를 하는 것도 이해를 해야 돼."

1980년대 한국 사회에는 좋은 책들이 금서로 지정되었던 적이 있었다.

마드리드
MADRID

소피아 왕비
미술관

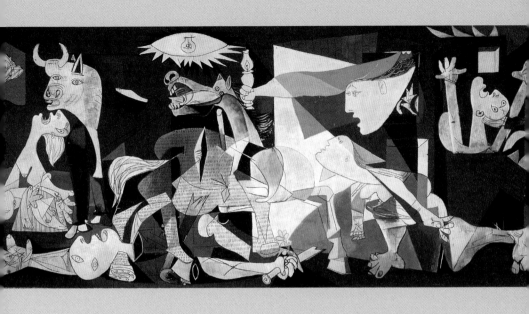

피카소, 「게르니카」, 캔버스에 유채, 349×776cm, 1937, 소피아 왕비 미술관, 마드리드

피카소의 「게르니카」도 그때 공식적으로 보지 못하게 명령이 내려졌던 작품이었다. 왜 80년대의 정부는 이 그림을 금지 작품으로 지정했을까? 이 작품이 나온 배경을 알게 된다면, 그 이유를 짐작할 수 있을 것이다.

1936년 2월 스페인은 공화국을 수립하고 정교분리, 농지개혁 등의 정책으로 농민과 노동자층의 폭넓은 지지를 얻었다. 그러나 인민전선의 공화파가 내각을 수립하자 군부와 대지주, 자본가는 우익 보수 세력을 형성하고, 그해 7월 프랑코 장군을 중심으로 군사반란을 일으켰다. 스페인 내전의 시작이었다. 당시 히틀러 정권의 독일은 프랑코 장군에게 공식적으로 무력 협조를 하고 있는 상황이었다. 1937년 4월 26일 스페인 북부 바스크 지방의 작은 마을 게르니카는 독일군의 콘도르 비행단에 의해 무차별 폭격을 당하게 된다. 프랑코의 입장에서 보면 번번이 독립을 외쳐대며 자신의 정책에 반대하는 바스크 지방을 응징할 수 있는 좋은 기회였고, 독일로서는 제2차 세계대전에서 사용할 무기의 성능을 미리 알아보기 위한 실험대가 필요했기 때문이었다.

그러나 게르니카는 군사기지도, 주요 도시도 아닌 평화로운 시골일 뿐이었다. 이러한 민간인에 대한 무차별적인 학살에 대해 전 세계는 경악을 금치 못했다. 그 당시 피카소는 파리 만국박람회의 스페인관을 장식할 작품을 작업 중이었다. 조국의 이 비극적인 소식을 들은 그는 분노하며 작업에 매달렸고, 한 달 반 만에 전쟁과 양민 학살의 참혹함을 그려낸 「게르니카」를 완성했다. 그는 "회화는 집안을 장식하는 장식품이 아니다. 그것은

마드리드
MADRID

소피아 왕비
미술관

적을 공격하고 방어하는 무기가 될 수 있다."라고 말하고, 제목을 「게르니카」라고 지음으로써 이 작품이 게르니카 지방의 비극과 전쟁의 참혹함을 그려내고 있다는 것을 공공연히 드러냈다. 역사적 비극을 그림에 가득 담은 복잡한 구성과 상징은 전쟁의 참혹함과 민중의 분노를 생생하게 표현한다. 그래서 폭격기나 군인, 총 하나 없는 그림이지만 비행기의 굉음과 난사되는 기관총 소리, 사람과 말이 울부짖는 소리들이 한데 어우러져 그대로 들리는 것 같다.

1919년 이탈리아의 무솔리니가 주장한 국수주의적이고 권위적인 정치주의 운동인 파시즘의 적, 피카소와 「게르니카」는 고국으로 돌아갈 수 없었다. 결국 「게르니카」는 스페인이 민주주의를 회복했을 때 프라도 미술관에 전시한다는 조건으로 뉴욕의 현대미술관에 임대 전시되었다. 그러다 피카소가 죽고, 프랑코의 독재도 막을 내린 1981년에야 「게르니카」는 스페인에 반환되어 마드리드의 프라도 미술관이 보관하게 되었다. 그러나 반환을 진행하던 당시 극우주의자들이 국회를 점거해 군사정권의 수립을 요구하는 등 스페인의 정세는 극도로 어지러웠다. 마드리드의 피카소 전시장이 습격당하기도 했다. 이러한 상황에서 그림에 손상이라도 입는다면 스페인의 새 정부는 매우 곤란한 상황에 처하게 될 것이었다. 그래서 결국 보관상의 문제로 「게르니카」는 소피아 왕비 미술관으로 옮기게 되었고, 심지어 작품 앞에는 방탄유리까지 설치하여 엄중한 경비를 실시하게 되었다.

파리를 점령한 독일군에게 「게르니카」를 그린 사람은 바로 당신들이 오"라고 말한 천재 화가가 이 대단한 그림을 통해서 무엇을 말하려 했을까? 우리가 추구해야 할 가치가 무엇인지 다시금 생각하게 될 것이다.

「게르니카」를 보고 난 후 우리는 옆에 따로 전시되어 있는 「게르니카」를 위한 피카소의 스케치들을 흥미 있게 보았다.

"아빠, 나는 한 번 밑그림이 완성되고 나면 바로 그림을 그리는 건 줄 알았는데, 이 스케치들을 보니까 그게 아닌가 봐요. 그림도 계속 변하고 색칠도 변하네요? 이 그림 정말 짱이다!"

나는 소피아 왕비 미술관을 나오면서 기념품 판매소에서 「게르니카」에 폭 빠진 민석에게 게르니카 스케치가 담긴 화집을 한 권 선물했다.

예술가가 좋아졌어요!

우리는 미술관을 나와 점심을 푸짐하게 먹고, 전에 와 보았던 프라도 미술관 정문 앞 분수대 근처의 벤치에 길게 누웠다. 월요일이라 프라도는 문을 닫았고, 근처를 지나는 관광객도 별로 없다. 기념품으로 산 화집도 함께 보고, 이야기도 하며 둘이 즐거운 시간을 보냈다. 민석은 피카소가 「게르니카」를 그리게 된 동기를 듣고 감명을 받았던 모양이다.

"아빠, 저는 예술가들이 폼만 잡는 사람들인 줄 알았거든요……."

"근데?"

"근데, 피카소의 「게르니카」를 보니까, 그런 것 같지 않아요. 그렇게

마드리드
MADRID

소피아 왕비
미술관

큰 그림을 그리면서 전쟁에서 죽어간 사람들을 생각하면서 그렸을 거 아니에요?"

"그렇지."

"한스 홀바인의 「무덤 속 그리스도의 주검」이나 고야의 「1808년 5월 3일」도 자기를 위해서 그린 그림이 아니라 나쁜 사람들을 고발하려는 그림이었잖아요."

"그래. 예술은 결국 그 시대 사람들에게 영향을 받고, 또 영향을 미치면서 탄생하게 되는 거야. 사실 그림이나 조각, 벽화 등 무엇이든 위대한 예술로 남은 작품들은 반드시 당시의 사회상을 반영하고 있지. 만약 예술가의 삶이 사회와 관련 없다면 그런 건 취미활동이라고 생각해. 진정한 예술가들은 반드시 오랫동안 음미할 수 있는 의미가 깃든 작품을 만든단다."

"예술가가 좋아졌어요. 바이올린을 연주하는 예술가가 되고 싶어요!"

이런 민석이의 모습이 대견스러워서 사진을 찍어두려고 했지만 카메라를 챙겨오지 않은 것을 깨달았다. 민석은 예술작품을 보며 많은 것을 느끼게 된 것 같다. 몸에 긴장을 빼고 앉아 있었지만 생각에 잠겨 있는 듯한 것이, 그동안 본 그림들을 떠올리는 걸까? 우리는 자리에서 일어나 서로 빈손으로 사진 찍어주는 시늉을 하며 깔깔 웃었다. 재미있었던 기억만이라도 남기자며 계속해서 투명 사진을 찍었다. 이 사진들은 세상 어디서도 볼 수 없고 나와 민석의 기억 속에서만 볼 수 있는 소중한 사진들이다. 어

느새 민석은 벤치에 누워 살짝 코를 골았다. 여기서 충분히 체력을 회복한 후 우리는 시벨레스 광장을 구경하고 다시 기차를 탈 수 있는 차마르탱 역으로 이동했다.

마드리드에서 어수선해진 부자

저녁에 고야의 판테온 성당까지 가보았지만 시간이 늦어서 문이 닫혀 있었다. 무더운 거리를 둘이서 하염없이 걸었는데 정작 보지도 못하고 성당 앞 벤치에 앉아 있으려니 허무하기 그지없었다.

"아빠. 너무 더우니까 조금 쉬었다 가요. 여긴 어디에요?"

"여긴 마드리드 판테온 성당인데, 예배당 천장에 고야가 그린 「성 안토니오의 기적」이라는 그림 때문에 유명하지."

"그럼, 우리 또 허탕을 친 거예요?"

"억울해?"

"억울한 건 아니에요. 그래도 열심히 많이 다니는 게 좋아요. 개학하면 아이들한테 얼마나 많이 다녔는지 자랑할 거예요."

민석은 팔을 내 얼굴 근처까지 쭉 뻗어 손에 든 메모장과 연필을 흔들었다. 고생이 많았던 여행이라, 어린 나이에 속으로 지겨워 하지 않을까 걱정했는데 꼭 그렇지는 않았나보다.

마드리드에서 가장 현대적인 건물들로 가득한 플라사 드 카스티아^{plaza de castilla}의 맥도날드에서 아이스크림, 커피, 콜라를 먹었다. 앉은 채로 주변

마드리드
MADRID

차마르탱
역

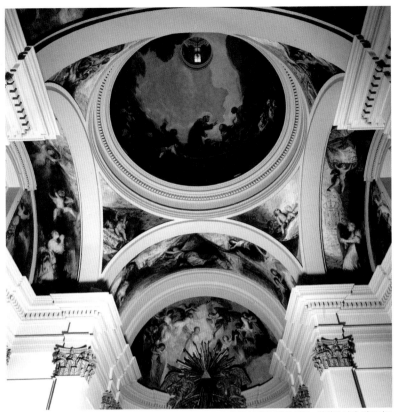

을 둘러보니 독창적인 형태의 현대 건물들이 눈이 들어왔다. 피사의 탑처럼 생긴 원통형의 건물이 있는가 하면, 사선으로 기울어져 서로 마주보고 있는 쌍둥이 빌딩도 있었다.

다시 돌아온 차마르탱 역에서 두 시간 정도를 기다려야 했다. 마침 우

리는 일등석 티켓 소지자들이 들어갈 수 있는 라운지 앞에 앉아 있었다. 우리가 소지한 유레일패스가 일등석 티켓이기 때문에 공항처럼 라운지에 들어가 쉴 수 있을 것 같아 문을 열고 안으로 들어가 보았다. 안내 데스크에 사람이 없어 역 구내를 돌아다니다 여직원을 만나 그녀에게 우리 티켓을 보여주며 라운지에 들어갈 수 있는지 물어보았다. 그녀는 라운지 문제보다 더 큰 문제가 있다며 "당신이 들고 있는 티켓은 이미 사용 기간이 만료된 것"이란다. 갑자기 주변 소음이 아무것도 들리지 않고 여자의 목소리만 머릿속에 남는 것 같았다. 깜짝 놀라 확인해 보니 유레일패스에 8월 12일까지만 기입하고 13일은 기입하지 않았었는데, 어제 저녁 침대차 차장이 티켓을 다 수거해 13일을 기재하고 아침에 돌려주었던 것이다. 그래도 아직 13일 오후이므로 사용할 수 있을 것이라고 생각했는데 매표소 직원들은 안 된다고 한다. 유레일패스는 저녁 7시를 기준으로 새 날짜로 넘어가는데 이미 저녁 9시라 13일자 사용이 완료되었다는 것이다. 그래서 오늘 밤 탈 차와, 내일 아침에 파리로 돌아갈 차, 두 편의 기차 요금을 새로 지불해야 한다고 했다. 우리 두 사람이 300유로, 약 40만 원 정도라고 한다. 난처한 표정으로 멍하게 서 있었는데, 안내원과 티켓 창구 직원이 편법으로 유레일패스를 하루 연장하라고 알려주었다. 그러면 7시 이후가 되니까 하루 더 사용할 수 있다는 것이다. 연장하는 데 30유로만 내라고 했다. 나는 30유로를 내고 "그라시아스!"를 수도 없이 되풀이 했다.

내가 차편을 연장하는 동안 민석은 역에 있는 라운지에서 혼자 나를 기

마드리드
MADRID / 차마르탱
역 /

다리고 있었다. 시계를 보니 약 30~40분 정도가 지났다. 생각보다 시간이 너무 오래 걸렸다. 눈썹이 휘날리게 민석이 있는 곳으로 달려가 보았다.

"아빠! 어떻게 된 거에요?"

민석은 나를 보자 마자 눈물을 글썽거렸다. 별별 생각을 다 했던 것 같다. 길을 잃어버릴까 봐 자리에서 움직이지 않고 나를 기다렸는데 시간이 너무 흐르니 무서워져 눈물이 나왔다고 한다.

마드리드에서 돌아올 때 이미 침대차는 예약이 완료된 상태라, 일등석에 앉아서 왔다. 스페인 일등식은 프랑스의 테제베에 비하면 이등석보다도 못한 수준이었다. 좌석은 좁은데 빈틈없이 사람들이 꽉 차 있었고 시끄러웠다. 더군다나 새벽이라 너무 추워서 덜덜 떨며 굉장히 고생을 했다. 아침 7시 정도에 다시 프랑스 국경으로 넘어와서 오후 1시 45분경에 파리 몽파르나스 역에 도착했다. 영걸이 우리를 마중 나와 있었다. 며칠 헤어져 있었다고 민석과 영걸은 마치 영화처럼 부둥켜안고 소리를 질러가며 반가워한다. 고작 하루 떨어져 있었는데……

8월 14일, 다시 태어난 민석!

12년 전 오늘, 민석은 파리에서 태어났다. 이번 여행에서 생일을 프랑스에서 맞이하는 것이 민석에게 큰 의미가 될 것이라는 생각이 들었다. 저녁에는 내 여동생이 민석을 위해 정성스레 생일상도 차려주었다.

"민석아, 이번 여행은 어때?"

"재미있어요. 방학 때마다 다녔으면 좋겠어요. 생일에 엄마와 누나가 함께 있지 않은 게 좀 허전하지만, 친구들한테 그림에 대해서 설명해 주면 아마 깜짝 놀랄 거예요. 한국에는 나만큼 그림을 많이 아는 5학년 짜리가 없을테니까!"

"그런데 요즘 너 에스보드는 거의 타지 않더라?"

"아, 좀 재미없어진 것 같아요."

"왜? 그러고 보니 PMP는 왜 안 보는데?"

"이미 다 보기도 했고, 차라리 아빠의 미술책을 조금이라도 읽어 보는 게 더 재미있더라고요. 좀 아는 척하기도 좋고."

무뚝뚝했던 민석이 고모와 대화하는 동안 잘 웃는다. 말투도 조금 달라진 것 같다. 여행을 떠나기 전에는 잘 몰랐다. 민석이의 표정이 이렇게 다양했었나?

민석아, 생일 축하해!
고모네 식구들과 함께.

찾아가기
그리고 상상하기

우리는 지난 1차 도전 때 실패했던 네덜란드 헤이그의 마우리츠하위스 왕립 미술관에 다시 가보기로 했다. 자동차 운전 거리로는 편도 280킬로미터 정도. 이런 거리는 그동안 유럽에서 우리 운전 경력으로 보면 정말 아무것도 아니다. 편도로 세 시간 정도가 걸릴 것 같다. 헤이그로 다시 출발!

그러나 헤이그의 2차 원정에 또 다른 복병이 있었다. 프랑스 국경을 벗어나 벨기에를 통과할 즈음부터 고속도로가 막히기 시작했다. 차들이 시속 10~20킬로미터로 달린다. 워낙 차가 속도가 느리니 민석은 또 멀미가 난다고 했다. 우리는 갓길에 자주 멈춰 섰다. 아침 일찍 9시 30분경에 파리에서 출발했는데 서너 시간이면 도착할 줄 알았던 헤이그에 오후 5시가 조금 지나서야 도착했다. 마우리츠하위스 왕립 미술관의 폐관 시간이

6시라고 확신한 나는 주차를 한 후 배고프다는 민석을 데리고 콜라와 샌드위치를 사먹으며 여유를 부렸다. 그런데 미술관 앞 매표소에 아무도 없다. 너무 늦은 시간이라 다들 보고 갔나? 가까이 가보니 매표소 문이 잠겨있다. 매표소 위의 조그만 안내문에 '평일 10:00~17:00'이라는 숫자가 눈에 칼처럼 박혔다. 5시? 아니 그럼 우리는 또?

표를 살 수 없었지만 또 그냥 돌아갈 수도 없는 일이었다. 미술관 안쪽으로 일단 들어서 보았다. 관리직원이 무슨 일이냐며 웃는 얼굴을 하고 우리를 막으셨다. 나는 우리가 한국이라는 나라에서 「델프트 풍경」을 보러 네덜란드까지 온 미술 애호가인데, 잠시만 들여보내 줄 수 없느냐고 간절하게 부탁했다. 그 직원은 아주 부드럽게 웃으며, 사정은 알겠으나 지금 모든 문이 닫혀서 들어갈 수 없다고 했다. 단 1분이라도 「델프트의 풍경」을 볼 수 있게 해달라고 다시 부탁했다. 이 그림을 눈으로 보기 위해 열네 시간 동안 비행기를 탔다고도 해보았다. 그 직원은, 우리가 그림 앞에 서게 된다면 수많은 감시 카메라들이 시간 외 침입을 녹화해서 자신은 해고될 것이라며 내일 아침 9시에 다시 와서 그림을 보라고 했다. 결국 우리는 그림 보는 것을 포기했다.

그림을 못 본다면 진짜 풍경이라도!

결국 박물관 앞에서 지난번과 똑같이 밖에 걸린 「델프트 풍경」 사본 그림 앞에서 멀뚱히 서 있게 되었다. 어쩌면 이토록 이 그림과 인연이 닿지 않

헤이그
HAGUE

마우리츠하위스
왕립 미술관

는 것일까. 우리에게 는 더 이상 다시 찾 아 올 시간이 없었 다. 그 때, 좋은 생 각이 났다. 페르메 이르의 그림은 못 봐도 페르메이르 가 그렸던 델프트 풍경을 직접 볼 수 있지 않을까? 사람들

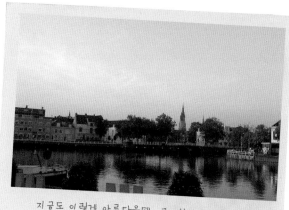

지금도 이렇게 아름다운데, 그 때는 더 아름다웠겠지?
photo©jnkypt

에게 물어보니 헤이그에서 20킬로미터만 가면 델프트에 도착할 수 있다 고 한다. 차를 몰고 델프트 방향으로 향했다. 큰 길에서 델프트 표지판을 발견했고, 내비게이션이 알려주는 대로 전진했다.

자그마한 운하가 흐르고 그 운하 위에 수많은 새가 둥실둥실 떠다니는 델프트는 상상을 초월할 정도로 아름다운 도시였다. 생애 딱 두 장의 풍경 화를 그렸다는 페르메이르가 이곳에서 최고의 그림을 남길 수 있었던 이 유를 조금은 알 것도 같다. 델프트 시내에는 자동차도 몇 대 다니지 않았 다. 사람들은 자전거를 타고 동화 속 주인공들처럼 웃으며 손을 흔들어주 고 지나갔다. 영걸이 나중에 돈 많이 벌면 이곳에서 살고 싶다고 해서 다 같이 길거리에 있는 복덕방에 걸려 있는 게시물들을 살펴보기 시작했다.

수영장, 테니스 코트가 있는 집인데도 강남의 30평 아파트보다 훨씬 싼 것 같았다. 아마 그 전세 값 정도면 여기서는 훨씬 더 큰 집을 살 수 있을 것 같다.

델프트를 천천히 걸어 다니며 산책을 즐겼다. 지나가는 사람을 붙들고 책 속의 페르메이르의 풍경화를 가리키며 "이 그림이 어디에서 그려졌을까요?"라고 물어보았다. 그들은 이미 이런 일에 익숙한지 웃으며 손가락으로 멀리 한 장소를 짚어주었다. 그들이 알려준 지점을 향해서 걸어가는 동안 우리는 계속 사진을 찍으면서 경치에 취했다. 그동안 페르메이르의 그림에서 익히 보았던 쌍 첨탑과 건물이 보였다. 그러나 페르메이르는 이 입구에서 그린 것이 아니라 이곳에서 약 50~100미터 뒤쪽 어딘가에서 캔버스를 펼쳤을 것임에 분명하다. 우리는 강 건너 어귀 근처에서 사진을 찍으며 델프트의 풍경을 바라보았다. 물론 1660년경에는 지금과는 다른 경치였겠지만. 이렇게 우리는 페르메이르와의 이어질 수 없는 인연을 한 번 이어보았다.

바로 이 장소가 페르메이르가 서 있던 곳이 맞겠지? 아름답다. 마음이 뭉클했다.

풍경화 두 점으로 정상에 서다

1945년 네덜란드의 화가 한 판 메이헤런이 페르메이르의 그림 중 일부가 자신의 위작임을 공표한 사건은 매우 큰 충격을 주었다. 그는 자신의 작품을 인정하지 않는 전문 평론가들에 대한 반감으로 페르메이르의 작품을 위조하기 시작했다고 한다. 낡은 캔버스와 17세기의 물감을 사용한 그의 위작들은 기술적인 면에서 완벽했으며, 주제로는 페르메이르가 거의 다루지 않은 종교화를 택해 많은 전문가들이 속아 넘어갔다. 일부 위작들은 진품으로 인정받아 미술관에서 전시되기도 했다. 1866년 미술사학자 토레 뷔르거가 진품으로 인정한 페르메이르의 작품은 66점이었으나, 1907년에는 56점으로 줄었고, 오늘날에는 35점만이 확실한 페르메이르의 작품으로 인정받고 있다고 한다. 그의 작품은 대부분 실내화이며 풍경화는 단 두 점뿐이다. 그리고 그중 하나가 바로 「델프트 풍경」이다.

"민석아, 1654년 델프트에서는 화약고가 폭발하는 사건이 있었대. 이 사고로 델프트의 북동부 지역이 거의 사라지게 되었고, 페르메이르는 사고 이전의 고향 모습을 그리워하며 델프트 남쪽 끝에 있는 운하 풍경을 그렸다고 하는구나."

민석은 자신도 인터넷으로 그림의 역사를 미리 찾아 읽고 왔다며 델프트의 풍경을 감상했다. 그 진지한 표정에는 그림에 대해 공부를 하고 오는 것이 당연하다는 생각이 들어있는 것 같았다.

그림의 절반 이상이 푸른 하늘로 채워져 있고, 하늘은 이제 막 비가 그

친 듯하다. 구름 사이로 내려오는 빛은 녹아들 듯이 건물에 흡수되어 지붕과 벽을 세밀하고 자세하게 묘사하고 있다. 운하의 배들은 건물의 그림자에 가려 어둠 속에서 희미한 형체만을 드러내고 있다. 강 건너편에는 몇 척의 배와 사람들의 모습이 보인다. 원래는 두 여인의 오른쪽에 남자 한 명이 그려져 있었는데, 두 여인 사이의 미묘한 거리감을 강조하기 위해 페르메이르가 의도적으로 덧칠하여 지워버렸다고 한다.

"참, 이 그림에는 진짜진짜 중요한 특징이 있는데, 바로 카메라 오브스쿠라야."

"카메라……스쿠가 뭐예요?"

"렌즈를 사용해 종이에 상을 거꾸로 맺히게 하는 방식이란다. 그런데 페르메이르는 종이에 맺힌 상을 그대로 베껴내는 데 만족하지 않고 조화로운 구도를 위해 실제의 풍경에 몇 가지 변형을 주었다고 해. 실제로 18세기의 화가 아브라함 레드메이커가 그린 델프트의 풍경은 페르메이르의 그림과 시점이 거의 같은데도 건물들의 높이도 다르고 건물의 거리도 짧지. 페르메이르는 실제 건축물 가운데 몇몇 건물을 의도적으로 빼버린 것 같아. 오른쪽에 위치한 로테르담 게이트 쌍둥이 탑이 처음에는 밝은 빛에 노출되어있는 듯 그려졌는데, 명암의 대조를 생생하게 표현하기 위하여 후에 어둡게 덧칠했다는 것이 최근 엑스레이 조사를 통해 밝혀졌다고도 하고."

"오, 빛의 성질을 잘 이해한 화가라는 말이 괜한 것이 아니었네요."

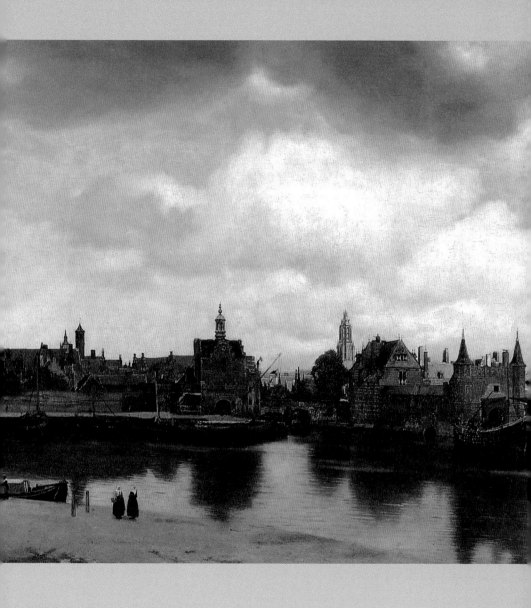

요하네스 얀 페르메이르, 「델프트 풍경」, 캔버스에 유채, 117.5×98.5 cm,
1660~61, 마우리츠하위스 왕립 미술관, 헤이그

"맞아. 아빠 생각엔 페르메이르가 진짜 좋은 화가인 것 같아."

네덜란드의 평론가 얀 베스는 "진주를 한데 녹인 것 같다"는 표현을 사용하여 페르메이르의 그림을 극찬했다. 미술사학자 E. H. 곰브리치는 윤곽선을 흐리게 하면서도 물체의 성질과 형태를 유지하는 표현력과 빛에 의해 드러나는 색채의 아름다움이 매우 뛰어나다고 평가한다.

「델프트 풍경」은 프랑스 작가 마르셀 프루스트가 쓴 소설 『잃어버린 시간을 찾아서』의 모티프로 사용되면서 더욱 유명해졌다. 소설의 주인공은 「델프트 풍경」을 세상에서 가장 아름다운 그림이라고 극찬하며 그림 앞에서 죽어간다. 실제보다 더 아름다운 델프트의 풍경을 그려낸 색의 마술사, 요하네스 얀 페르메이르. 그가 그린 단 두 편의 풍경화 중 「델프트 풍경」은 그를 세상에서 가장 사랑 받는 화가로 만들었다.

엑스트라도 하늘의 별따기?!

아쉬운 마음을 접은 채 파리로 돌아온 우리는 저녁에 동생 가족과 함께 파리 시내로 갔다. 홍상수 감독이 「밤과 낮」이라는 영화의 촬영을 위해 파리에 와 있었는데 이 영화의 현지 프로덕션을 내가 전에 운영하던 회사에서 담당하고 있었다. 그 영화의 프랑스 프로듀서와는 예전부터 아는 사이인데, 한국 식당 장면에서 주인공의 뒤쪽에 밥을 먹고 있는 한국인 가족이 필요하다며 우리에게 출연을 부탁했다. 비록 출연료는 없지만 한국 음식을 공짜로 먹을 수 있다는 말에 오랜만에 포식하겠다며 온 식구가 총

출동한 것이다. 약속된 시간보다 30분이나 먼저 도착해서 촬영장을 기웃거리며 감독과 배우, 메뉴판을 번갈아 가며 그림 보듯 감상했다. 계속 서 있기도 머쓱해서 차로 돌아가 사진을 찍고 있었는데, 관계자들이 다가와 말한다.

"홍 감독님이 콘티를 바꾸셨어요. 사이즈를 풀 샷에서 인물 바스트로 바꾸는 바람에 뒤쪽의 보조 출연자가 필요없다고 하시네요. 어쩌지요?"

어쩌긴 뭘 어째. 하는 수 없이 차에 시동을 걸고 촬영장을 벗어났다. 다시 집으로 돌아가자니 좀 허전해서 에펠탑 앞 샤이오 궁으로 향했다. 그곳에서 전형적인 파리 관광 사진을 찍기 시작했다. 파리에 와서 영화까지 출연했으면 정말 신났을 것이라고 생각하다 피식 웃고 말았다.

고흐의 마지막 장소, 오베르쉬르우아즈

오후에 고흐가 마지막을 보낸 마을 오베르쉬르우아즈로 갔다. 그가 생의 마지막 불꽃을 태운 장소이다. 생전에 불우한 삶을 살았던 고흐가 자신의 작품들이 어마어마하게 비싼 가격으로 엉뚱한 사람들의 재산을 늘려주고 있다는 사실을 알게 되면 심정이 어떨까? 그의 「오베르쉬르우아즈 성당」 그림이 나란히 걸려 있는 성당 앞에 민석과 함께 서 보았다. 2년 전 민석과 프랑스의 아를이라는 도시에 들러서 고흐가 그림을 그리던 장소, 특히 「밤의 테라스」를 그린 장소에서 함께 사진을 찍었던 기억이 나서 비슷한 포즈로 다시 사진도 찍어 보았다.

고흐에게 일본 회화가 많은 영향을 끼쳤다는 사실 때문인지 일본인들의 고흐 사랑은 대단한 것 같았다. 우리가 고흐와 그의 동생 테오의 초라한 무덤 앞에서 사진을 찍고 있는 동안에도 많은 일본인들이 꽃과 카드를

무덤 앞에 두고 가는 것을 볼 수 있었다.

고흐, 영화와 노랫말의 주인공이 되다

만약 고흐가 다시 살아나서 강남역 한복판에 나타난다면 어떤 일이 벌어질까? 아마도 많은 사람들이 그를 알아보고 깜짝 놀라 인사를 하거나, 핸드폰을 꺼내 사진을 찍고 하는 등 난리가 날 것이다. 인류 역사상 이토록 얼굴이 알려진 화가가 또 있을까?

1999년 폴 데이비즈 감독의 영화 「별이 빛나는 밤^{starry night}」은 죽은 지 100년 후에 되살아난 고흐가 현실 세계에서 겪게 되는 에피소드를 다룬 판타지 영화이다. 영화 속에서 그는 100년 뒤에 깨어난다. 그리고 미술관에 전시된 자신의 작품들을 가져가고, 자화상에 노란 모자를 그려 넣는 등의 기막힌 일들을 저지르다가 결국 경찰에게 쫓기는 신세가 된다. 그는 또한 새로운 작품을 그리고 전시회를 열지만 비평가들은 여전히 그를 혹평한다. 그러다 그가 진짜 고흐라는 증거가 나타나자 세상은 발칵 뒤집어진다. 그가 새로 그린 작품들은 거액에 팔리기도 한다. 고흐는 그 그림들을 모두 팔아 가난한 화가들을 위한 기금을 마련한 후, 100일째 되는 날 바다 속으로 사라져버린다. 그 외에도 1956년 제작된 감독 빈센트 미넬리 「열정의 랩소디」, 1990년 작 로버트 알트만 감독의 「빈센트와 테오」, 1991년 모리스 피알라 감독의 「반 고흐」 등 빈센트 반 고흐를 다룬 영화는 많다. 그를 소재로 한 노래도 적지 않다. 돈 맥클린의 「빈센트」 그리고 한국에서

도 산울림의 김창완씨가 부른 「해바라기가 있는 정물」, 김종서의 「스타리 나이트」 등 찾아보면 헤아릴 수 없을 정도로 그에 관련된 오마주라 할 작품들이 많이 있다. 이것은 고흐에 대한 사람들의 뜨거운 애정과 관심이 여전하다는 것을 보여주는 증거라 할 것이다.

고흐의 불안함이 보여

「오베르쉬르우아즈 성당」은 고흐가 생을 마감하던 1890년 그려진 것으로, 꿈속에서나 볼 수 있는 이지러진 형태는 죽음 직전의 불안한 심리를 표현한 것 같다. 마치 고흐의 머릿속에 존재하는 유령의 집을 보는 것과 같은 느낌이 들기도 한다. 낮에 그렸음에도 하늘이 온통 어두운 남색으로 표현된 이유는 보이는 모습 그대로가 아니라 자신의 마음에 따라 대상을 표현하는 고흐의 독특한 화법 때문이다. 고흐는 성당의 모습을 자신의 직관에 따라 묘사했고, 그 안에서 현실과 상상, 화가의 내면이 하나로 어우러지고 있다. 성당이 매우 불안하고 어둡게 그려진 것으로 보아, 말년에 그는 자신의 신앙에 대해 깊은 회의를 가졌을지도 모른다. 성당 아래쪽의 밝은 색채는 자신에게 남아 있을지도 모르는 일말의 희망을 표현하고자 했지만, 그 마음 가운데 찾아드는 어두움과 좌절은 결국 성당 상단부를 짙은 하늘색으로 마감하고 있다.

소용돌이 치는 것 같은 느낌의 붓 터치가 고흐의 특징이다. 그는 색채에 대해 따로 화실에서 배운 적은 없었으나, 자신의 직관만으로도 자연스

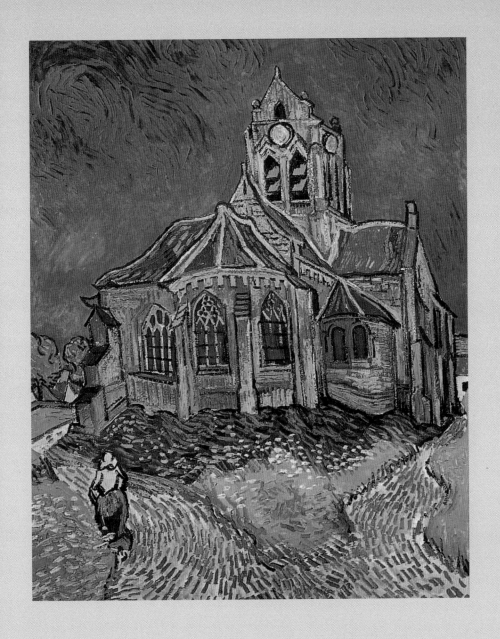

빈센트 반 고흐, 「오베르쉬르우아즈 성당」, 캔버스에 유채, 94×74 cm, 1890, 오르세 미술관, 파리

럽고 완벽한 색채를 구현했다. 오베르 체류 기간인 2개월 8일 동안 고흐는 60점의 유화와 수많은 스케치를 남겼는데, 이는 하루에 한 장 이상 그림을 그렸다는 것을 뜻한다. 그중 오베르쉬르우아즈 성당을 그린 작품은 단 한 점에 불과하나, 독창성과 그의 혁신성을 잘 나타내 주고 있다. 대개 고흐는 같은 주제나 장소를 여러 번 그린 것으로 유명한데, 이 성당 그림은 하나뿐이다. 그리고 화풍 역시 그동안의 것과는 다르게 몽환적이라서 독특하다.

자신의 편지가 원인이 되어 형이 권총 자살을 기도했다고 생각한 동생 테오는 그 충격으로 정신병을 얻게 되고 결국 세상을 떠나게 된다. 테오의 부인이었던 조안나는 고흐의 그림을 팔기 위해서 동분서주했지만, 그녀가 죽을 때까지도 고흐의 그림은 세상에서 인정받지 못했다. 고흐의 작품을 세계적으로 알린 인물은 테오와 조안나의 아들인 빈센트 빌럼 반 고흐이다. 그는 큰아버지인 고흐의 작품들을 경제적으로 궁핍했을 때에도 팔지 않고 잘 보관했다.

시간이 더 지난 후 드디어 고흐의 작품이 사람들에게 인정받기 시작했다. 1990년 5월 뉴욕에서 열린

가셰박사는 고흐가 고갱에게서 바라던 완벽한 친구의 이미지를 가졌던 사람이었다고 한다

파리
PARIS

오베르쉬르우아즈
성당

크리스티 경매에서 고흐의 명작 중 하나인 「가셰 박사의 초상」이 무려 8,250만 달러에 낙찰되었다. 1,000만 달러 이상의 값어치를 지닌 1882년 작 「셰베닝겐 해의 전망」과 1884년 작 「누에넌 교회를 떠나는 유대민」은 2002년 12월 7일 암스테르담 박물관에서 도난당하기도 했다. 그의 작품들은 사후 120여 년 만에 가격을 매길 수 없을 정도의 가치를 지니게 된 것이다. 전 세계의 유명한 명화 전문 도둑들이 탐내는 그림 목록 상위에 자리하고 있는 것이 바로 고흐의 작품들일 것이다.

열심히 노력하다가 갑자기 나태해지고 잘 참다가 조급해지고 희망에 부풀었다가 절망에 빠지는 일을 또다시 반복하고 있다. 그래도 계속해서 반복하면 수채화를 더 잘 이해할 수 있겠지. 그게 쉬운 일이었다면 그곳에서 아무런 즐거움도 얻을 수 없었을 것이다. 그러니 계속해서 그림을 그려야겠다.

동생 테오에게 보내는 고흐의 편지에서 그의 미술에 대한 집념과 사랑을 읽어 낼 수 있다.

art in ads 14 ★ LG가 만든 고흐의 하루

고흐의 작품들을 하나로 이어 '고흐의 하루'를 탄생시킨 LG의 독창적인 기업 CF도 눈길을 끌었다. 고흐의 방에서 시작된 고흐의 일상이, 고흐의 8점의 작품들로 이어지며 그의 생활 속 곳곳에서 LG의 제품들을 속속들이 볼 수 있는 것이다. 소비자들에게 그림 감상 기회를 제공하면서 자사의 명품 이미지를 더욱 높이는 효과를 기대하는 것이다. 이런 LG의 광고는 국내 '아트 마케팅'에 활성화를 가져왔다.

파리
PARIS

오베르쉬르우아즈
성당

마지막까지!

아침 일찍 드골 공항으로 향했다. 그동안 우리와 갖은 고생을 다 했던 자동차도 반납했다. 10킬로미터 찍힌 새 차를 인수 받아 26일간 1만 700킬로미터를 타고 돌려주었다. 긴 여정 동안 이 차와 정말 정이 많이 들었다. 비행기 발권을 위해 짐을 주섬주섬 챙겨 카트를 밀고 가려는데 아무래도 짐이 하나 빠진 것 같은 기분이 들었다. 다들 긴장해 어떤 짐이 없어졌는지 확인해 보았다. 민석의 등 가방이 없다! 그 가방은 워낙 작고 탄탄해서 어디를 가든 우리의 귀중품을 담고 다니던 것인데. 게다가 그 가방엔 그동안 민석이 열심히 애용하던 PMP와 가장 중요한 그림일기장이 들어 있었다. 민석에게 어디에서 벗어 놓았는지 물어보았으나 전혀 기억하지 못하고 있었다. 민석은 화가 난 건지, 속이 상한 건지, 혼이 날까 무서운 건지 모를 복잡한 기분을 얼굴에 그대로 내비쳤다.

각자 흩어져서 아래층의 화장실로부터 오늘 다닌 경로를 그대로 훑으며 가방을 찾아보았다. 그러나 어디에도 가방은 없었다. 아마도 민석이 사진을 찍느라 지고 있던 가방을 벗어놓은 사이 누군가가 들고 갔나보다. 이러다 발권까지 늦어지면 곤란하니 우선 보딩 패스부터 받고 다시 찾기로 했다. 민석은 눈물을 뚝뚝 흘렸다. 그러나 이미 엎질러진 물인 걸 어찌하랴. 나는 열심히 민석을 위로했다. 민석은 분실물 보관소에 가보고 싶다고 했다. 민석과 영걸은 씩씩거리며 안내 창구로 걸어갔다. 나는 그 뒷모습을 보다가 허탈해서 바람이나 쐬려고 공항 밖으로 걸어 나갔다. 하늘은 유난

히 맑고 깨끗했다. 날씨처럼 여행의 마지막도 깨끗하면 얼마나 좋을까 생각하며 한숨을 뱉어냈다. 그동안에도 잃어버린 물건 하나 없이 잘 다녔는데 마지막에 중요한 물건이 들어 있는 가방을 잃어버리다니. 어이없고 화도 났지만 어린 민석이 너무나 슬퍼하는 것 같아서 한숨만 나왔다.

등 뒤 유리문에서 똑똑 뚜드리는 소리가 들려 얼핏 돌아보니, 민석과 영걸이 개그 프로그램에 나오는 개그맨들 같은 표정으로 서 있었다. 민석이 가방을 들고 두 손을 번쩍 쳐든다. 나는 '악!' 하고 소리를 지를 뻔했다. 어찌 찾았는지 물어보니 영걸이 안내 창구에서 어린이 가방을 잃어버렸는데 분실물 보관소가 어디냐고 물어보았더니, 직원이 데스크 아래서 가방을 하나 꺼내들며 "이게 너희 것이니?" 하더란다. 민석의 눈에는 눈물이, 입가에는 미소가 흘렀다.

꿈같은 시간, 값진 경험들

한국으로 돌아오는 비행기를 탔다. 인천의 시각은 8월 21일이 아니고 하루 늦은 22일 오후 3시 30분경이었다. 날짜 경계선을 넘으며 출발할 때 하루를 벌었지만 결국 돌아오며 하루를 더했으니 총 36일간의 여행이 이렇게 끝난 것이다. 멋진 여행이었고, 훌륭한 팀이었다. 이제 우리는 다시 일상으로 돌아간다. 명화를 추적하던 여행은 끝났고 우리는 떠나기 전에 반복했던 일상으로 복귀할 것이다. 손에 땀을 쥐는 명화 추적기가 이렇게 끝났다. 무엇보다도 민석에게는 첫 명화 탐험이었는데, 그 일정이 좋은 기

파리
PARIS

드디어
집으로

억으로 남아서 기쁘다.

비행기 안에서 얼마간 잠이 들었다 눈을 떴는데 민석이 자기 그림 일기장에 적힌 것을 수첩에 옮기고 있는 것이 보인다. 실눈을 뜨고 수첩을 뚫어져라 봤더니 그림 제목과 작가 이름만 따로 정리하는 듯했다.

"뭐 하니?"

자세를 바꾸며 민석에게 말을 걸자 민석이 두 팔로 휙 수첩을 덮었다.

"뭔데?"

민석에게 몸을 바짝 당겨 앉자 민석이 큰 비밀이라도 들킨 것처럼 민망한 얼굴을 하고 대답한다.

"리스트요."

"리스트?"

"여행도 끝났으니까, 기념으로 내가 본 명작 리스트를 나한테 선물해 주고 싶어서……."

민석은, 부끄러운 듯 그리고 끝까지 밝히고 싶지 않겠다는 듯 말끝을 흐린다. 나는 더 이상 묻지 않았다. 다시 의자에 등을 붙이고 눈을 감으려는데, 내가 관심을 보이지 않자 민석이 은근히 실망한 것 같은 느낌이 든다.

"진짜 안 보여줄 거야?"

민석은 못 이기는 척 그 리스트를 보여주었다. 리스트를 찬찬히 살펴보는 내 얼굴을 몰래 살피면서…….

〈민석의 그림 리스트〉 -민석의 고유 맞춤법을 존중했다.-

★ 엘긴마블 : 영국에 있는 그리스 조각

★ 대사들 : 해골이 보인다. 옆에서 보면

★ 레오나르도 다빈치 : 영국과 프랑스에 두 개의 성모 그림 있음. 거의 비슷

 하지만 조금 다름. 세례 요한 십자가 듬.

★ 모나리자 : 어쩌면 다빈치가 자기 얼굴을 그린 것일 수도 있음. 방탄유리.

★ 밀로 비너스 : 콘트라스포? 콘트라포스? 한발 살짝 드는 거. 두 개의 조.

 각을 하나로 붙임. 자국 보임.

★ 나이키 여신상 : 나이키 모양의 날개여신. 굉장히 비싼 로고.

★ 나폴레옹 : 10미터. 나중에 엄마를 그려 넣었다.

★ 카바넬 비너스 : 변태같이 쳐다보는 천사.(징그럽다)

★ 드가 : 사진 같이 그림. 발레 선생님.

★ 야경 : 렘브란트, 무지 큰 그림. 그림값 다 받지 못해 가난해져서 죽음.

★ 고흐 : 두껍게 색칠함. 돈 벌지 못했음.

★ 고야 : 커머거리집에서 무서운 그림. 아이를 잡아먹는 괴물.

★ 시녀들 : 벨라스케스. 그림속에 자기를 그림.

★ 베들레헴의 마리아 : 사람이 백명 쯤 나옴.

★ 마라의 죽음 : 예수님처럼 죽음. 목욕탕에서 칼로 찔려 죽음.

✈ 파리
PARIS

🌐 드디어
집으로

★ 델프트 풍경 : 결국 못 봄. 동네에 실제로 가 보았음.

★ 이젠하임 : 무지 큰 평풍 같은 그림들. 예수님 처참하다.

★ 무덤 속 예수님 : 길고 관처럼 그림. 예수님 수염 배꼽.

★ 최후의 심판 : 벽화. 예수님 머리가 중심. 사진 찍으면 카메라 뺏긴다.

★ 비너스 탄생 : 보통 크기. 조개위의 여신.

★ 다비드 조각 : 5미터. 한손을 어깨위로 올림.

★ 모세상 : 뿔이 아니고 성령충만인데 잘못 알고 만듦.

★ 아테네 학당 : 가운데 레오나르도 다빈치 얼굴임.

★ 최후의 심판 : 벽에 그린 벽화. 예수님 아래쪽은 지옥 그림이다.

★ 천지창조 : 천장에 그림. 목 부러질 뻔 했다. (약간씩 쉬면서 보아야 한다)

★ 다나에 : 제우스가 바람쟁이라는 뜻.

★ 시칠리아에 배타고 갔지만 공사 중이라 그냥 왔다. (제목은 모름)

★ 게로니카 : 두 번째는 가서 보았다. 피카소 스케치북 샀다.

★ 고흐의 무덤 : 동생과 함께 묻히다. 성당그림. 되게 비싼 그림이다.

끝.

며칠 전 원고를 정리하고 있는데 뒤에서 지켜보던 민석이가 한마디 던졌다.

"아빠, 그거 고야의 그림이네요."

이번 여행이 민석에겐 힘든 일정이었을 것이라고만 생각했는데 민석엄마 이야기를 들어보면 내가 틈틈이 보던 명화 관련 미술책을 유심히 본다고 한다. 미술관에 직접 다니며 하나씩 눈으로 확인한 그림들에 애착을 갖게 된 것 같다. 방학숙제로 일기를 정리하면서도 엄마에게 그림들에 대해 그럴듯한 자신의 의견을 덧붙여 마음껏 잘난 척을 한다고 했다. 앞으로 민석이 미술을 대하며 그리고 더 나아가 예술을 대하며 어떤 관심을 갖게 될지 궁금하다.

세계적인 영화감독이자 제작자인 스티븐 스필버그는 여덟 살 때 카메라를 선물 받고, 어려서부터 그것을 장난감처럼 갖고 놀았다고 한다. 그

경험이 그를 오늘날 전 세계 영화의 제왕으로 만들어준 것이다. 민석이 스필버그처럼 될 것을 요구하는 건 아니지만 아주 어려서부터 상상의 문을 열어주는 계기를 만들어 주면, 원하는 것을 더 잘해낼 수 있을 것이다. 레오나르도 다 빈치형 인간은 누구나 될 수 있다. 내가 생각하는 레오나르도 다 빈치형 인간이란 자신이 가지고 있는 재능을 절대 놓치지 않는 새로운 인재이다. 유년 시절부터 접한 다양한 예술의 감동과 충격이 결국 모두를 레오나르도형 인간으로 변화시킬 수 있을 것이다. 그러니 그 어떤 가능성과 흥미도 절대 흘려버리지 말자.

이 책을 기획하고 정리하고 출간하기까지 많은 사람들의 도움이 있었다. 대학교에서 교편을 잡고 있는 내가 어린 아들까지 데리고 유럽에서 긴 시간 체류하며 그림을 보러 다니는 것은 쉬운 일이 아니었다. 시간적 여유와 경비 문제도 간단한 일은 아니었다. 기획서를 보고 흔쾌히 출판을 약속하고 조력자가 되어주신 아트북스의 정민영 사장님께 진심으로 감사를 표하고 싶다. 기꺼이 여행에 동참하여 모든 행정과 진행, 사진 촬영을 도맡아 준 박영걸 군 덕분에 나와 민석은 평생 가져보지 못할 멋진 사진들을 갖게 되었다. 이 책에 실린 사진은 대부분 영걸의 멋진 작품이다. 책을 만드는 데 큰 도움을 준 한동대학교 학생들에게 그리고 우리들의 여행 기간 내내 기도해준 사랑하는 아내 박화경과 딸 희원에게 고마운 마음을 전한다. 여행하는 동안 큰 힘이 되어주었던 민석! 고맙다. 그리고 너 정말 많이 컸다.

🚶 TIP! 알고 가세요!

1. 런던

영국박물관
The British Museum

개관 10:00~15:30
휴관 1월 1일, 12월 24~26일
입장료 무료
주소 Great Russell Street, London WC1B 3DG
전화 +44 20 7323 8299
웹사이트 http://www.thebritishmuseum.ac.uk/

내셔널갤러리
The National Gallery

개관 월~목 10:00~18:00, 금 10:00~21:00
휴관 1월 1일, 12월 24~26일
입장료 무료
주소 Trafalgar Square, London WC2N 5DN
전화 +44 20 7747 2885
웹사이트 http://nationalgallery.org.uk

코톨드갤러리
Courtauld Gallery

개관 10:00~18:00
휴관 월요일, 12월 25~26일
입장료 일반 €5, 18세 이하 무료, 60세 이상 노인 €4
주소 Somerset House Strand London WC2R 0RN
전화 +020 7848 1058
웹사이트 www.courtauld.ac.uk

2. 파리

루브르
Louvre

개관 9:00~18:00, 수 · 금 9:00~22:00
휴관 매주 화요일, 1월 1일, 5월 1일, 11월 11일, 12월 25일
입장료 €9, 수 · 금 18:00~21:45 €6
주소 99 Rue de Rivoli, Paris
전화 +33 1 40 20 57 60
웹사이트 http://www.louvre.fr/

오르세미술관
The
Musée
d'Orsay

개관 9:30~ 18:00, 목 9:30~21:45
휴관 매주 월요일
입장료 €13
주소 1, rue de la Légion d'Honneur, 75007 Paris
전화 +33 1 40 49 48 14
웹사이트 http://www.musee-orsay.fr

3. 암스테르담

**암스테르담
국립미술관**
Rijksmuseum
Amsterdam

개관 9:00~18:00, 금 9:00~20:30
휴관 월요일, 1월 1일
입장료 일반 €11, 18세 이하 무료
주소 Jan Luijkenstraat 1, Amsterdam
전화 +31 20 6747000
웹사이트 http://www.rijksmuseum.nl

반 고흐 미술관
Van
gogh
Museum

개관 10:00~18:00, 금 10:00~22:00
휴관 1월 1일
입장료 €10
주소 Stadhouderskade 55 1072 AB Amsterdam
전화 +31 20 570 52 00
웹사이트 http://www3.vangoghmuseum.nl/vgm/

4. 마드리드

프라도 미술관
Museo
Nacional
de Prado

개관 9:00~20:00(공휴일 포함)
휴관 매주 월요일, 1월 1일, 5월 1일, 12월 25일
입장료 일반 €8, 18세 이하 무료
주소 Calle Ruiz de Alarcón 23, Madrid 28014
전화 +34 91 330 2800
웹사이트 http://museoprado.mcu.es/

**소피아 왕비
미술관**
Museo
Reina Sofia

개관 월~토 10:00~21:00 일 10:00~14:30
휴관 화요일
입장료 €6
주소 Santa Isabel, 52 28012 Madrid
전화 +91 774 10 00
웹사이트 www.museoreinasofia.es/

벨기에 왕립미술관
Royal Museums of Fine Arts of Belgium

개관 10:00- 17:00
휴관 월요일, 1월 1일, 1월 둘째 주 목요일, 5월 1일, 11월 1일 12월 25일
입장료 일반 €8, 26세 미만 €5
주소 Place Royale 1-3, 1000 Brussels
전화 +32 2 508 32 11
웹사이트 http://www.fine-arts-museum.be/

마우리츠하위스 미술관
Mauritshuis

개관 10:00~17:00, 일요일 11:00~17:00
휴관 월요일, 1월 1일 및 공휴일 (홈페이지 참조)
입장료 일반 €10.50, 18세 이하 무료
주소 Korte Vijverberg 8 NL 2513 AB Den Haag The Netherlands
전화 +31 70 302 3456
웹사이트 http://www.Mauritshuis.nl

바젤 미술관
Kunst museum Basel

개관 10:00~19:00
휴관 월요일
입장료 일반 12 스위스프랑, 25세 이하 학생 5 스위스프랑, 12세 이하 어린이 무료
주소 Kunstmuseum Basel St. Alban-Graben 16 CH-4010 Basel
전화 +41 061 206 62 62
웹사이트 http://www.kunstmuseumbasel.ch/en/home/

운터린덴 박물관
Unterlinden Museum

개관 9:00~18:00, 11월~4월 모든 화요일 9:00~14:00
휴관 1월 1일, 5월 1일 11월 1일, 12월 25일
입장료 일반 €7, 26세 이하 €6
주소 1, rue d' Unterlinden F-68000 Colmar
전화 +33 03 89 20 15 50
웹사이트 http://www.musee-unterlinden.com

탱글리 미술관
Museum Tinguely

개관 11:00~19:00
휴관 월요일
입장료 일반 15 스위스프랑, 16세 이하 무료
주소 Grenzacherstrasse 210 Basel Switzerland
전화 +41 61 681 93 20
웹사이트 http://www.tinguely.ch

산타마리아 델레 그라치에 성당
Chiesa di Santa Maria delle Grazie

개관 월~토 7:00~12:00, 15:00~19:00, 일요일 15:30~21:00
휴관 없음
입장료 무료
주소 Piazza Santa Maria delle Grazie
전화 +055 02 4676 1123

우피치 미술관
Galleria Degli Uffizi

개관 8:15~18:50
휴관 월요일, 1월1일, 5월 1일, 12월 25일
입장료 €6
주소 Piazzale degli Uffizi, 50122 Firenze
전화 +055 294883
웹사이트 www.polomuseale.firenze.it/uffizi

아카데미아 미술관
Galleria Dell' Accademia

개관 8:15~18:50
휴관 월요일, 1월 1일, 5월 1일, 12월 25일
입장료 €6.50
주소 Via Ricasoli 60, Firenze
전화 +055 294883
웹사이트 http://www.polomuseale.firenze.it/english/accademia

브란카치 예배당
Brancacci Chapel

개관 10:00~17:00 공휴일과 일요일 13:00~17:00
휴관 없음
입장료 €6
주소 Santa Maria del Carmine Piazza del Carmine I-50100 Firenze
전화 055 2768224

산 피에트로 인 빈콜리 성당
Basilica di San Pietro in Vincoli

개관 7:30~12:30, 15:30~18:00
휴관 없음
입장료 무료
주소 Piazza San Pietro in Vincoli, 4/A Roma
전화 +39 06 4882865

바티칸 박물관
Musei
Baticani

개관 8:45~13:45 / 3월~10월 8:45~16:45
휴관 1월 1~6일, 2월 11일, 3월 19일
입장료 어른 €12, 학생 €8
주소 Viale Vaticano 100, Roma
전화 +066 988 4947
웹사이트 http://vatican.va

카포디몬테 국립 미술관
Museo e
Gallerie
Nazionale di
Capodimonte

개관 8:30~19:30
휴관 1월 1일, 매주 수요일
입장료 어른 €9, 18세 이하 및 65세 이상 무료
주소 Via Miano 2, 80131-Napoli
전화 +39 081 7499111
웹사이트 http://capodim.napolibeniculturali.it/

벨로모 미술관
Museo di
Palazzo
Bellomo

개관 월~토 9:00~19:00
휴관 없음
입장료 €4
주소 Via Capodieci 16 Siracusa
전화 +0931 69511, 0931 69617

강두필

한동대학교 언론정보문화학부에서 광고와 영상을 가르치고 있다. 연세대학교 정치외교학과와 서울대 대학원 정치학과를 졸업하고 김호선, 임권택 감독의 극영화 조감독을 거쳐 광고대행사 코래드에서 CF프로듀서 및 감독으로 일했다. 1992년 프랑스 파리로 유학을 가서 다큐멘터리 박사과정을 수료하고 귀국하여 연세대학교 영상대학원에서 영상커뮤니케이션 박사과정을 수료했다. 예술적 감성은 모두 이 유학 시절에 만들어진 것이라고 해도 무방하다. 취미는 명화로 만들어진 1,500피스 이상의 퍼즐 맞추기. 이제는 사람들과 함께 그림을 보며 그림 이야기를 들려주고 소통하는 사람이 되고 싶다. 예술과 사람을 이어주는 역할을 하고 싶어 '박물관과 스토리텔링' '레오나르도 다빈치 루트'를 주제로 책을 쓰고 있다.

아빠와 떠나는 유럽 미술 여행
22곳의 미술관에서 보낸 40일
ⓒ 강두필 2009

1 판 1 쇄	2009년 9월 14일
1 판 8 쇄	2018년 2월 7일

지 은 이	강두필
펴 낸 이	정민영
책 임 편 집	구현진 손희경
디 자 인	손현주
마 케 팅	이숙재 정현민 김도윤 오혜림 안남영
제 작 처	영신사

펴 낸 곳	(주)아트북스	
출 판 등 록	2001년 5월 18일 제406-2003-057호	
주 소	10881 경기도 파주시 회동길 210	
대 표 전 화	031-955-8888	
문 의 전 화	031-955-7977(편집부)	031-955-3578(마케팅)
팩 스	031-955-8855	
전 자 우 편	artbooks21@naver.com	
트 위 터	@artbooks21	
페 이 스 북	www.facebook.com/artbooks.pub	

ISBN 978-89-6196-041-0 03600